關鍵在於土的泥巴仗

所有的戰車都會沾滿泥巴●那些泥巴是什麼樣的顏色、又該如何塗裝出來？

INDEX

本書是以月刊《Armour modeling》2019年6月號「關鍵在於土的泥巴仗」的內容為基礎，經由重新編輯並加筆修訂而成。

▲米格（從右數來第2位）與研發團隊開會中的情境。AMMO MIG 就是像這樣研發出產品的。

▼ AMMO MIG 的各式產品。由於在日本等地也不難買到，已經成為 AFV 模型玩家們不可或缺的用品了。

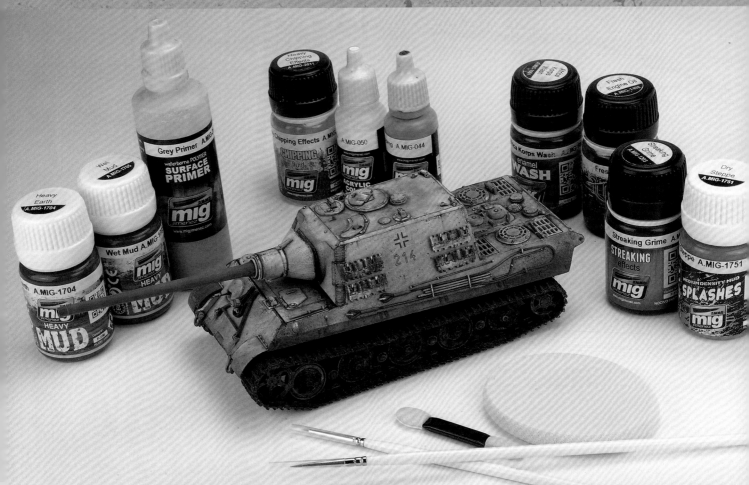

研發仿土用品的頂尖 AFV 模型師
——米格爾‧希曼尼茲

　　我過去這25年來，始終參與研發模型用塗料和特效用品，以這個領域來說，我有自信自己是最具相關經驗與知識的模型玩家之一，更下定決心要將製作模型的熱情（至今也仍舊不變！）轉化為一門生意，並且據此立業。雖然花了一些時間，不過我現在已經奠定了足以引領舊化用品業界的地位才是。能研發出可讓模型玩家更易於進行塗裝、能為作品提升品質和寫實感的產品，這些都是源自我多年以來所仰賴的模型製作手法與哲學。光是建構出一套明確的系統，不僅讓作業得以更為容易，更準備專門應用於可調出各式色調與表現的產品，就連表現塵埃的質感粉末，以及重現泥汙和泥漬潑灑痕跡的飛濺效果系列等產品，亦獲得世界各地模型玩家的高度肯定。

　　以表現特效為前提所發展出的各式產品來說，雖然內容成分和使用方法各有不同，但研發初期的點子其實十分相似。大體的構思方向，就是設法將一般模型玩家使用該塗料的手法與順序內化進產品裡，尤其是在重現複雜效果時究竟該如何使用這點。

　　1990年代時，其實就有了將質感粉末使用於舊化的點子登場。當時為車輛施加久經使用的表現才剛開始推廣沒多久，幾乎沒有人會為作品添加塵埃類汙漬。雖然想做出這類效果的模型玩家會自行研磨美術用粉彩來表現，卻還是未能做出效果十分逼真的質感粉末。換句話說，使用更加洗鍊的粉末塗料這個點子，可說是表現塵埃類汙漬的最佳解答，那麼只要研發出符合模型玩家需求的顏色，並且順帶向模型玩家說明如何使用，應該也就綽綽有餘了。結果這個點子大為成功，如今沒有施加塵埃類汙漬的AFV作品已極為罕見。研發時的最大難關，在於如何調出模型玩家想要的色調，並且壓縮成極為細微的粉末。雖然受限於這段製程，導致最後產品的價格偏高，但只要實際使用過之後，必然會發現其品質之高堪稱物超所值。

　　飛濺與重泥效果塗料和質感粉末相同，一樣是AMMO的代表性舊化用品。這些產品的研發經緯也很相似。雖然為作品添加泥汙是相當常見的做法，但能將這類舊化做到既顯得自然又寫實的玩家並不多。因為這門技法就有如鍊金術一般，必須以正確的使用量來混合各式成分才行，更得反覆進行多次細膩的測試，才能使用在作業上。這方面我是以自身多年來的經驗為依歸，調出了最適於表現一般乾燥泥土和溼潤泥巴顏色的特效成分，以及適用於塗料的最佳濃度與明度，再將這些結合起來以研發塗料，進而造就出模型玩家可輕鬆做出這類塗裝表現的產品。要研發出能兼顧上述要求的生產方法，可說是比質感粉末更為複雜許多。在花費數個月測試後，總算成功找到了能建構其生產方法的重要關鍵，得以讓現今玩家能夠迅速地做出寫實的泥汙。經由反覆測試所得的這份結果與產品，可說是最令我們自豪的事物呢。

　　一般來說，AMMO新產品的點子，是從模型師團隊與經營團隊彼此檢討各式實施方法，進行一番比較評估後誕生。找出最佳方法後，製造部門就會據此研究，準備相關的樣品。接著則是交給我個人委託的模型師團隊，讓他們著眼於各樣品的優點與缺點，經由嚴格測試，找出所有想得到的效果與適用方法。再來以模型師團隊所得的資訊為依歸，交由實驗室改良出下一批樣品，之後反覆進行前述程序，直到製作出適於販售的產品。

　　在我經營AMMO這間公司的過程中，上述程序是我的最愛，也是投注最多熱情的工程。就像是在令人興奮萬分的冒險中探索一樣。世界各地的模型玩家也偏愛使用AMMO產品這個事實，顯然亦證明了我的研發目的並沒有錯。執行研發程序並非易事，也相當花費時間與金錢。不過希望能看到世界各地有更多運用AMMO產品完成的作品，而這些正是我們研發產品的原動力所在。這類作品群的存在，也可以說是我們研究結晶的一環呢。

米格爾‧希曼尼茲（Mig Jimenez）

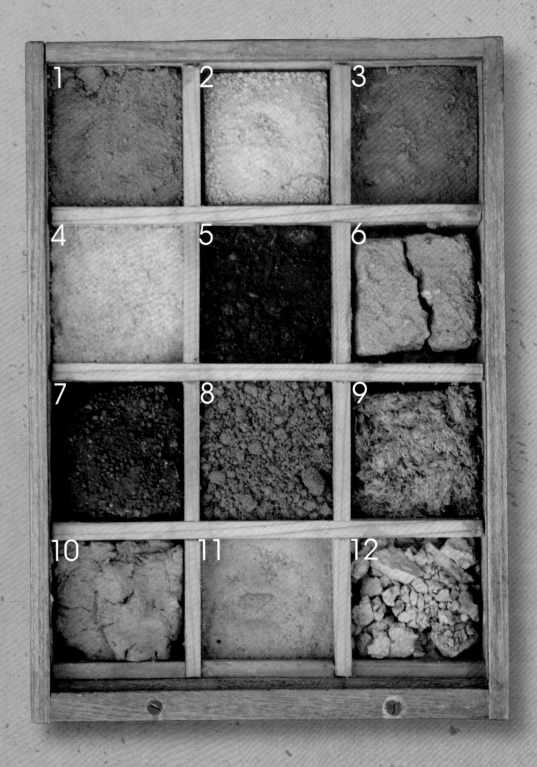

AFV模型師巧妙搭配出土壤的方法

戰車的底盤就是該添加土漬。不過以想要表現得更寫實為目標，追尋其深奧之處、挖掘有趣而迷人的技法也是可挑戰的方向之一。為了表現出更豐富逼真的土漬，在此要向土的專門研究者學習世界各種土，打開邁向嶄新土表現的門扉吧！

本書中將地球表面分布的土壤，分類為12種加以搭配

土壤乃是能為世界上各式風景增添色彩的關鍵要素。每個地方的土壤都是獨一無二的，無異於為模型玩家設下自由表現的難題。不過在眾研究者們分析並歸納世界各地的土後，發現土壤並非雜亂無章地分布，其實有著一定的規則可循。也就是依照「土壤原料的岩石（地質）、地形、氣候、生物、時間」這5項環境條件，產生的土壤也會有所不同，此即土壤分布的一大原則。將相似的土分門別類後，地球表面的土可以大致分類為12種。

這12種土的不同之處，反映出沙、黏土、腐植質的混合比例，以及各自的性質差異。根據黑土與紅土、黏滯的與鬆散的、溼潤的與乾燥的等性質不同，我們可以感受到土在顏色還有觸感上有什麼樣的差異，也能知道每個地區的土確實都不太一樣。不過我們能以該地區的氣候、植生、地質等條件差異，進而推斷出土的分布狀況。本書中將著眼於12種土的差異，據此詳盡地解說各地區的特徵何在，以及該用什麼色調來表現。

12種土的簡介

①黏土積層土壤
有著沙較多的表土，以及黏土較多的下層土這種雙層構造；是法國等地中海沿岸盛行用來栽培葡萄、橄欖的肥沃土壤。多半分布在有著乾燥季節的地中海型氣候或熱帶莽原氣候地區。

②強風化紅黃色土
在東南亞的熱帶雨林中較多，屬於酸性且黏土質較多的土。雖然傳統上會從事刀耕火種，但現在多半開闢為鳳梨、香蕉、棕櫚油等農園。

③氧化土
這是比強風化紅黃色土歷經更長久的風化後，只剩下鋁和鐵鏽的土。多半分布在南美和非洲中央平原。

④灰化土
這是在微生物釋出的有機酸作用下，只有沙殘留在上層，遭溶解的金屬成分再度沉澱後以紅褐色黏土形式沉積在下層的土。多半分布在北歐和北美。

⑤黑色疏鬆土
這是與源自火山灰的黏土結合後，富含腐植質的土。踩起來很疏鬆，所以被稱為黑色疏鬆土。僅分布在日本、紐西蘭、菲律賓、印尼爪哇島等處的高海拔地帶。

⑥龜裂性黏土質土壤
這是乾燥後很容易裂開，屬於黏土比例較高的土壤。僅分布在印度的德干高原，以及衣索比亞高原等處的玄武岩台地。

⑦黑鈣土
這是乾燥草原底下的黑土。富含腐植質，中性，是被冠以「土壤皇帝」之稱的肥沃土壤。分布於從俄羅斯到烏克蘭、匈牙利、美國的大平原、阿根廷等世界糧倉地帶。

⑧灰褐土（褐色森林土）
這是未成熟土壤略經風化後，富含腐植質與黏土的土壤。在日本被稱為褐色森林土。

⑨泥炭土
這是植物遺骸浸泡在水裡，未經分解堆積而成的土壤。多半分布在北美和北歐的湖沼周邊，在日本則是分布於釧路溼原、尾瀨原、彌陀原等溼地。

⑩永久凍土
這種土出現在即使進入夏季也不會解凍的冰層地帶。分布於圍繞著北極的大陸性氣候地帶，像是阿拉斯加、加拿大北部、西伯利亞，不過在北歐卻很少見。

⑪未成熟土壤
這是所有土壤的起頭階段。即岩石在風雨的作用下逐漸風化，開始轉變為土壤的最初階段。

⑫沙漠土
這是在乾燥地帶，尤其是沙漠地區常見的土壤。受到溶解諸多鹽分的地下水影響，有時會產生鹽凝結成結晶的結皮性土。

土的定義為：混雜了由岩石分解後形成的沙、黏土，以及動植物死亡後，遺體腐敗而成的物質（腐植質）所構成。放眼外太空，月球上只有沙，沒有黏土和腐植質；火星表面有著沙和黏土，卻沒有腐植質。而地球上的岩石，則是在水、氧氣、生物等相互作用下分解，風化後逐漸由沙變成了土。我們在學校上課時都曾學過玄武岩和花崗岩等各類岩石，其實它們正是土原有的面貌。岩石中所含的鐵質成分（青灰色）遭到氧化（生鏽）後，會變成紅色或黃色，然後連同白色的沙一起為土染上顏色，接著還會加入黑色的腐植質。所謂的腐植質，意指植物腐敗後的產物。不過腐植質並非僅來自植物，亦包含了靠植物維生的動物和微生物等遺骸。這些生物遺骸會被分解到不留原形的程度，化為腐葉土，並且更進一步變成腐植質。隨著黑色腐植質、白色沙子、黏土中紅色和黃色的鐵鏽等成分以相異比例混合在一起，土的顏色和質感也會有所不同。

舉例來說，在氣候溫暖、溼潤，有著豐饒自然環境的日本，腐植質會明顯地較多，也就容易產生介於褐色與黑色的土壤；反過來說，在中東這類乾燥地區，腐植質和黏土比較少，容易產生沙較多的白色土壤。熱帶地區則是微生物分解腐葉土的作用較為顯著，導致腐植質的顏色比較淺。鐵鏽黏土在高溼度的影響下，容易呈現鮮明的黃色和紅色，在某些乾燥氣候的區域更會顯得偏紅。

說起來，雖然在此整理了關於土的基礎知識，但了解這些對於模型玩家到底有哪些好處呢？戰車馳騁過的地面到底是什麼顏色？弄髒戰車的土又是什麼顏色呢？有時甚至只能靠著黑白照片來推測這類現場資訊。即使答案並非只有一個，但難以選擇的情況也不罕見。本書中將會對各個地區的土應該是什麼顏色詳細解說。唯有先理解該地區的土地特質與風土環境，才能掌握該地區的土壤顏色，得以據此選擇塗裝的技法，如此一來，肯定能更進一步為情景賦予深度才是。以東歐、尤其是烏克蘭（基輔和哈爾科夫）這類盛行農業的土地來說，土壤多半是黑色的，想要奪取這類肥沃的土地，正是誘使德國發動第二次世界大戰的契機之一。因此想要詮釋該國車輛作戰的情景，就得先從掌握成為戰爭源頭之一的土壤顏色著手。

話說何謂土壤？

藤井一至 Kazumichi Fjii

1981年出生於日本富山縣。京都大學農學研究科博士課程修業完畢，擁有農學博士學位。歷經京都大學研究員、日本學術振興會特別研究員等職務後，現為國立研究開發法人「森林研究、整備機構 森林綜合研究所」的主任研究員。無論是加拿大極北方的永久凍土，還是印尼的熱帶雨林，他總是帶著一柄鏟子奔走世界，在日本也是來回各地，一切只為研究土壤是如何產生，以及能夠永續利用的方法。曾獲頒第1屆日本生態學會獎勵獎（鈴木獎）、第33屆日本土壤肥料學會獎勵獎、第15屆日本農學進步獎。曾經身為關西學生王將（2003年）迷惘過該成為土壤研究者還是邁向職業棋士之道才好。

本書對應的模型塗料型錄

本書所使用到的各式舊化塗料中,首先根據顏色種類、重現度高低、是否便於購買等要素,精選8大類塗料加以介紹。在確認世界各國的土壤顏色之前,先從掌握各模型塗料的基本資訊著手吧。

納爾瓦戰役

▲各章節所使用的塗料,基本上都是選用自本章節介紹的塗料。由於每種塗料各有所長,要視情況所需來選用。

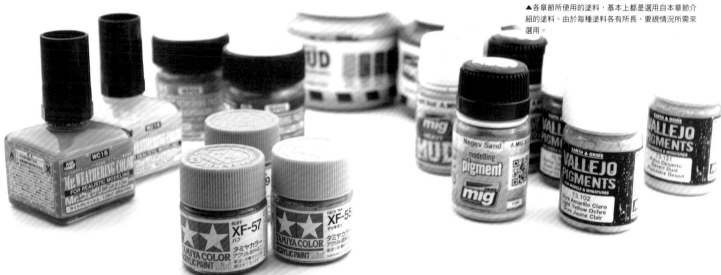

TAMIYA

㈱タミヤ ☎054-283-0003

勘稱基準的運用手感和購買便利性,顏色豐富亦是魅力所在

(壓克力水性漆)

▲TAMIYA COLOR（迷你壓克力水性漆）
●容量：10ml
●顏色種類：93種

以噴筆進行噴塗
做出塵埃類污漬的底色！

雖然沒有舊化專用色,不過在「酒精潟洗法」,以及藉噴筆來營造塵埃、泥汙的底色塗裝時會經常使用。

❶只要用噴筆薄薄地噴塗上去,即可輕鬆表現出蒙上沙塵的模樣。
❷完成基本塗裝後噴塗髮膠或其他可供剝除的用品,然後用壓克力水性漆來塗裝。
❸乾燥後,用沾了水的漆筆輕輕地摩擦,即可重現斑駁的掉漆痕跡。搭配酒精潟洗法時不可噴塗可剝除的用品,要先用硝基漆進行基本塗裝,再直接用TAMIYA壓克力水性漆噴塗,然後用酒精加以潟洗。

(琺瑯漆)

▲琺瑯漆
●容量：10ml
●顏色種類：82種

便於購得的
高品質琺瑯漆

作為入墨線和質感化用的塗料,琺瑯漆可說是廣受模型玩家偏愛使用的塗料。顏色能夠與TAMIYA壓克力水性漆相對應,這也是其他廠商所欠缺的優勢所在。

❶❷和壓克力水性漆一樣,稀釋到適當濃度後,即可用噴筆噴塗。與TAMIYA壓克力水性漆有著相同的產品陣容,能夠改用琺瑯漆漆裝出相同顏色是優勢所在。
❸能夠混合石膏和質感粉末調出自製的舊化塗料,可說是相當優秀的素材。

※本章節內容以2020年11月的資訊為準

GSI Creos

（問）GSIクレオスホビー部 http://www.mr-hobby.com

以日本引以為傲的模型用塗料廠商著稱，可靠的正宗派塗料

（琺瑯漆）

▲ Mr. 舊化漆
（未稅價各380日圓）
●容量：40 ml
●顏色種類：18種　※以下簡稱為WC

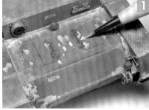

已然成為必備用品的
油畫顏料系琺瑯漆

就算稱「Mr. 舊化漆」樹立起琺瑯漆在舊化領域的地位也不為過。這種塗料有著液狀油畫顏料的性質，能夠營造出輕微的汙漬和暈染效果。乾燥後即使拿專用溶劑也洗不掉，能夠充分呈現消光質感。

❶將 Mr. 舊化漆攪拌均勻後，塗布在容易累積塵埃或泥漬的部位上。
❷以漆筆或棉花棒沾取些微溶劑抹散開來，即可自然地與周遭融為一體。
❸讓塗料殘留多少、擦拭到什麼程度，都能營造出差異感。雖然是液狀用品，不過擦拭時要像運用質感粉末一樣，事先設想好哪些地方要殘留多少、要擦拭到什麼程度，這樣才能表現出疏密有別的立體感。

（琺瑯系膏狀塗料）

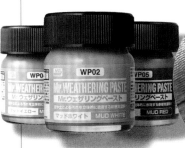

▲ Mr. 舊化膏
（未稅價各600日圓）
●容量：40 ml
●顏色種類：5種　※以下簡稱為WP

可「堆疊」的膏狀用品
立體感正是魅力所在

這是琺瑯系的膏狀塗料。適合經由堆疊來表現出堆積起來的土，同系列產品尚有「透明溼潤液」，加入後即可表現出溼潤的質感。

❶拿海綿或舊漆筆來堆疊舊化膏，此時要以拍塗的方式來刻意營造出紋理。
❷先混入沙或彩繪玻璃渣再塗布的話，塗裝效果會更有意思喔。塗布處的邊界也要用漆筆抹散開來，能顯得更自然些。
❸由於溼潤程度會令顏色稍顯不同，因此可加入透明溼潤液來改變顏色。這個特徵也能揮在濺灑塗裝上。

vallejo

（問）ボークス https://www.volks.co.jp

購買便利性、價格、品質兼顧的模型用質感粉末

（質感粉末）

▲質感粉末（未稅價各450日圓）
●容量：30 ml
●顏色種類：23種

便於購得的高品質
模型用質感粉末

在這個品牌的質感粉末商品陣容中，有著「棕土色」和「黃土色」等油畫顏料和髒汙塗裝常用到的顏色。

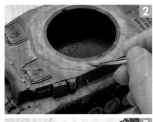
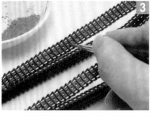

❶顏色種類除了泥、塵埃、鏽之外，其他是以一般的油畫顏料為準。
❷❸使用方法和一般的質感粉末一樣，只要將粉狀成分直接拿水或溶劑稀釋後就能使用。質感粉末亦能混合調色。

AMMO by Mig Jimenez

問ビーバーコーポレーション　https://beavercorp.jp

AFV模型界一代大師米格爾・希曼尼茲審核的正宗派塗料

（琺瑯漆）

▲自然特效漆
（未稅價各800日圓）
- ●容量：35 ml
- ●顏色種類：13種

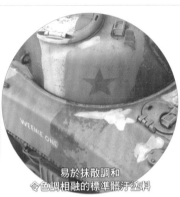

易於抹散調和
令色調相融的標準髒汙塗料

可重現各式汙漬的琺瑯系髒汙專用塗料。泥和塵埃的顏色都是根據地區和戰線分類，可根據打算重現的戰線來選擇。

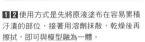

1 2 使用方式是先將原液塗布在容易累積汙漬的部位，接著用溶劑抹散，乾燥後再擦拭，即可與模型融為一體。

3 擔綱審核的米格爾・希曼尼茲最推應先噴塗掉漆效果液，再用噴筆來噴塗這種自然特效漆，然後拿漆筆沾取水分來製造掉漆痕跡的流程。這和筆塗方式不同，能夠營造出斑駁剝落的掉漆痕跡，產生很有意思的質感喔。

（質感粉末）

▲質感粉末
（未稅價各800日圓）
- ●容量：35 ml
- ●顏色種類：30種

根據世界各地的土壤調配
考證派也滿意的商品陣容

這個品牌的質感粉末以世界各地的土壤顏色為準，推出各式各樣的顏色。雖然品項多到目不暇給，但產品名稱都有根據戰線和地區分類，選購其實相當方便。

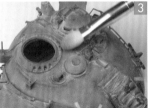

1 直接塗布粉狀成分，再塗布溶劑，提高附著力。

2 等溶劑乾掉後就會恢復原有的顏色，還能呈現堆積在凹處裡的效果。

3 反覆進行前述作業後，以凸起部位為中心，用海綿等擦拭掉多餘的質感粉末，如此一來就完成了。

（壓克力系膏狀塗料）

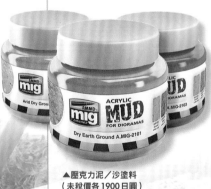

▲壓克力泥／沙塗料
（未稅價各1900日圓）
- ●容量：250 ml
- ●顏色種類：10種

利用微小的碎石凹凸起伏
提高地面的寫實感

專為情景模型推出的壓克力系膏狀塗料，乾燥後會呈現沙礫和沙的質感。視種類而定，紋理和光澤感會有所差異，能充分感受到講究之處。大瓶裝容量亦是魅力所在。

1 並非一舉塗布出地面，而是要先用保麗龍和黏土做出地台。

2 3 用黏土做出凹凸起伏的地形和胎痕之後，再於最表層塗布壓克力泥塗料和壓克力沙塗料。由於內含石粒等紋理素材，光是塗布上去就能表現出自然的凹凸起伏效果，可說是相當方便的產品呢。

（琺瑯系膏狀塗料）

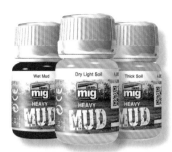

▲重度泥效果塗料
（未稅價各800日圓）
●容量：35ml
●顏色種類：6種

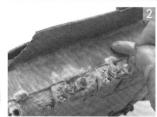

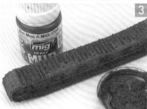

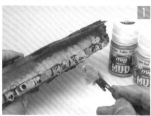

可用來重現
厚重堆疊的泥土

這種琺瑯系膏狀塗料最適合用來表現堆積的泥土和塵埃。黏稠度上比同公司的「飛濺效果塗料」高了一些，搭配使用能營造出更生動的模樣。

1 由於是膏狀塗料，因此也能用漆筆來塗布，不過用海綿來拍塗會更易於營造出自然的紋理。
2 用溶劑抹散開來，等乾燥後再刮掉，看起來更具立體感。
3 若是混合沙和重現植物用的纖維素材等物品，會更便於營造出寫實的質感。

（琺瑯系膏狀塗料）

▲飛濺效果塗料
（未稅價各800日圓）
●容量：35ml
●顏色種類：6種

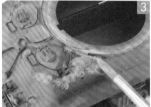

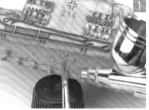

表現帶有溼氣的泥土、
堆積得較厚的土塵

以往飛濺效果（濺起泥巴的痕跡）都得透過將石膏等加入塗料，不過隨著這類專用塗料問世，表現起來也方便多了。琺瑯系塗料的商品陣容共有6種顏色。

1 這種專用塗料可以直接拿漆筆沾取，再用手指撥彈，亦可改用噴筆吹動來表現泥巴濺灑的痕跡。
2 隨著選用的顏色不同，亦能表現出溼潤和乾燥程度的差異。
3 稀釋後，亦能表現堆積得較厚的塵埃或泥土，可說是相當方便的塗料。乾燥後會呈現如同使用了沙和石膏般的寫實質感，亦是優點所在。

令模型更貼近實物的重點建議

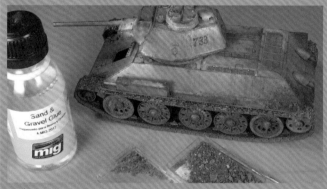

▲戰場上不僅有泥、土與塵埃，亦會散布草木、石頭、瓦礫等各式各樣的物品。透過周遭環境的調查來延伸想像，再據此動用各式材料想辦法重現，這才是能營造出寫實感的捷徑。

▲若是找不到現成的顏色，就花點工夫拿同廠牌的塗料來調出最符合理想的顏色。將透明系塗料和表現油漬的塗料加以混合後，即可調出能表現乾燥後帶幾分溼潤感的汙漬塗料了。

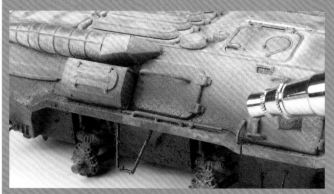

▲土乾燥與否，在顏色表現上會有顯著差異。即使做出已乾燥的泥漬，亦能在後續步驟塗布透明塗料、表現油漬用塗料、透明樹脂等來賦予相異的溼潤質感。這個技巧對於角落和凹處等水漬難乾燥的位置來說別具效果呢。

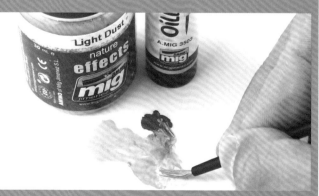

▲想要調色時，光是靠著既有產品陣容還是有其極限。遇到這類難以調出理想顏色的狀況時，不妨找相同系統的塗料代用。舉例來說，琺瑯漆能拿油畫顏料來調色，甚至能加入質感粉末賦予顏色變化。

本書將會依據戰場所在地區大致分為5個章節進行說明

根據戰車模型製作時常見的背景地區，歸類為5大章節。自下一頁起將詳盡加以介紹。

歐洲、中東、北非

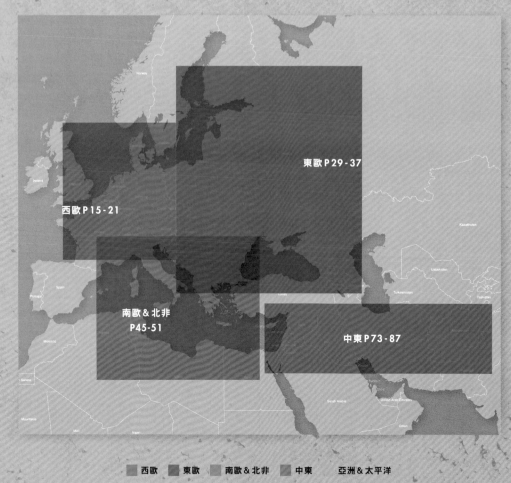

東歐 P29-37

西歐 P15-21

南歐 & 北非 P45-51

中東 P73-87

■ 西歐　■ 東歐　■ 南歐 & 北非　■ 中東　　亞洲 & 太平洋

亞洲 & 太平洋

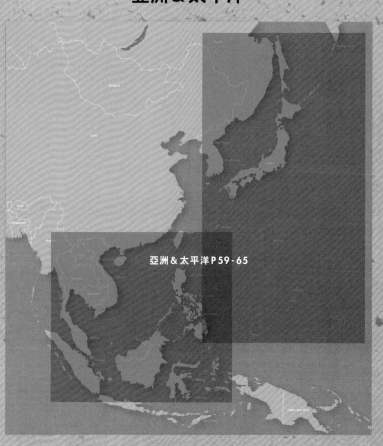

亞洲 & 太平洋 P59-65

THEME.01
西歐
Western Europe

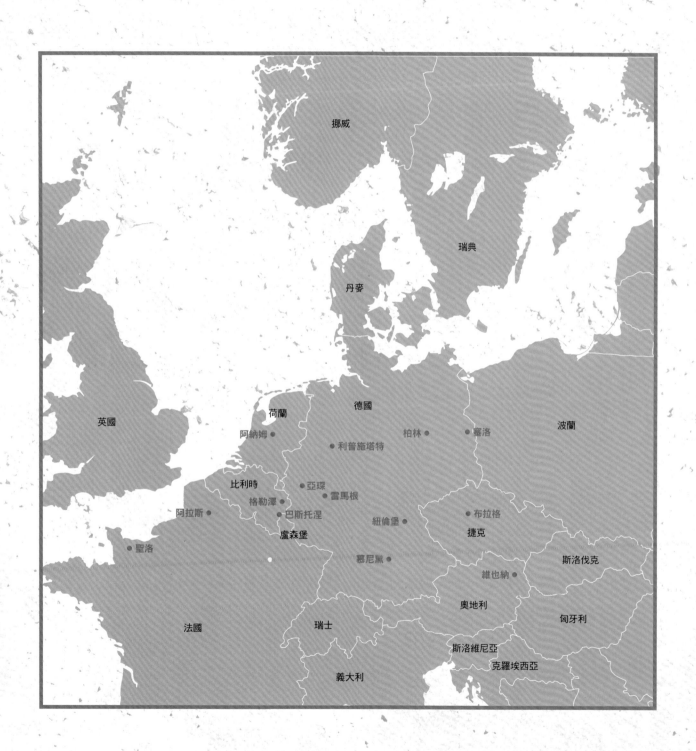

挪威

瑞典

丹麥

英國

荷蘭

德國

阿納姆 ●

● 利普施塔特

柏林 ●

● 臺洛

波蘭

比利時

● 亞琛

格勒澤 ●

● 雷馬根

阿拉斯 ●

● 巴斯托涅

紐倫堡 ●

● 布拉格

捷克

盧森堡

● 聖洛

慕尼黑 ●

維也納 ●

斯洛伐克

奧地利

匈牙利

法國

瑞士

斯洛維尼亞

克羅埃西亞

義大利

Western Europe

西歐

戰車戰的歷史就從這裡開始
掌握從古老遺跡到現代都市的多元文化分布吧

為了突破設置在這片土地上的壕溝陣地，早在百年之前就發明了戰車。除了阿爾卑斯山脈以外，西歐在地形上算是較為平坦的。不過複雜的國界邊線，也讓人具體領略這片大地的多元性。

拍攝於 2012 年 12 月舉辦的歷史重現活動。隨著交通量增加，森林中有限的移動通道也立即化為泥沼般。由於難以高速行進，車輛顯得意外地乾淨呢。
photo by stephanemat

拍攝於2010年12月舉辦的歷史重現活動，再現當年戰鬥的情景。由於經過修復，可參與行動的車輛也參與其中，因此可作為大戰時期車輛在髒汙幅度等方面的參考。
photo by stephanemat

同樣拍攝自2010年舉辦的歷史重現活動，有如電影的一景。在士兵頻繁經過的道路上，雪和土很自然地混合成泥濘狀。在做情景作品時，這是一定要重現的地面模樣呢。
photo by stephanemat

出自克雷安克萊・鮑金達的四號驅逐戰車作品，重現了突出部之役的景象。藉由融雪後化成的泥巴、葉片枯黃掉落的樹木、落葉等事物表現出寒冷感。人物模型上的泥濘表現亦是重點所在。

位於阿納姆近郊Mariendaal的橋梁。如今設有國立紀念碑類建築。背景中可以看到紀念館的本館。市場花園行動的最後目標，正是位於萊因河沿岸的阿納姆。
Photo by Pimvantend

約1萬年前，從北歐至西北歐（德國北部）一帶多半被厚達3公里的冰河所覆蓋。該冰河遮擋住冰河時期的寒氣，使土地免於凍結。另一方面，冰河也宛如推土機般剷過土壤，細微的黏土因此隨風飄散至東歐（烏克蘭）一帶，使得北歐至德國北部留下了沙質較多的土壤。隨著松樹林底下逐漸堆積腐植質層，釋出的有機酸逐漸溶解黏土，形成殘留灰色沙層的灰化土（酸性土壤）。雖然地面被落葉層、黑色的腐植質給覆蓋，但只要撥開腐植質層後就會看見灰色沙層，更底下則是紅色和黃色的黏土層。

在過去，遍布落葉闊葉林的德國西部一帶分布許多未成熟土。每逢秋天，當地飼養吃橡實的豬便會用來製作香腸。從烏克蘭一路往西分布的黑鈣土，最遠可達德國東部，亦有散落分布的黑鈣土。

南部聳立著阿爾卑斯山，此處分布著反映地質的多色未成熟土。受到地下水的影響，低海拔土較多的荷蘭、比利時，海岸地帶遍布著泥炭土；即使是內陸地區的低海拔土地，也強烈受到地下水影響，使得土壤裡蘊含

的紅色和黃色鐵鏽變成藍灰色鐵離子。失去黃色和紅色後，多半會形成灰色的未成熟土或黑鈣土。附帶一提，日本的水田之所以會呈現灰色，亦是出於相同的機制。

氣候較為溫暖，且受冰河影響較小的法國諾曼第一帶和東北部，則多為未成熟土，或是含有岩塊的未成熟土（紅色系）；海岸附近則是形成偏灰色的黏土積層土壤。所謂的黏土積層土壤，就是指表層黏土移動到下層的土壤，有著從腐植質層底下鬆散的淤泥（比沙更小，比黏土更粗的碎屑物）到沙質的灰色土層。

在冰河的作用下，使得德國的沙質土壤較多，為了克服土地較不肥沃的問題，因此盛行飼養家畜、利用堆肥來恢復地力的三圃式農業。由於長年投入堆肥，亦孕育出具備黑色腐植質層的土壤。視人類的生存方式而定，土壤也會隨之變好或變差。

■藤井一至

巴斯托涅

●德軍進攻亞爾丁時，是以這座有著主要道路交錯分布的城鎮為焦點。由於第101空降師的士官兵拚死守住這裡，讓盟軍得以展開反擊。雖然這裡是連凍死屍骸也成了野戰電話支柱的極寒戰場，卻並非豪雪地帶，這點相當重要。如何表現出反覆上演溶解的雪與泥巴混合後又遭凍結的地面會是關鍵所在。

巴斯托涅
Bastogne

單純地選用灰色塗料的話，那麼會難以表現出巴斯托涅的獨特色調。最好是拿樹種塗料來調色，調出稍微偏黃的灰色。視狀況而定，乾燥部位的顏色不要調得太深，還請特別留意這點。

迷你壓克力水性漆／琺瑯漆
XF-55 消光甲板色
● TAMIYA

Mr. 舊化漆
白塵色＋多功能灰
● GSI Creos

Mr. 舊化膏
泥白
● GSI Creos

vallejo 質感粉末
綠土
● vallejo

自然特效漆
淺塵色
● AMMO by Mig Jimenez

重度泥效果塗料
乾燥淺色土
● AMMO by Mig Jimenez

壓克力泥塗料
乾燥土
● AMMO by Mig Jimenez

質感粉末
混凝土
● AMMO by Mig Jimenez

市場花園行動

●阿納姆因電影《奪橋遺恨》而廣為人知，是位於萊茵河沿岸的荷蘭中東部庭園都市。受到地下水影響，此地土壤呈現欠缺色調變化的淺灰色，特徵為屬於沙質的泥巴。恩荷芬和奈梅亨當地的也是相同顏色。

阿納姆
Arnhem

受到地下水的影響，土壤中的黃色和紅色不復存在，這點相當重要。相較於巴斯托涅，給人更為偏灰的印象，調色時也會用到較多的灰色，不過還是稍微加入有點彩度的顏色會比較好。

迷你壓克力水性漆／琺瑯漆
XF-20 中間灰
● TAMIYA

Mr. 舊化漆
白塵色＋多功能灰
● GSI Creos

Mr. 舊化膏
泥白＋泥棕
● GSI Creos

vallejo 質感粉末
淺板岩灰
● vallejo

自然特效漆
淺塵色
● AMMO by Mig Jimenez

重度泥效果塗料
乾燥淺色土
● AMMO by Mig Jimenez

壓克力泥塗料
乾燥土
● AMMO by Mig Jimenez

質感粉末
混凝土
● AMMO by Mig Jimenez

突出部之役

●格勒澤以至今仍留存著派佩爾戰鬥團旗下SS第501重戰車大隊的虎二式聞名，這裡是遍布著針葉樹林和牧草地的丘陵地。此地土壤也是從灰色到稍微帶點黃色的。不過因為富含的水分的關係，所以呈現了黑色調較重的顏色。

格勒澤
La glaze

雖然溼潤部位會呈現黑色調較深的顏色，但土漬乾燥後會呈現黃色調較重的灰色。近似在沙色系中加入極少量褐色的顏色。以質感粉末來說，只要在內蓋夫沙加入少量彩度較低的顏色即可重現。

迷你壓克力水性漆／琺瑯漆
XF-57 皮革色
● TAMIYA

Mr. 舊化漆
沙漬色＋地棕色
● GSI Creos

Mr. 舊化膏
泥白＋泥棕
● GSI Creos

vallejo 質感粉末
綠土
● vallejo

自然特效漆
淺塵色
● AMMO by Mig Jimenez

重度泥效果塗料
龍捲風土
● AMMO by Mig Jimenez

壓克力泥塗料
乾燥土
● AMMO by Mig Jimenez

質感粉末
內蓋夫沙
● AMMO by Mig Jimenez

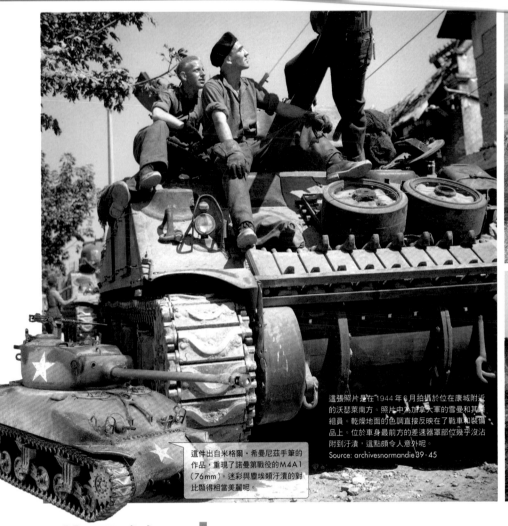

這件出自米格爾・希曼尼茲手筆的作品，重現了諾曼第戰役的M4A1（76mm）。迷彩與塵埃類污漬的對比顯得相當美麗呢。

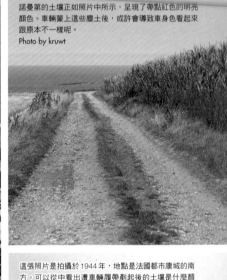

諾曼第的土壤正如照片中所示，呈現了帶點紅色的明亮顏色。車輛蒙上這些塵土後，或許會導致車身色看起來跟原本不一樣呢。
Photo by kruwt

這張照片是拍攝於1944年，地點是法國都市康城的南方。可以從中看出遭車輛履帶輾起後的土壤是什麼顏色。剛被輾起土壤顯得較溼潤，在色調方面跟被捲起後沾附在車輛上，就此乾燥的塵土有所不同，這點格外值得注目。
Source: archivesnormandie 39‧45

這張照片是在1944年6月拍攝於位在康城附近的沃瑟萊南方。照片中為加拿大軍的雪曼和其乘組員。乾燥地面的色調直接反映在了戰車和裝備品上。位於車身最前方的差速器罩部位幾乎沒沾附到汙漬，這點頗令人意外呢。
Source: archivesnormandie 39‧45

諾曼第

●為了擋下被強烈海風颳起的沙，以免表土裸露在外，因此諾曼第海岸設有許多籬笆和小灌木。越靠近海岸沙就越多，越靠近內陸就越會呈現豐饒的牧草地帶。以諾曼第登陸戰役來說，戰局前半和後半的地面樣貌可說是截然不同。如今隨著灌溉進展，溼地也變得較多了。

聖洛
Saint Lo
康城
Caen
阿讓唐
Argentan
法萊斯
Falaise

諾曼第經常獲選為情景模型題材的舞台。雖然各廠商都有推出帶紅色的土色系塗料，不過再加入白色來調色的話，顏色會更相近。當然也能改為替灰色加入紅色的方式來調色。

迷你壓克力水性漆／琺瑯漆
XF-52 消光土色＋
XF-2 消光白
● TAMIYA

Mr. 舊化漆
淺灰
● GSI Creos

Mr. 舊化膏
泥白＋泥棕
● GSI Creos

vallejo質感粉末
歐洲土
● vallejo

自然特效漆
淺塵
● AMMO by Mig Jimenez

飛濺效果塗料
鬆散地面
● AMMO by Mig Jimenez

壓克力泥塗料
淺色地面
● AMMO by Mig Jimenez

質感粉末
歐洲塵
● AMMO by Mig Jimenez

索姆河戰役

●這裡是第一次世界大戰時首度將戰車投入實戰的地點，位於諾曼第的西北部。土壤正如下方的樣本所示，給人比諾曼第更偏黃的印象。混合了水之後的混濁泥水當然也會呈現米色。

阿拉斯
Arras

比諾曼第的顏色更偏黃，呈現如同奶茶般的顏色。只要選用WP的泥黃和泥紅來調色，或是為紅色調較重的瓦礫類AMMO製質感粉末加入黃色系產品即可。

迷你壓克力水性漆
XF-59 沙漠黃
● TAMIYA

Mr. 舊化漆
沙漬＋鏽橙
● GSI Creos

Mr. 舊化膏
泥紅
● GSI Creos

vallejo質感粉末
新鏽＋沙漠塵
● vallejo

自然特效漆
塵斯克土壤
● AMMO by Mig Jimenez

飛濺效果塗料
鬆散地面
● AMMO by Mig Jimenez

壓克力泥塗料
淺色地面＋越南地面
● AMMO by Mig Jimenez

質感粉末
瓦礫
● AMMO by Mig Jimenez

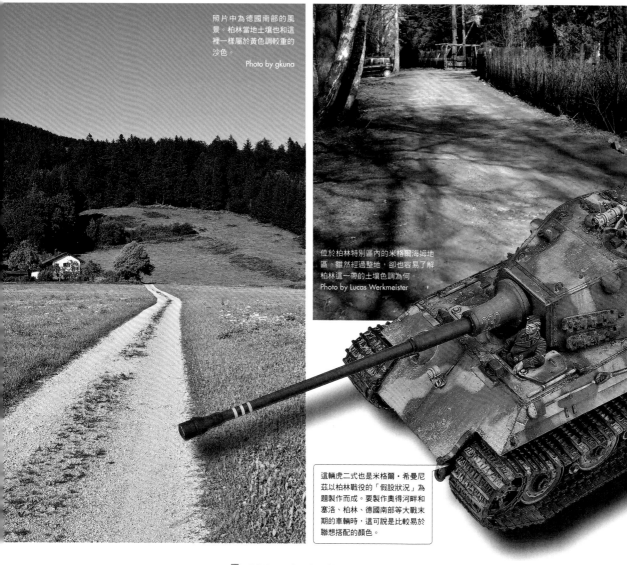

照片中為德國南部的風景。柏林當地土壤也和這裡一樣屬於黃色調較重的沙色。
Photo by gkuna

位於柏林特別區內的米格爾海姆地區，雖然經過整地，卻也容易了解柏林這一帶的土壤色調為何。
Photo by Lucas Werkmeister

這輛虎二式也是米格爾·希曼尼茲以柏林戰役的「假設狀況」為題製作而成。要製作奧得河畔和塞洛、柏林、德國南部等大戰末期的車輛時，這可說是比較易於聯想搭配的顏色。

柏林戰役

●若是以國會大廈和柏林街道為焦點，那麼配角肯定就是土壤。不過地點只要稍微移往郊外，就能稍微窺見以豐饒綠意為首的平原地帶，這也是德國北部的特色。雖然上演著慘烈的城巷戰，但當時其實正處於新綠昂然的季節。德國居民向來重視城鎮內的景觀，因此多傾向以聚落或街區為單位，採用同規格來種植樹木和設置花壇，甚至是種植同種類花草以營造統整感。

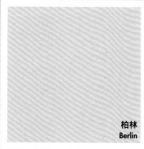

柏林
Berlin

屬於不太混濁，只有黃色調的沙色，選用 WC 的沙漬色，或是因應不同地區改用 AMMO 製的北非塵會是最佳搭配。使用灰色系質感粉末作為基礎時，必須加入具有彩度的顏色，讓濁度顯得內斂些。

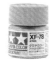
迷你壓克力水性漆
XF-78 木甲板色
●TAMIYA

自然特效漆
北非塵
●AMMO by Mig Jimenez

Mr. 舊化漆
沙漬色
●GSI Creos

飛濺效果塗料
乾草地
●AMMO by Mig Jimenez

Mr. 舊化膏
泥紅＋泥白
●GSI Creos

壓克力泥塗料
乾燥地帶的地面
●AMMO by Mig Jimenez

vallejo質感粉末
淺黃土
●vallejo

質感粉末
北非塵
●AMMO by Mig Jimenez

塞洛
Seelow

塞洛高地戰役乃是柏林戰役前哨戰的舞台。相較於柏林，此地的黃色較內斂些。選用 WC 的白塵色、AMMO 製乾土、質感粉末的沙之類會為近似。

迷你壓克力水性漆
XF-78 木甲板色＋XF-2 消光白
●TAMIYA

自然特效漆
北非塵
●AMMO by Mig Jimenez

Mr. 舊化漆
白塵色
●GSI Creos

飛濺效果塗料
乾草地
●AMMO by Mig Jimenez

Mr. 舊化膏
泥白
●GSI Creos

壓克力泥塗料
乾燥土
●AMMO by Mig Jimenez

vallejo質感粉末
沙漠塵
●vallejo

質感粉末
沙
●AMMO by Mig Jimenez

其他戰域與進攻德國本土

●突出部之役後，盟軍便往德國本土進攻。以其主要城鎮的土壤來說，大致如同以下色樣所示，屬於帶紅色調的淺灰色。要製作以雷馬根或魯爾包圍戰為題材的作品時，採用這種顏色肯定不會錯。不過這類顏色一旦附加在軍綠色或綠色的車身色上看起來就很怪，調得稍微明亮些會比較好。

●在慕尼黑可以看到黃色調較重的土，以及淺灰色的土；布拉格為帶紅色調的灰色土；維也納則是帶黃色調的灰色土。即使慕尼黑到維也納已經投降，德軍殘餘部隊也仍在持續抵抗。這一帶的土讓顏色其實相當多樣化，若是要製作戰爭結束前夕的德國境內作品，對顏色不用過於講究也行。

布拉格 Prague

在蘇聯紅軍於大戰末期對德國發動的攻勢中，若是以布拉格戰役為舞台，就採用帶有紅色調的灰色系吧。只要以TAMIYA的消光土色，或是vallejo的歐洲土色為基礎，再加入少量白色即可重現。

迷你壓克力水性漆／琺瑯漆 XF-52 消光土色 + XF-2 消光白 ●TAMIYA	Mr. 舊化漆 白塵色 + 釉紅 ●GSI Creos	Mr. 舊化膏 泥白 + 泥紅 ●GSI Creos	vallejo 質感粉末 歐洲土 ●vallejo
自然特效漆 土色 ●AMMO by Mig Jimenez	重度泥效果塗料 溼潤土 ●AMMO by Mig Jimenez	壓克力泥塗料 淺色地面 ●AMMO by Mig Jimenez	質感粉末 跑道塵 ●AMMO by Mig Jimenez

維也納 Vienna

維也納位於布拉格南方，這裡屬於紅色調較少的灰色系。選用TAMIYA的消光甲板色、AMMO的乾燥淺色土、質感粉末的混凝土等作為基礎來調色會比較快。

迷你壓克力水性漆／琺瑯漆 XF-55 消光甲板色 ●TAMIYA	Mr. 舊化漆 白塵色 + 多功能灰 ●GSI Creos	Mr. 舊化膏 泥白 ●GSI Creos	vallejo 質感粉末 綠土 ●vallejo
自然特效漆 淺塵 ●AMMO by Mig Jimenez	重度泥效果塗料 乾燥淺色土 ●AMMO by Mig Jimenez	壓克力泥塗料 乾燥土 ●AMMO by Mig Jimenez	質感粉末 混凝土 ●AMMO by Mig Jimenez

亞琛 Aachen

美軍與德軍爆發的亞琛戰役正是以此地為舞台。和比利時相較，紅色調顯得比較重，因此選用WC的淺灰、vallejo的淺赭會較為相近。西部戰線在這之後會逐漸往突出部之役進展。

迷你壓克力水性漆／琺瑯漆 XF-52 消光土色 + XF-2 消光白 ●TAMIYA	Mr. 舊化漆 淺灰 ●GSI Creos	Mr. 舊化膏 泥白 + 泥紅 ●GSI Creos	vallejo 質感粉末 淺赭 ●vallejo
自然特效漆 土 ●AMMO by Mig Jimenez	重度泥效果塗料 溼潤土 ●AMMO by Mig Jimenez	壓克力泥塗料 淺色地面 ●AMMO by Mig Jimenez	質感粉末 內蓋夫沙 ●AMMO by Mig Jimenez

利普施塔特 Lippstadt / 紐倫堡 Nuremberg / 雷馬根 Remagen

此地土壤以帶有紅色調的淺灰色為特徵。雖然只要加入少量白色系就能重現，不過最好還是為淺灰色調高彩度比較妥當。不要調得太黃是重點。

迷你壓克力水性漆／琺瑯漆 XF-52 消光土色 + XF-2 消光白 ●TAMIYA	Mr. 舊化漆 淺灰 ●GSI Creos	Mr. 舊化膏 泥白 + 泥黃 ●GSI Creos	vallejo 質感粉末 淺赭 + 鈦白 ●vallejo
自然特效漆 淺土 ●AMMO by Mig Jimenez	重度泥效果塗料 連作障礙土 ●AMMO by Mig Jimenez	壓克力泥塗料 淺色地面 ●AMMO by Mig Jimenez	質感粉末 內蓋夫沙 ●AMMO by Mig Jimenez

迷你壓克力水性漆／琺瑯漆
XF-20 中間灰
● TAMIYA

Mr. 舊化漆
白塵＋多功能灰
● GSI Creos

Mr. 舊化膏
泥白＋泥棕
● GSI Creos

vallejo質感粉末
綠土
● vallejo

慕尼黑1
Munich 1

慕尼黑當地有各式各樣的土，因此僅介紹最具代表性的。若要重現這種灰色調較重的土，選用 TAMIYA 的中間灰、vallejo 的綠土較為妥當。不過可別把彩度調得太高囉。

自然特效漆
淺塵
● AMMO by Mig Jimenez

重度泥效果塗料
乾燥淺色土
● AMMO by Mig Jimenez

壓克力泥塗料
乾燥土
● AMMO by Mig Jimenez

質感粉末
混凝土
● AMMO by Mig Jimenez

迷你壓克力水性漆
XF-78 木甲板色
● TAMIYA

Mr. 舊化漆
沙漬
● GSI Creos

Mr. 舊化膏
泥白＋泥黃
● GSI Creos

vallejo質感粉末
淺黃土
● vallejo

慕尼黑2
Munich 2

亦有看起來截然不同，屬於黃色調較重的土色。只要為 WP 的泥白多加一些泥黃，顏色看起來就會很相近了。AMMO 的中東塵、vallejo 的淺黃土也和這種顏色十分相近。

自然特效漆
北非塵
● AMMO by Mig Jimenez

重度泥效果塗料
乾草地
● AMMO by Mig Jimenez

壓克力泥塗料
乾燥地帶地面
● AMMO by Mig Jimenez

質感粉末
中東塵
● AMMO by Mig Jimenez

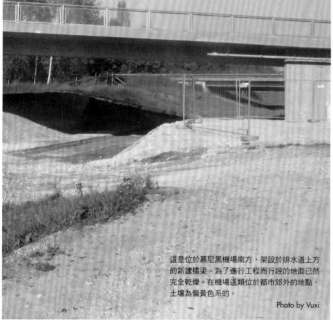

這是位於慕尼黑機場南方，架設於排水道上方的新建橋梁。為了進行工程而行經的地面已然完全乾燥。在機場這類位於都市郊外的地點，土壤為偏黃色系的。

Photo by Vuxi

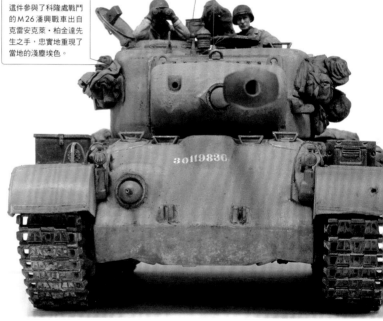

這件參與了科隆處戰鬥的 M26 潘興戰車出自克雷安克萊・柏金達先生之手，忠實地重現了當地的淺塵埃色。

拍攝於 2019 年 3 月，位於慕尼黑舊城鎮西南方的特蕾西婭草坪公園。經過整地的廣場雖然布滿砂礫，但還是看得到底下有帶著些許紅色調的土壤。

Photo by RudolfSimon

泥表現 Tips 01
DAMP SOIL SPOT

AMMO 產品的基礎

AMMO乃是西班牙籍世界級職業模型師米格爾．希曼尼茲先生創立的模型專用塗料品牌。其塗料類用品反映了米格爾先生本身製作模型時的哲學，可說是由職業模型師精心挑選，針對塗裝和舊化等各個階段專門研發的塗料。只要能掌握這些塗料的使用方法，即可應用在各式各樣的表現上。

這款套件選用了AMMO by Mig Jimenez製「虎王 亨舍爾砲塔 1945年2in1」限定版。雖然出自架空設定，卻也是基於史實的「假設」情境來構思，進而做出1945年時於德國境內戰鬥的面貌。

232

製作出有強烈對比，即使經過舊化也不會抵銷的多層次色階變化風格！

遇到要添加蒙上塵埃、泥、土等效果的舊化時，很容易抵銷掉隨著基本塗裝所施加的多層次色階變化。因此施加比一般狀況明暗對比更強烈的多層次色階變化風格塗裝，並且用更深的顏色施加定點水洗（入墨線）才行，還請將這點銘記在心。

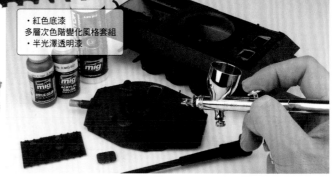

・紅色底漆
多層次色階變化風格套組
・半光澤透明漆

1 首先是塗裝AMMO製多層次色階變化風格套組中最深的顏色。若是想讓光影塗裝能顯得更柔順平整的話，那麼建議加入半光澤透明漆（讓塗料能呈現半透明化的添加劑）。

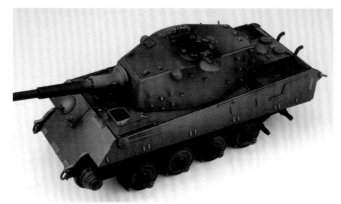

2 只要看裝甲板相鄰處的對比，即可充分了解到多層次色階變化風格的效果。雖然對比似乎過於強烈了點，不過受到接下來的水洗等效果的影響，到時候會顯得和緩些，因此用不著太在意。

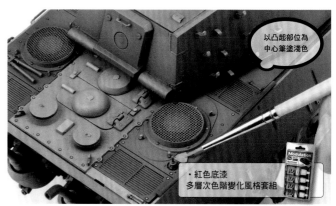

以凸起部位為中心筆塗淺色

・紅色底漆
多層次色階變化風格套組

3 在施加迷彩塗裝和舊化之前，在此要先為細部結構筆塗淺色，營造出立體感作為點綴。這些在舊化後也能發揮出顯著效果，相當值得推薦比照辦理。

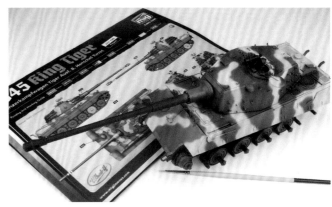

4 等塗裝過AMMO製掉漆效果液的表面乾燥後，就用噴筆塗裝暗黃色的迷彩。按照先用細噴方式描繪出輪廓線，接著以輪廓線之間填滿顏色的要領進行作業，即可充分地重現想像中的紋路。

- 半光澤透明漆
- A.MIG 0030 沙黃

5 以套件附屬資料為參考，完成迷彩紋路的狀態。若是有塗出界之類令人在意的地方，那麼只要用面相筆來筆塗補色即可。基本塗裝到這裡也就告一段落了。接下來則是要進行添加髒汙和褪色表現等舊化的工程。

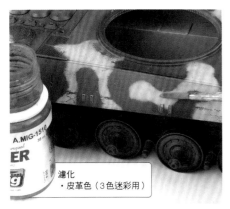

濾化
- 皮革色（3色迷彩用）

6 塗布濾化液。濾化是指在使顏色顯得更有深度的同時，亦能發揮讓色調和對比過於強烈之處變得沉穩的效果。

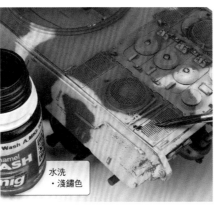

水洗
- 淺鏽色

7 等濾化部位乾燥後，以細部結構為中心，用暗色為整體施加水洗，凸顯出車輛的細部結構。

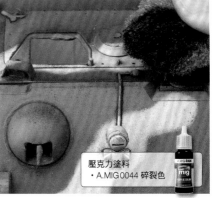

壓克力塗料
- A.MIG 0044 碎裂色

8 以車身各處的稜邊和艙門周圍為中心，用沾取塗料的海綿添加掉漆痕跡。這樣即可重現不規則分布的細微傷痕。

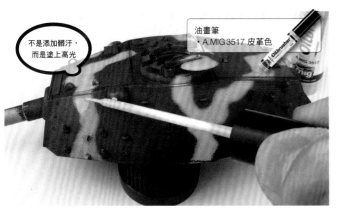

不是添加髒汙，而是塗上高光

油畫筆
- A.MIG 3517 皮革色

9 為車身色添加點綴，進一步營造出立體感吧。迷彩紋路顏色較淺處就選用較明亮的同系顏色，除此以外的部位則是選用紅色底漆。只要選用「油畫筆」（注：AMMO製筆型油畫顏料 A.MIG 3511 紅色底漆 A.MIG 3317 皮革色）的話，就算是迷彩也能輕鬆地讓局部顏色產生變化。

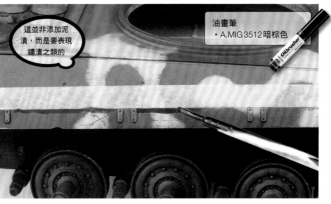

這並非添加泥漬，而是要表現鏽漬之類的

油畫筆
- A.MIG 3512 暗棕色

10 接著是重現側面擋泥板上的痕跡。先為擋泥板裝設處的交界部位黏貼遮蓋膠帶，以免塗料沾附到不必要的地方，然後用油畫筆描繪出細長的線狀痕跡。

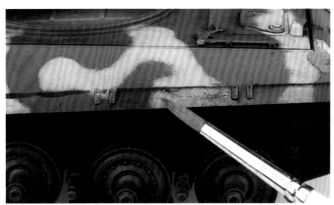

11 剝除遮蓋膠帶後，用溶劑將交界處的痕跡抹散到呈現混色狀。用遮蓋膠帶營造出的分界線不要完全抹散，只要看得出痕跡就好，如此一來就很有那麼一回事。

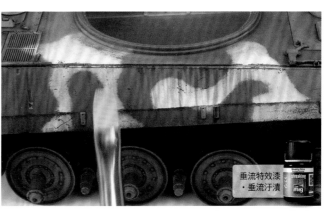

垂流特效漆
- 垂流汙漬

12 先用垂流汙漬色描繪出不規則分布的線條，再用沾取極少量溶劑的平筆給抹散開來。這道作業只要一舉將線稍微抹散開來就好。由於必須在塗料完全乾燥前進行作業，因此不能等到所有線條都描繪完才開始抹散。想要集中在一起處理只會讓塗料變乾燥，必須以面為單位逐步進行作業才行。

運用AMMO產品來表現 塵埃、土、泥的方法

等到基本塗裝、入墨線、以及添加掉漆和生鏽等痕跡結束之後，終於要開始重現塵土和泥巴所造成的汙漬了。AMMO產品中的壓克力水性漆、琺瑯漆、質感粉末、油畫顏料等各式塗料都有土系舊化用品，在此要選用質感粉末和琺瑯漆，那麼就立刻來看看要如何運用它們來施加舊化吧。

質感粉末
・俄羅斯土壤

質感粉末
・瓦礫

質感粉末
・暗色土

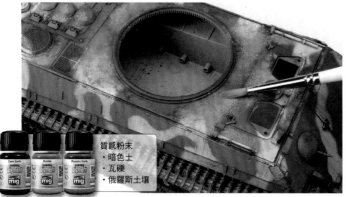

質感粉末
・暗色土
・瓦礫
・俄羅斯土壤

1 用漆筆來塗布這3種顏色的質感粉末吧。首先是為砲塔環和引擎艙蓋周圍塗布較暗沉的顏色。這個顏色雖然之後會變得幾乎看不出來，卻是很重要的底色。

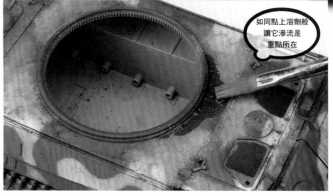

如同點上溶劑般讓它滲流是重點所在

2 用沾取琺瑯系溶劑的漆筆能讓表面能顯得溼潤些，但要留意別讓溶劑附著過多。不然質感粉末會隨之流動，導致散布到不必要的地方。

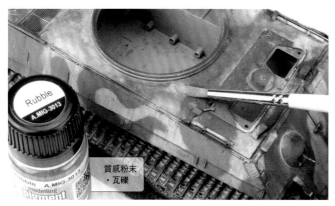

質感粉末
・瓦礫

3 等到溶劑乾燥後，先前塗布的質感粉末就變得幾乎都看不到了，因此再用漆筆追加塗布一些。但接下來不必使用到琺瑯系溶劑，只要維持粉末狀就好。

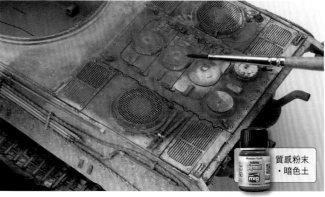

質感粉末
・暗色土

4 想重現被引擎油漬染到的塵土需要一點訣竅。因此接下來要介紹拿AMMO製專門用品來寫實地重現的工程。首先是用乾燥的漆筆將「A.MIG 3007 暗色土質感粉末」不規則地塗布在引擎艙蓋上。

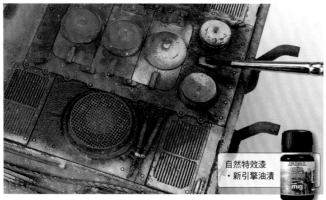

自然特效漆
・新引擎油漬

5 接著拿漆筆沾取以專用溶劑稍微稀釋過的「新引擎油漬」（A.MIG 1408）塗布在模型表面上。這樣塗料就會立刻在質感粉末之間滲染開來。

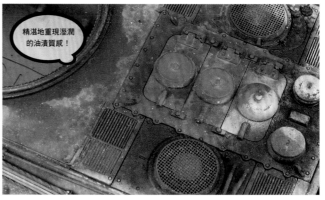

精湛地重現溼潤的油漬質感！

6 就算新引擎油漬乾燥，看起來也仍會留有溼潤的質感。由於有使用質感粉末打底，因此讓乾燥部位與溼潤部位之間產生明顯的區別。

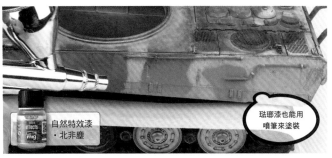

自然特效漆
・北非塵

琺瑯漆也能用
噴筆來塗裝

7 對於會捲起塵埃的履帶和其他必要部位得進一步添加塵埃色。這次並非使用質感粉末，而是要用噴筆來噴塗塵埃色的琺瑯漆，營造出內斂的透色效果。

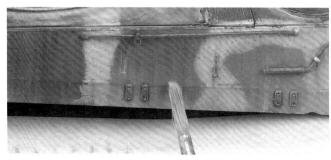

8 噴塗後立刻用沾取少量琺瑯系溶劑的漆筆將一部分塵埃色擦拭掉，這樣一來就能重現不規則的垂直分布汙漬。

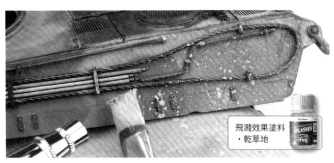

飛濺效果塗料
・乾草地

9 拿漆筆沾取飛濺效果塗料，然後用噴筆來噴塗筆毛，讓塗料濺灑到戰車的側面上。用漆筆調整飛沫的大小等效果後，靜置約1小時等候乾燥。

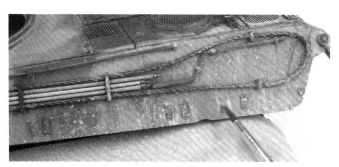

10 拿沾取專用溶劑的漆筆輕輕抹散濺灑狀塗料，與周遭融合為一體。接著再進行一次這道作業，即可營造出有著多樣化色彩的寫直塵土質感。

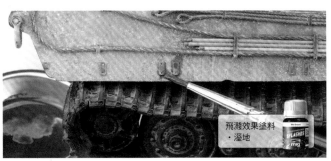

飛濺效果塗料
・溼地

11 拿顏色更暗沉的飛濺效果塗料塗布在細部結構周圍，重現較溼潤的部分。隨著髒汙的種類和模樣變多，看起來也會更引人注目。

質感粉末
・瓦礫

12 接著為了讓塵土更明顯，因此要將質感粉末塗布在較複雜的細部結構和水平面上。使用質感粉末來表現乾燥塵埃的效果會十分出色。但在完全附著於模型表面之前可別觸碰，還請特別留意這點。

SAND & GRAVEL GLUE
A.MIG-2012

・A.MIG 2012
情景地台附著液

13 用漆筆沾取極少量情景地台附著液（A.MIG 2012 沙＆碎石黏合膠水）點在塵土上，然後不要觸碰，靜置等候乾燥。等到光澤消失後再點上少量前述膠水。要是添加過量的話，看起來就會呈現光澤感。

能夠為有著截然不同泥漬的作品
進一步賦予故事性的「足跡印章」

飛濺效果塗料
・乾草地

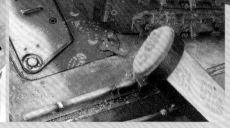

1 用橡膠製足跡印章來為戰車表面添加泥色的腳印吧。話雖如此，其實只要「噗」一聲地將飛濺效果塗料蓋在戰車上即可。

2 若是覺得效果不夠滿意，那麼只要拿沾取琺瑯系溶劑的漆筆即可將腳印給擦拭掉，大可放心。

Königs
Germany

若是德國並未在1945年6月戰敗,還量產這種虎王最終型,那麼盟軍是不是會陷入非常不妙的情況呢?經過改良的這種新型虎王,肯定會成為擁有極高命中精確度的戰鬥機器才是。在砲塔左右兩側設有如同圓形凸起物的新型測遠儀,正是佐證所在。被這種新型測遠儀精確地瞄準到的話,潘興和JS-2這類戰車也只有等著被擊斃的份了。假如這種新型虎王投入實戰的話,究竟會變成什麼樣子呢?這件範例就是我個人想像出的答案。這種虎王大概會在塗布紅色防鏽底漆的狀態下出廠,不過應該也會配合夏季城鎮戰揚起漫天塵埃的狀況塗布沙色迷彩吧。主砲多半會採用有著大量庫存的88㎜砲,很有可能也會塗裝成德國灰。而且新人成員八成會遇到欠缺新裝備品的狀況,因此身上的軍服會顯得老舊些。既然是指揮車,那麼追加紅外線瞄準器應該也不錯。當然要是操縱手和無線手也能搭配紅外線瞄準鏡就更好了,不過考量到欠缺物資的狀況,多半無法做到這點吧。即使如此,用這種虎王進行夜戰肯定十分有利,我就是一邊這樣想像,一邊做出這件模型的。　　　　　　　　　　（米格）

雖然一提到大戰末期在德國境內上演的戰役,就會聯想到柏林等處的城鎮戰,不過若是著眼於土壤的話,那麼意外地會是黃色的。這是在紅色防鏽底漆上也會顯得很醒目的顏色呢。

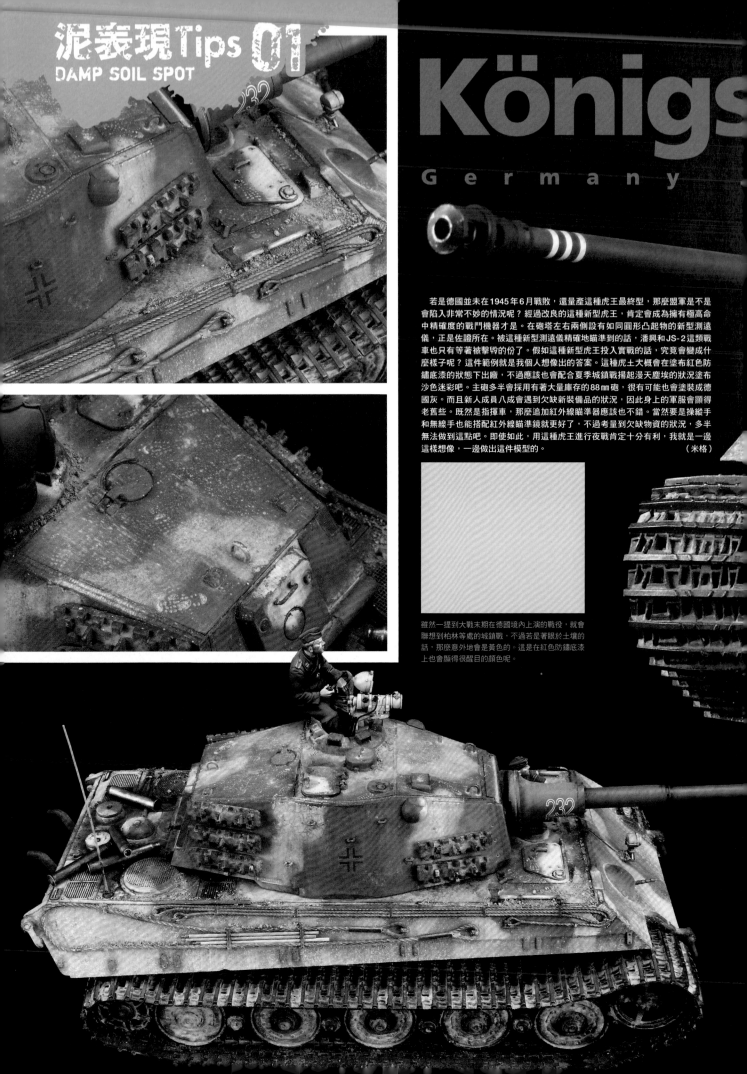

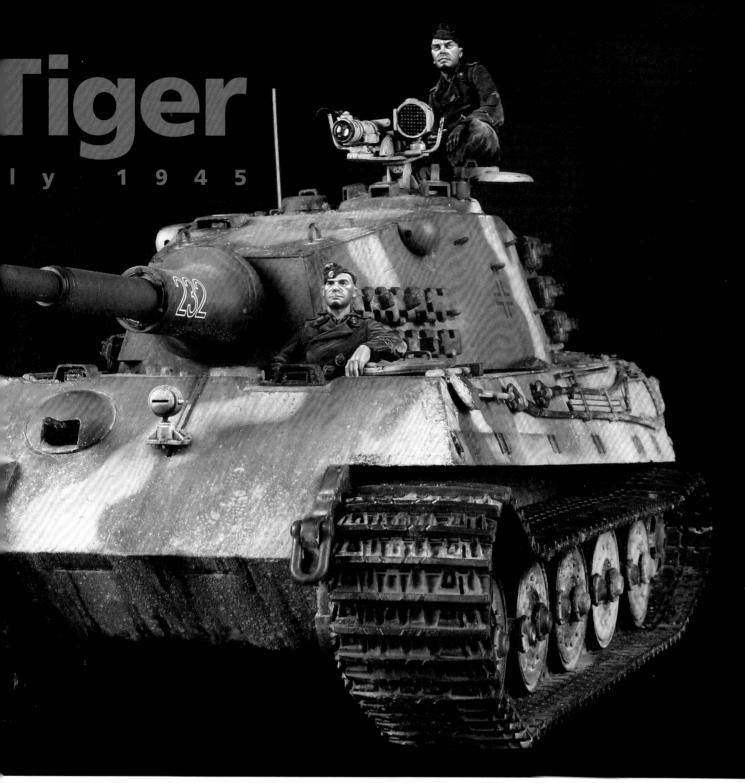

Tiger

ly 1945

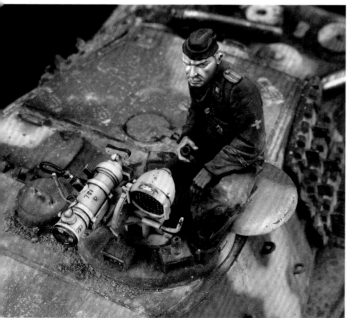

土 的 小 專 欄 ❶

所謂的土是？土的顏色與構造

by 藤井一至

　　話說所謂的土到底是什麼呢？其實土就是由岩石風化後變成的黏土（2微米以下），還有沙和腐植質混合而成的物體。腐植質正如字面所示，是由腐化後的動植物遺體所構成，不過實際上，會先分解成完全看不出原形的腐葉土（甲蟲的食物），然後才進一步變質成為腐植質。

　　那麼，岩石和土的差異何在呢？以構成大陸的岩石，即花崗岩來說，其比重大約是3；相對地，土的比重則大致是1。若是以日本的火山灰土壤為例，比重甚至還會輕於水，只有0.3呢。理由在於土的粒子之間有著許多孔隙，這些孔隙能容納空氣和水。以10公分的岩石為例，據計算可以化為30公分～1公尺的土。和小行星龍宮的表面一樣，地球上原本是充滿石和岩，沒有土的存在。不過隨著植物在5億年前出現，死亡的植物堆積起來遭到分解，再加上混合由岩石風化而來的沙和黏土，這才形成土。後來土又遭到風雨侵蝕，化為海底和湖底的沉積物，又陸續化成沉積岩或岩漿，然後再度逐漸變成土。這種岩石的循環大概要花上數億年時光呢（圖1）。

　　土和岩的區別，就在於是否有腐植質和黏土。這些成分並非四散開來的類型，而是在地表聚集成塊狀的。這些土粒子塊屬於團粒構造，能形成團粒構造的主要原因在於蚯蚓之類生活在土壤中的動物，會連土一起吸收攝取，之後排泄出糞便。蚯蚓從腸內釋出像是納豆般黏呼呼的黏多醣（玻尿酸、軟骨素），就會把黏土、腐植質、沙給連結起來（圖2）。在生物較少的沙漠，或是底層土整個外露的地方會比較少有腐植質，也就形成不具團粒構造的土。土粒子堆積起來塞得滿滿的狀態則稱為單粒構造，這種狀態下的土其通氣性、排水性都很差，也是形成水窪和泥濘的原因。

　　在土的顏色方面，屬於主要成分的腐植質為黑色，黏土介於黃色與紅色，沙為白色；換句話說，隨著腐植質和黏土及沙的比例不同，顏色也會隨之改變。褐色落葉經由微生物分解後會形成腐植土，在變質為腐植質的過程中會逐漸變成黑色。沙則是石英的主要成分，難以風化，因此不太會變成黏土。黏土在顏色上多半像高嶺石（最適合為陶器打底）一樣是白色的，不過鐵的成分多寡也會嚴重影響到顏色。岩石中的鐵（有著較強還原性質的二價鐵）會呈現青色，不過在地表經過風化、氧化作用後，便會形成黃色至紅色的鐵鏽（氧化鐵）黏土。這就跟據仟公園裡的單槓後，手上會沾到的鏽一樣。將鐵鏽黏土（主成分為赤鐵礦）放在平底鍋加熱後就會變紅。以自然界來說，位於熱帶與乾燥氣候帶的鐵鏽黏土會呈現紅色。此外就地質來說，古老的鐵成分經過濃縮後也會變紅，因此非洲、南美大陸都廣泛地分布著紅土。就日本這類溼潤的溫地區域來看，鐵鏽黏土多為黃色～橙色。順帶一提，鐵鏽黏土的主成分為針鐵礦，英文名稱Goethite正是源自德國文豪、同時也是礦物迷的歌德。

　　當水將黑色腐葉土和黃色黏土加以混合後，就變成看起來會是褐色的土；而當白色的沙與腐葉土混合後，看起來則會是灰色。以腐植質成分較少的沖繩這類亞熱帶地區還有熱帶地區來說，看起來會是灰色；又或者像是稻田和汙泥裡的鐵鏽被溶解掉一部分之後，看起來就會變成青灰色的。

　　遇到市售土素材不適用的狀況時，不妨適度加入可在園藝用品店買到的真砂土（山砂）、腐葉土，碾碎後再混合；將赤玉土或鹿沼土碾碎後，亦能作為沙、腐植質、黏土的代用品。雖然也能從市售培養土裡篩選出混入其中的腐葉土、赤玉土，不過使用這類素材會有長蟲的風險，視情況而定，必要時須使用微波爐或熱水進行殺菌處理。團粒構造也能藉由人工方式重現，例如農業領域就有用市售美工膠水或類似成分來促進組成團粒構造的做法。雖然日本畫也有用膠水來固定岩石粉末的手法，不過想要固定土的話，還是拿用水稀釋過的木工白膠最為有效。 ■

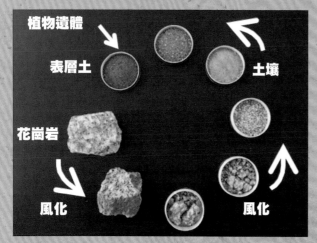

圖1 這是花崗岩從風化到變成土壤的示意圖。土要經過數億年的時光才會再度化為岩石（沉積岩或岩漿）。

植物遺體

表層土

土壤

花崗岩

風化

風化

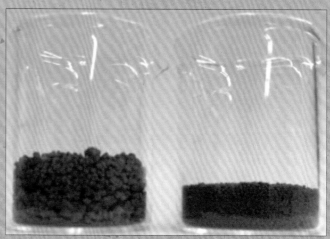

圖2 左右兩側為相同分量的土，左邊經由飼養蚯蚓形成團粒構造，右方則是未飼養蚯蚓，屬於單粒構造的土。

THEME.02
東歐
Eastern Europe

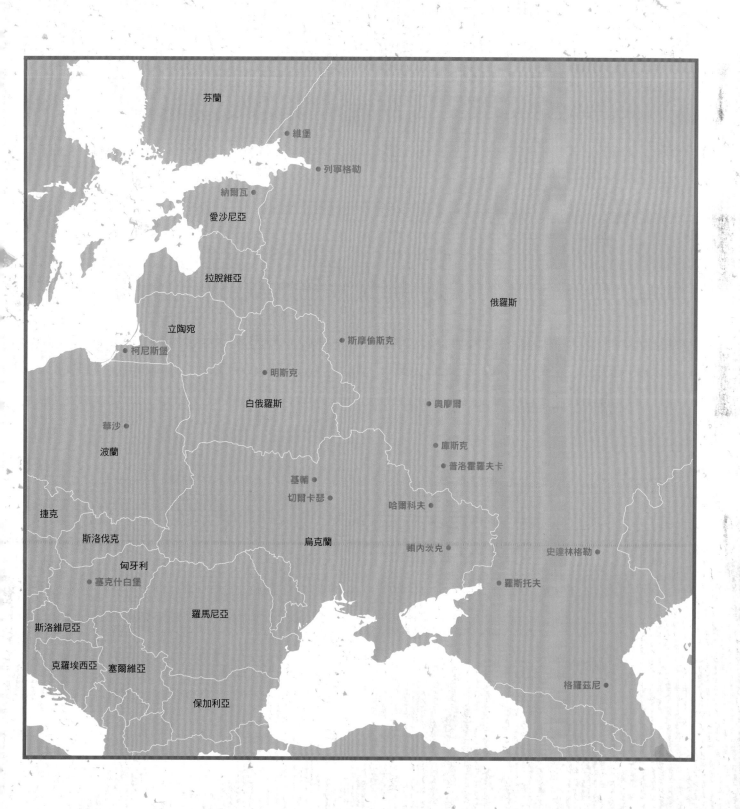

芬蘭

● 維堡

● 列寧格勒

納爾瓦 ●
愛沙尼亞

拉脫維亞

俄羅斯

立陶宛

● 斯摩倫斯克

● 柯尼斯堡

● 明斯克

白俄羅斯

● 興廖爾

華沙 ●

波蘭

● 庫斯克

● 普洛霍羅夫卡

基輔 ●

捷克

切爾卡瑟 ●

哈爾科夫 ●

斯洛伐克

烏克蘭

頼內茨克 ●

史達林格勒 ●

匈牙利

塞克什白堡 ●

● 羅斯托夫

斯洛維尼亞

羅馬尼亞

克羅埃西亞 塞爾維亞

保加利亞

格羅茲尼 ●

Eastern Europe

東歐

希特勒為追求德國民族「生存圈」而進攻的大地
如何掌握廣大平原乃是勝負關鍵

東歐是第二次世界大戰中德蘇爆發最激烈戰鬥的舞台。開戰時其範疇乃從北極圈一路延伸至黑海北岸，南北綿延3000公里。這裡有著極寒的凍土、雨季的泥濘，以及春季盛開的花田。引發鄉愁之餘，亦不失嚴酷的大地。

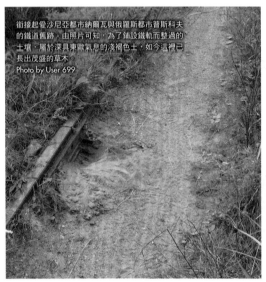

銜接起愛沙尼亞都市納爾瓦與俄羅斯都市普斯科夫的鐵道舊跡。由照片可知，為了鋪設鐵軌而整過的土壤，屬於深具東歐氣息的淺褐色土，如今這裡已長出茂盛的草木
Photo by User 699

在這件以納爾瓦戰役為題材的情景模型中，有著由羅傑·赫克曼先生製作的Sd.Kfz. 250。兼顧履帶與車輪上的汙漬可說是相當重要。

愛沙尼亞都市納爾瓦。原有城鎮在大戰中的激鬥下已化為廢墟，如今這裡已成為愛沙尼亞人口第三多的都市。3月時仍留有殘雪，被枯葉覆蓋的地面下顯得暗沉，顯然是多年來累積枯葉已形成一定的土層
Photo by Geonarva

納爾瓦的土即使較為溼潤，看起來卻也帶點紅色，因此在冬季迷彩上添加這類汙漬會很好看。特徵在於乾燥後會像塵埃一樣，呈現紅黃色的明亮顏色。
Photo by noonika

納爾瓦戰役

●在極寒的1944年2月，光是聽到列寧格勒方面的作戰就令人凍到骨子裡了。這裡為了將納爾瓦河等大河川和無數水路、沼澤地之間填補起來，於是藉鋪土打造出道路。由於幾乎都是荒地，除了道路以外，沒有可供大部隊行進的地方。這些道路之所以呈現雪與黑土交雜的模樣，其實是大部隊往返時不斷踐踏所造成。

納爾瓦
Narva

雖然色調明亮，不過要記得選用帶點紅和黃色調的顏色。TAMIYA壓克力水性漆的皮革色、WC的淺灰色都很適合呈現乾燥土漬。其實AMMO的北非塵也意外地好用喔。

迷你壓克力水性漆／琺瑯漆
XF-57 皮革色
● TAMIYA

Mr.舊化漆
淺灰色
● GSI Creos

Mr.舊化膏
泥白＋泥黃
● GSI Creos

vallejo質感粉末
淺黃土
● vallejo

自然特效漆
淺塵＋土色
● AMMO by Mig Jimenez

重度泥效果塗料
連作障礙土
● AMMO by Mig Jimenez

壓克力泥塗料
乾燥地帶的地面
● AMMO by Mig Jimenez

質感粉末
沙
● AMMO by Mig Jimenez

和西歐相同，東歐土壤也深受冰河的影響。雖然被大陸冰河覆蓋住的俄羅斯西北部並沒有永久凍土，但北方針葉林帶卻極為乾燥且嚴寒，長有許多落葉松。北歐常見的灰化土在列寧格勒等北部地區也能看到，從其南方到明斯克、斯摩倫斯克一帶則變得較乾燥，白色沙層不會像灰化土那麼明顯，相對地是黏土積層土變得較多。當腐植層被沖刷掉後，灰色的沙層，以及底下的紅褐色黏土層（雖然整體屬於沙質，卻受到鐵鏽影響而呈現顏色）就會隨之露出來。以紅酒產地聞名的匈牙利巴拉頓湖、位於東北方的塞克什白堡，也屬於黏土積層土地帶所在之處，不過在石灰岩上也能看到紅土（terra rossa，義大利語中意指紅土）。

從該處南下，會看到乾燥的草原地帶，從伏爾加格勒（史達林格勒）到烏克蘭的大半土地都屬於黑鈣土。就全世界來說，黑鈣土也屬於最肥沃的土，甚至被稱為土中之王。一路望向地平線彼方，可以看到綿延不絕的小麥田和牧草地。

到了氣候更溫暖、乾燥的地區，黑色就會褪色，稱為栗色土（同屬黑鈣土，請見P.9說明）。附帶一提，土的分布無法只靠氣候和植被就說明清楚，例如窩瓦河下游區域就是由上游的灰化土、黏土積層土壤所搬運來的沙質土（分類上屬於未成熟土）堆積而成。

肥沃的黑鈣土尚有另一面。由於腐植質較多，保水力較高，因此一旦遇到水就會化為泥。烏克蘭有句諺語「冬季只要有一湯匙的雨，接著就會化為一整桶的泥」，就是在講這個現象。當年就是未鋪裝的道路化為泥沼，導致進攻烏克蘭的納粹德軍戰車陷入動彈不得。若是想到隨著這次東征失敗，戰局也陷入膠著，或許就連希特勒也會為了土而哭泣呢。

■藤井一至

庫斯克會戰

●庫斯克以作為史上最大規模戰車會戰的舞台而聞名，這裡有和緩丘陵與草原交錯，屬於典型的俄羅斯大地。由於邊界曖昧，甚至可說是引發庫斯克會戰的導火線。營造出BM-13多管火箭炮「喀秋莎」的火箭彈和大口徑榴彈砲攻擊後造成性質相異的砲彈孔，即可醞釀出庫斯克的氣氛。

奧廖爾
Oryol
庫斯克
Kursk
普洛霍羅夫卡
Prokhorovka

迷你壓克力水性漆／琺瑯漆
XF-52 消光土色＋
XF-2 消光白
●TAMIYA

Mr. 舊化漆
灰棕色＋多功能白
●GSI Creos

Mr. 舊化膏
泥白＋泥紅
●GSI Creos

vallejo 質感粉末
歐洲土
●vallejo

既然是腐植質較多的黑鈣土，最好選用黑漆漆的塗料。若要表現較乾燥的色調，就為灰棕色加入微量的多功能白吧；假如想呈現較溫暖的色調，那麼選用AMMO製土色會是首選。

自然特效漆
淺塵＋土色
●AMMO by Mig Jimenez

重度泥效果塗料
溼潤土
●AMMO by Mig Jimenez

壓克力泥塗料
淺色地面
●AMMO by Mig Jimenez

質感粉末
瓦礫＋白色
●AMMO by Mig Jimenez

這是位於庫斯克的寬廣小麥田。由照片中可知，土的顏色視所在位置而定，會呈現從帶黃色調到帶紅色調的變化。
photo by Leonid Andronov

一提到庫斯克會戰，就會聯想到斐迪南（象式重驅逐戰車）這種車輛。這件出自平井真先生之手的作品，只要仔細觀察底盤就曉得，在重現充滿庫斯克氣息的黃色土之餘，亦運用蘊含水分的暗沉色調來營造立體感。

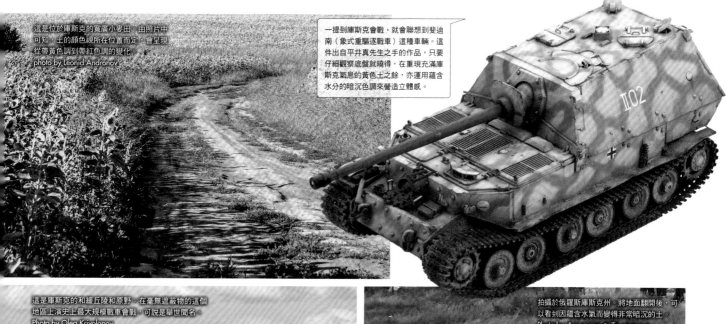

這是庫斯克的和緩丘陵和原野。在毫無遮蔽物的這個地區上演上史最大規模戰車會戰，可說是舉世聞名。
Photo by Oleg Krivolapov

拍攝於俄羅斯庫斯克州。將地面翻開後，可以看到因蘊含水氣而變得非常暗沉的土。
Photo by Анатолий Таранцов

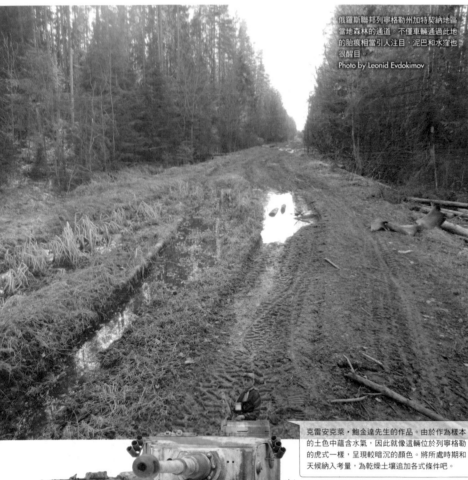

俄羅斯聯邦列寧格勒州加特契納地區
當地森林的通道。不僅車輛通過此地
的胎痕相當引人注目，泥巴和水窪也
很醒目。
Photo by Leonid Evdokimov

位於列寧格勒州的羅吉歐諾沃村。
連道路都被凍結可知，充分傳達當
地有多麼寒冷。在道路盡頭可以看
到與村落相鄰的湖泊。
Photo by GAndy

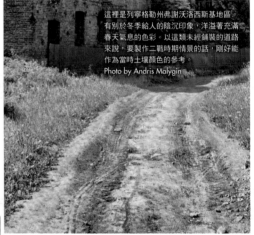

這裡是列寧格勒州弗謝沃洛西斯基地區
有別於冬季給人的陰沉印象，洋溢著充滿
春天氣息的色彩。以這類未經鋪裝的道路
來說，要製作二戰時期情景的話，剛好能
作為當時土壤顏色的參考。
Photo by Andris Malygin

克雷安克萊・鮑金達先生的作品。由於作為樣本
的土色中蘊含水氣，因此就像這輛位於列寧格勒
的虎式一樣，呈現較暗沉的顏色。將所處時期和
天候納入考量，為乾燥土壤追加各式條件吧。

俄羅斯東部

●說到俄羅斯東部的土是什麼顏色，就算用「稍微帶點紅的灰色」一筆帶過也毫不誇張。只要採用這種顏色，那麼從大戰初期的巴巴羅薩行動，直到大戰後期的巴格拉基昂行動，在製作不特定戰域的舊化和情景模型時都能派上很大用場。雖然與暗黃色很難彼此襯托，但與德國灰和暗綠色搭配起來的效果很不錯。

以位於頓河河口處的羅斯托夫來說，當地亦是這種帶點紅的灰色土，不過也能看到從上游沖過來的黃沙，這類沙在史達林格勒的伏爾加河河岸也能看到。雖然在成為車臣戰爭戰場的格羅茲尼，土壤給人的印象亦相同，但從記錄照片可知，其實還附著一些白色的塵埃。

維堡
Vyborg
列寧格勒
Leningrad
柯尼斯堡
Konigsberg

一提到德蘇戰，絕對少不了列寧格勒和柯尼斯堡。帶點紅的灰色土漬，可說是專指俄羅斯東部的土壤色調了。可以用WC、WP來調色，或是選用vallejo的歐洲土等素材，在塗料的選擇上相當廣泛呢。

迷你壓克力水性漆／琺瑯漆
XF-52 消光土色＋
XF-2 消光白
●TAMIYA

Mr. 舊化漆
白塵＋灰紅
●GSI Creos

Mr. 舊化膏
泥白＋泥紅
●GSI Creos

vallejo質感粉末
歐洲土
●vallejo

自然特效漆
淺塵＋履帶洗色液
●AMMO by Mig Jimenez

重度泥效果塗料
溼潤土
●AMMO by Mig Jimenez

壓克力泥塗料
深泥色地面
●AMMO by Mig Jimenez

質感粉末
跑道塵埃
●AMMO by Mig Jimenez

羅斯托夫
Rostov

羅斯托夫之戰和藍色方案行動的舞台。雖然也能用上述的色調來塗裝，卻也是黃色土較多的地區。最好是為較明亮的沙色加入極少量棕色來調色。AMMO製質感粉末的跑道塵埃在色調上也極為相近。

迷你壓克力水性漆／琺瑯漆
XF-57 皮革色＋
XF-9 艦底色
●TAMIYA

Mr. 舊化漆
白塵＋鏽棕
●GSI Creos

Mr. 舊化膏
泥白＋泥紅
●GSI Creos

vallejo質感粉末
歐洲土
●vallejo

自然特效漆
淺塵＋淺鏽色
●AMMO by Mig Jimenez

重度泥效果塗料
溼潤土
●AMMO by Mig Jimenez

壓克力泥塗料
淺色地面
●AMMO by Mig Jimenez

質感粉末
跑道塵埃
●AMMO by Mig Jimenez

斯摩倫斯克 Smolensk

就位於通往莫斯科交通要衝的斯摩倫斯克來說，德蘇曾在此地爆發過2次激烈的攻防戰。雖然這裡的土壤顏色在特徵上和列寧格勒相同，不過最好還是調成比灰色稍微明亮一些的顏色。

迷你壓克力水性漆／琺瑯漆
XF-52 消光土色＋
XF-2 消光白
● TAMIYA

自然特效漆
淺塵
● AMMO by Mig Jimenez

Mr. 舊化漆
白塵＋灰紅
● GSI Creos

重度泥效果塗料
溼潤土
● AMMO by Mig Jimenez

Mr. 舊化膏
泥白＋泥紅
● GSI Creos

壓克力泥塗料
乾燥地帶的地面
● AMMO by Mig Jimenez

vallejo 質感粉末
歐洲土
● vallejo

質感粉末
瓦礫
● AMMO by Mig Jimenez

史達林格勒 Stalingrad / 格羅茲尼 Grozny 1

曾爆發過大規模城鎮戰的史達林格勒，視所在地區而定，色調還是有些許差異。以這種稍微帶點紅的灰色來說，用 TAMIYA 壓克力水性漆的消光土色和消光白調色，或是用 AMMO 製淺塵來表現剛剛好。

迷你壓克力水性漆／琺瑯漆
XF-52 消光土色＋
XF-2 消光白
● TAMIYA

自然特效漆
淺塵
● AMMO by Mig Jimenez

Mr. 舊化漆
白塵＋灰紅
● GSI Creos

重度泥效果塗料
溼潤土
● AMMO by Mig Jimenez

Mr. 舊化膏
泥白＋泥紅
● GSI Creos

壓克力泥塗料
乾燥土
● AMMO by Mig Jimenez

vallejo 質感粉末
歐洲土
● vallejo

質感粉末
跑道塵埃
● AMMO by Mig Jimenez

史達林格勒 Stalingrad / 格羅茲尼 Grozny 2

與前述色調不同，越是接近伏爾加河，土壤顏色就越偏黃。WC 的白塵、AMMO 製北非塵會呈現這種色調的最佳選擇。另外，搭配 vallejo 質感粉末的沙漠塵等素材來呈現也不錯。

迷你壓克力水性漆
XF-78 木甲板色＋
XF-2 消光白
● TAMIYA

自然特效漆
北非塵
● AMMO by Mig Jimenez

Mr. 舊化漆
白塵
● GSI Creos

重度泥效果塗料
乾燥土
● AMMO by Mig Jimenez

Mr. 舊化膏
泥白＋泥黃
● GSI Creos

壓克力泥塗料
乾燥地帶的地面
● AMMO by Mig Jimenez

vallejo 質感粉末
沙漠塵
● vallejo

質感粉末
沙＋白色
● AMMO by Mig Jimenez

這是在 1942 年晚夏時，於史達林格勒近郊卡爾梅克州（現為卡爾梅克共和國）處平原上討論行動方案的德軍指揮官。可以看到在草原中有著被挖掘翻開的土壤。
CC:Source:German Federal Archives

這是拍攝於 1942 年 6 月的照片。可以看到在史達林格勒附近從貨車上卸貨時遭到攻擊，因而被破壞的蘇聯軍 T-34。
Source:German Federal Archives

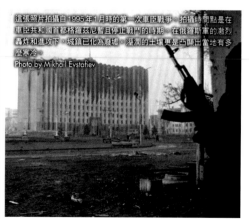
這張照片拍攝自 1995 年 1 月時的第一次車臣戰爭。拍攝時間點是在車臣共和國首都格羅茲尼暫且停止戰鬥的時期。在俄羅斯軍的激烈轟炸和進攻下，城鎮已化為廢墟。溼潤的土壤更是凸顯出當地有多麼寒冷。
Photo by Mikhail Evstafiev

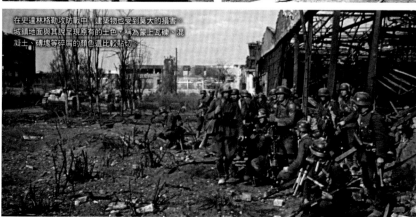
在史達林格勒攻防戰中，建築物也受到莫大的損害。城鎮地面與其說呈現原有的土色，稱為蒙上瓦礫、混凝土、磚塊等碎屑的顏色還比較貼切。

這是 2000 年 3 月時從格羅茲尼區撤退的俄羅斯軍第 98 空降師第 331 空降聯隊所屬士兵。從照片中可以看出首都格羅茲尼周邊的土壤色調為何。
Presidential Press and Information Office

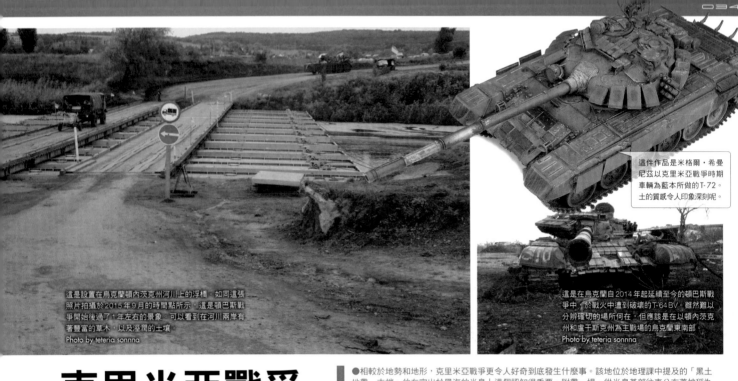

這是設置在烏克蘭頓內茨克州河川上的浮橋。如同這張照片拍攝於 2015 年 9 月的時間點所示，這是頓巴斯戰爭開始後經過了 1 年左右的景象。可以看到在河川兩岸有著豐富的草木，以及濕潤的土壤。
Photo by teteria sonnna

這件作品是米格爾・希曼尼茲以克里米亞戰爭時期車輛為藍本所做的 T-72。土的質感令人印象深刻呢。

這是在烏克蘭自 2014 年起延續至今的頓巴斯戰爭中，於戰火中遭到破壞的 T-64BV。雖然難以分辨確切的場所所在，但應該是在以頓內茨克州與盧干斯克州為主戰場的烏克蘭東南部。
Photo by teteria sonnna

克里米亞戰爭

●相較於地勢和地形，克里米亞戰爭更令人好奇到底發生什麼事。該地位於地理課中提及的「黑土地帶」末端，位在突出於黑海的半島上這個認知很重要。附帶一提，從半島基部往東分布著被稱為腐海的泥灘，雖然與《風之谷》中提到的腐海是兩碼子事，卻也讓人忍不住想像那裡到底是什麼模樣呢。

頓內茨克 1 / Donetsk 1

頓內茨克是持續多年的克里米亞戰爭中心地。雖然位於烏克蘭東部，不過視所在位置而定，土壤顏色給人的印象也會有著大幅變化。以這類黑色調較重的土色來說，選用 AMMO 製暗泥地面是最合適的。

迷你壓克力水性漆／琺瑯漆
XF-52 消光土色＋
XF-2 消光白
●TAMIYA

Mr. 舊化漆
白塵＋灰紅
●GSI Creos

Mr. 舊化膏
泥白＋泥紅
●GSI Creos

vallejo 質感粉末
歐洲土
●vallejo

自然特效漆／漬洗液
淺塵＋履帶洗色液
●AMMO by Mig Jimenez

重度泥效果塗料
濕潤土
●AMMO by Mig Jimenez

壓克力泥塗料
暗泥地面
●AMMO by Mig Jimenez

質感粉末
瓦礫
●AMMO by Mig Jimenez

頓內茨克 2 / Donetsk 2

以這種稍微偏黃～橙色的土色來說，為 WC 的沙漬色加入鏽橙會比較易於調出來。若是進一步搭配 vallejo 質感粉末的暗黃土色等素材，那麼就能塗得不至於太過鮮豔。

迷你壓克力水性漆
XF-93 淺棕色（DAK 1942～）
●TAMIYA

Mr. 舊化漆
沙漬色＋鏽橙
●GSI Creos

Mr. 舊化膏
泥白＋泥黃
●GSI Creos

vallejo 質感粉末
暗黃土色
●vallejo

自然特效漆
庫斯克土壤
●AMMO by Mig Jimenez

飛濺效果塗料／漬洗液
乾草地＋鏽橙
●AMMO by Mig Jimenez

壓克力泥塗料
乾燥地帶的地面
●AMMO by Mig Jimenez

質感粉末
北非塵
●AMMO by Mig Jimenez

頓內茨克 3 / Donetsk 3

視場所而定，亦能看見暗沉的灰色土壤。這方面就選用 TAMIYA 壓克力水性漆的中間灰，或是 AMMO 製混凝土之類抑制彩度的塗料來呈現吧。但調色時也要注意可別調得過白。

迷你壓克力水性漆／琺瑯漆
XF-20 中間灰
●TAMIYA

Mr. 舊化漆
白塵＋多功能灰
●GSI Creos

Mr. 舊化膏
泥白
●GSI Creos

vallejo 質感粉末
綠土
●vallejo

自然特效漆
淺塵
●AMMO by Mig Jimenez

重度泥效果塗料
乾燥淺色土
●AMMO by Mig Jimenez

壓克力泥塗料
被挖掘翻起的地面
●AMMO by Mig Jimenez

質感粉末
混凝土
●AMMO by Mig Jimenez

明斯克也是曾遭到德軍包圍而遭到激烈攻擊的都市之一。視所在部位而定，亦能看到偏黃的顏色。
Photo by Da voli

明斯克為白俄羅斯的首都。此地土壤是由帶點紅色的細緻沙石凝聚而成。
Photo by Zelyoniy.anton

令人意外的俄羅斯黃色土壤。在這件由平井真先生製作的三號突擊砲B型上，與迷彩色之間的明度差異顯得很醒目呢。

白俄羅斯

●明斯克是個在斯維斯拉奇河和涅曼河沿岸設立諸多汽車工廠的商業都市。過去成了蘇戰主戰場的這一帶，土壤其實與其他地方不同，可以看到由黏土沉積而成的黃色土壤。黃色汙漬在屬於暗綠色和德國灰的車輛上會顯得相當醒目呢。

迷你壓克力水性漆
XF-78 木甲板色
● TAMIYA

Mr. 舊化漆
黃土色＋多功能白
● GSI Creos

Mr. 舊化膏
泥土＋泥黃
● GSI Creos

vallejo質感粉末
淺黃土
● vallejo

明斯克 1 Minsk 1

明斯克戰役和巴格拉基昂行動的舞台。建議採用WP的泥黃加入泥白來調色，或是用TAMIYA壓克力水性漆的木甲板色之類塗料，亦即用黃色調較重的塗料來呈現。AMMO製乾草地也是推薦的首選。

自然特效漆
北非塵
● AMMO by Mig Jimenez

重度泥效果塗料
乾草地
● AMMO by Mig Jimenez

壓克力泥塗料
乾燥草帶的地面
● AMMO by Mig Jimenez

質感粉末
北非塵
● AMMO by Mig Jimenez

迷你壓克力水性漆／琺瑯漆
XF-52 消光土色＋
XF-2 消光白
● TAMIYA

Mr. 舊化漆
白塵＋灰紅
● GSI Creos

Mr. 舊化膏
泥白＋泥紅
● GSI Creos

vallejo質感粉末
歐洲土
● vallejo

明斯克 2 Minsk 2

屬於比上述稍微更偏紅些的土色時，如果要用WP的話，那麼就以泥紅為基礎來調色吧。由於明斯克和白俄羅斯多半是黏土質的土壤，因此建議選用易於表現黏稠感的膏系塗料。

自然特效漆／清洗液
淺塵＋履帶洗色液
● AMMO by Mig Jimenez

重度泥效果塗料
溼潤土
● AMMO by Mig Jimenez

壓克力泥塗料
淺色地面
● AMMO by Mig Jimenez

質感粉末
瓦礫
● AMMO by Mig Jimenez

春季覺醒行動

●在作為德軍最後大攻勢「春季覺醒行動」（巴拉頓湖戰役）主戰場的匈牙利西部巴拉頓湖周圍，亦可看到由黏土沉積而成的偏黃淺灰色土壤。由於當年作戰時的道路很泥濘，因此選用比下方樣本更深的灰色也不錯。

迷你壓克力水性漆／琺瑯漆
XF-20 中間灰＋
XF-57 皮革色
● TAMIYA

Mr. 舊化漆
泥赭＋多功能白
● GSI Creos

Mr. 舊化膏
泥白＋泥紅
● GSI Creos

vallejo質感粉末
淺赭
● vallejo

塞克什白堡 Szekesfehervar

由於是黏土質的灰色土，因此建議選用色調相對地較暗沉的塗料。若是要重現乾燥的土壤顏色，這些塗料也就綽綽有餘，不過假如想表現溼潤感的話，其實也只要再重疊塗布WP的透明溼潤液即可。

自然特效漆
淺塵
● AMMO by Mig Jimenez

重度泥效果塗料
龍捲土
● AMMO by Mig Jimenez

壓克力泥塗料
淺色地面
● AMMO by Mig Jimenez

質感粉末
西奈塵
● AMMO by Mig Jimenez

這是位於巴拉頓湖附近，一座名為小巴拉頓湖的湖泊。正如同德軍發起的春季覺醒行動別名為巴拉頓湖戰役所示，戰鬥就是在一帶爆發的。
photo by Derzsi Elekes Andor

這件豹式A型出自吉岡和哉先生，重現春季覺醒行動所使用的車輛。溼潤感的表現相當出色呢。

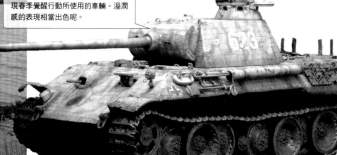

烏克蘭

●烏克蘭不僅在第二次世界大戰時是德蘇戰的戰場，現今也仍是持續爆發衝突的地帶。以基輔和切爾卡瑟的土壤來說，屬於在俄羅斯也很常見、稍微帶點紅色的淺灰色。雖然哈爾科夫鄰近庫斯克，屬於帶紅色的淺灰色，不過亦有地方屬於偏黃的淺灰色。這個地區也是只要蘊含水分，就會形成給人截然不同印象的黑色。

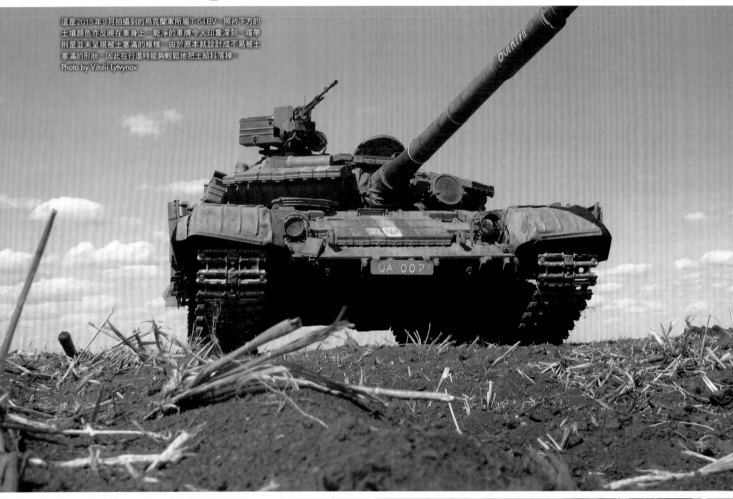

這是2015年9月拍攝到的烏克蘭軍所屬T-64BV。照片下方的土壤顏色亦反映在車身上。乾淨的車牌令人印象深刻。履帶則是並未呈現被土塞滿的模樣。由於原本就設計成不易被土塞滿的形狀，因此在行進時能夠輕鬆地把土給抖落掉。
Photo by Vitalii Lytvynov

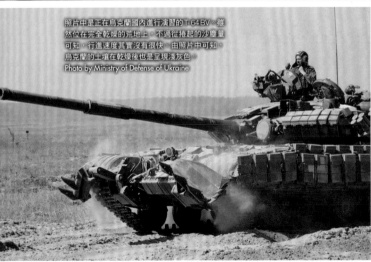

照片中是正在烏克蘭國內進行演習的T-64BV。雖然位在完全乾燥的荒地上，不過從捲起的沙塵量可知，行進速度其實沒有很快。由照片中可知，烏克蘭的土壤在乾燥後也是呈現淺灰色。
Photo by Ministry of Defense of Ukraine

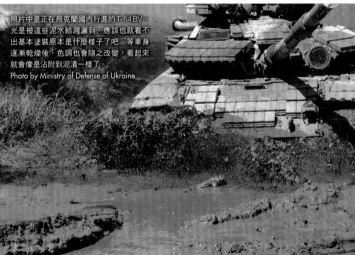

照片中是正在烏克蘭國內行進的T-64BV。光是被這些泥水給濺灑到，應該也就看不出基本塗裝原本是什麼樣子了吧。等車身逐漸乾燥後，色調也會隨之改變，看起來就會像是沾附到泥漬一樣了。
Photo by Ministry of Defense of Ukraine

基輔
Kiev
切爾卡瑟
Cherkasy

聶伯河沿岸地區是基輔戰役和科爾遜包圍戰（科爾遜-契爾卡塞攻勢）的舞台。這一帶分布著鈣鈣土，降雨量約是日本的一半。用WC和WP調色，即可調出偏紅的灰色。改用AMMO製的淺塵亦是首選。

迷你壓克力水性漆／琺瑯漆
XF-55 消光甲板色＋
XF-10 消光棕
●TAMIYA

自然特效漆
淺塵
●AMMO by Mig Jimenez

Mr. 舊化漆
白塵＋灰紅
●GSI Creos

重度泥效果塗料
濕潤土
●AMMO by Mig Jimenez

Mr. 舊化膏
泥白＋泥紅
●GSI Creos

壓克力泥塗料
乾燥土
●AMMO by Mig Jimenez

vallejo質感粉末
歐洲土＋鈦白
●vallejo

質感粉末
瓦礫＋白色
●AMMO by Mig Jimenez

迷你壓克力水性漆
XF-93 淺棕色（DAK 1942～）
● TAMIYA

Mr. 舊化漆
沙漬色＋鏽橙
● GSI Creos

Mr. 舊化膏
泥黃
● GSI Creos

vallejo質感粉末
暗黃土
● vallejo

哈爾科夫 1
Kharkiv 1

哈爾科夫是德蘇曾3度上演大規模攻防戰的地方。想要呈現此地的淺黃色系土色時，那麼選用 TAMIYA 壓克力水性漆的淺棕色、WP 的泥黃都很合適。AMMO 製庫斯克土壤也是色調與此相近的塗料。

自然特效漆
庫斯克土壤
● AMMO by Mig Jimenez

重度泥效果塗料
乾草地
● AMMO by Mig Jimenez

壓克力泥塗料
乾燥地帶的地面
● AMMO by Mig Jimenez

質感粉末
北非塵
● AMMO by Mig Jimenez

迷你壓克力水性漆／琺瑯漆
XF-20 中間灰
● TAMIYA

Mr. 舊化漆
淺灰＋多功能灰
● GSI Creos

Mr. 舊化膏
泥白
● GSI Creos

vallejo質感粉末
綠土
● vallejo

哈爾科夫 2
Kharkiv 2

濕潤的土壤令人印象深刻，但降雨量其實意外地少。由於與庫斯克彼此位於南北方向，因此同樣能看到帶紅色的灰色土。這方面就用 TAMIYA 塗料的中間灰、AMMO製淺塵之類較明亮的顏色來呈現吧。

自然特效漆
淺塵
● AMMO by Mig Jimenez

重度泥效果塗料
乾燥淺色土
● AMMO by Mig Jimenez

壓克力泥塗料
乾燥土
● AMMO by Mig Jimenez

質感粉末
混凝土
● AMMO by Mig Jimenez

照片中的地點位於烏克蘭哈爾科夫州。有著乾燥的白色土是特徵所在。尚有著樹木和乾草等諸多顏色，在製作情景模型時，這裡的土地肯定會顯得風采十足呢。
Photo by Vitalii Lytvynov

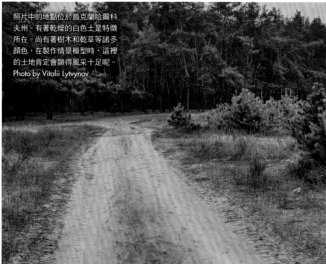

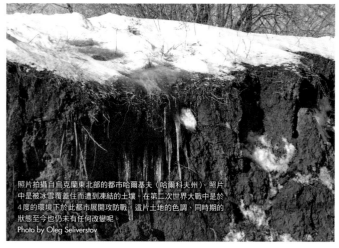

照片拍攝自烏克蘭東北部的都市哈爾基夫（哈爾科夫州）。照片中是被冰雪覆蓋住而遭到凍結的土壤。在第二次世界大戰中是於4度的環境下於此都市展開攻防戰。這片土地的色調、同時期的狀態至今也仍未有任何改變呢。
Photo by Oleg Seliverstov

這是拍攝自烏克蘭國內哈爾科夫地方鄉村的照片。可以看出這裡有著乾燥的淺色土壤
Photo by MOs810

這件三號戰車出自克雷安克萊·鯤舍達朱牛之手，凸顯出參與哈爾科夫戰役的氣氛。雖然地面、底盤等處幾乎都被雪給覆蓋住，卻也細心地做出周圍的草木、履帶壓過的痕跡，以及能隱約瞥見的土壤。

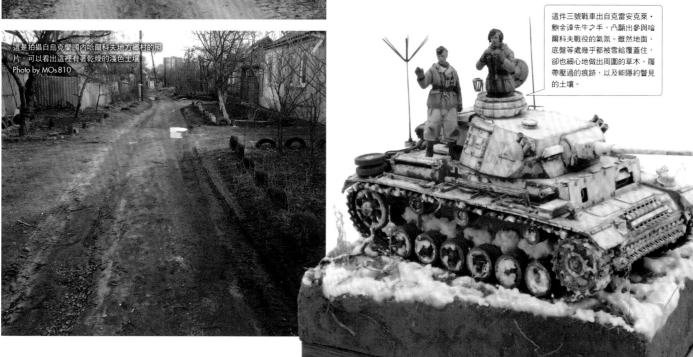

泥表現Tips 02
DAMP SOIL SPOT
塗出土的溼潤感

Sturmgeschütz III Ausf.E
1941 Russia

即使有著各式各樣的舊化用品，它們絕大部分在乾燥後也仍是呈現毫不溼潤的質感。然而就實際的泥和土來說，其實大部分是蘊含著水分的。是否能讓乾燥後的舊化用品呈現溼潤感，這點在泥、土的舊化完成度上會造成很大影響。

在此選用「德國三號突擊砲E型」作為範例。這款威駿模型製1/35比例的套件本身相當精密。擔綱製作者是擅長拿各式用品施加舊化的平井真先生。接下來要介紹從乾燥質感變化為溼潤質感的過程。

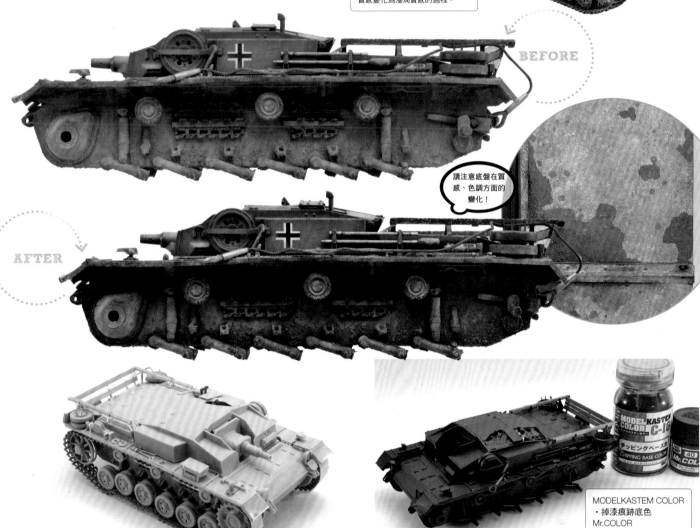

BEFORE

AFTER

請注意底盤在質感、色調方面的變化！

先為金屬材質部位塗裝避免漆膜剝落的金屬打底劑。基本塗裝全都用噴筆來

MODELKASTEM COLOR
・掉漆痕跡底色
Mr.COLOR
・德國灰

1 添加修改處在於原本省略的燈罩。備用路輪和履帶、OVM（車外裝備品）取自其他廠商製套件的剩餘零件。還用塑膠材料增設車身後側的簡易置物架。擋泥板處更是做出碰撞時所造成的損傷痕跡。

2 先為金屬材質部位塗裝避免漆膜剝落的金屬打底劑。基本塗裝全都用噴筆來上色，噴塗過底漆補土後還要確認表面狀態。確定細微傷痕都已經被填平後，即可用噴筆來塗裝掉漆痕跡底色。至於下側則是要用德國灰來塗裝。

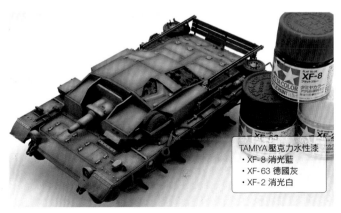

TAMIYA 壓克力水性漆
・XF-63 德國灰

TAMIYA 壓克力水性漆
・XF-8 消光藍
・XF-63 德國灰
・XF-2 消光白

3 接著是塗布GSI Creos製Mr.矽膠脫膜劑。這是經由刮掉漆膜呈現掉漆痕跡的，若是不打算做出這種效果，那麼省略這個步驟也行。基本塗裝是選用TAMIYA壓克力水性漆的德國灰來上色。這部分採用溶劑：塗料＝1：1的比例來稀釋，塗裝時要留意別把漆膜噴塗得太厚。

4 為德國灰加入少量白色，然後以刻意紋路部位殘留先前塗裝的灰色，還有讓面的中心要較明亮為原則追加光影塗裝。隨著讓易於受到光線照射的水平面顯得較明亮，以及讓垂直面殘留先前的灰色，看起來也會顯得更具立體感。

為了塑造泥土的立體感
先經由舊化打好基礎

和塵埃不同，為了表現出沾黏在表面上的泥，必須設法做出更具立體感的表現才行。這方面和描繪畫作時一樣，得要經由踏實地施加舊化打好基礎。首先要從拿各式舊化用品做出乾燥狀態的泥來打底著手。

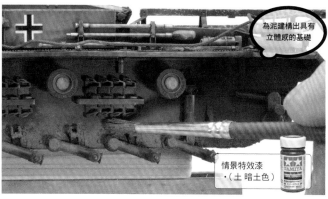

為泥建構出具有立體感的基礎

情景特效漆
·（土暗土色）

1 先塗裝 TAMIYA 製情景特效漆，為做出沾附在表面上的泥來打底。這部分要以容易累積泥土的地方為中心進行塗布，至於會因為零組件活動而被刮掉的部位就不用塗布了。

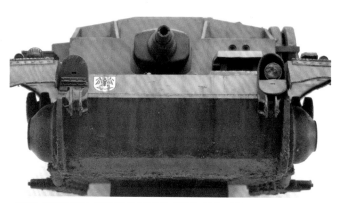

2 考量到履帶在行進時會捲起泥巴造成飛濺，讓後面的沾附比前面多一些可說是原則所在。在此選用的情景特效漆就素材來說具有出色咬合力，乾燥後的漆膜也很堅韌。由於是壓克力系的塗料，即使在表面塗布琺瑯系的舊化塗料也不用擔心漆膜會遭到溶解。對於想建構出較厚的泥層來說，這是相當好用的素材。

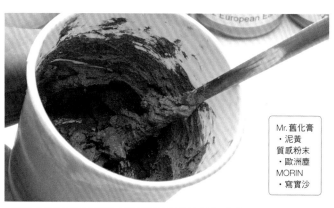

Mr. 舊化膏
·泥黃
質感粉末
·歐洲塵
MORIN
·寫實沙

3 為舊化膏加入寫實沙（情景模型用的細沙）並充分攪拌。這在乾燥後會呈現「凝固的泥巴」質感。為情景特效漆表面進一步塗布這種自製泥膏後，即可為凝固的泥巴增添分量。至於色調則是能經由加入質感粉末加以改變。

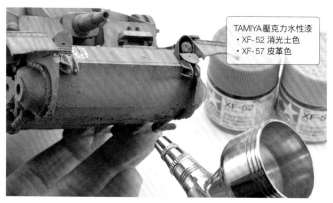

TAMIYA 壓克力水性漆
·XF-52 消光土色
·XF-57 皮革色

4 用噴筆噴塗塵埃色。讓上側稍微顯得明亮之餘，亦讓靠近地面的下側能顯得暗沉些，這樣即可營造出深邃感。就算稍微塗出界也不要緊。

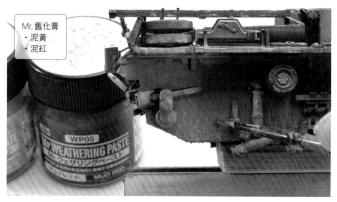

Mr. 舊化膏
·泥黃
·泥紅

5 用漆筆塗布琺瑯系舊化塗料，再用溶劑抹散開來。要順著重力作用的方向予以延伸是訣竅所在。只要選用琺瑯系塗料來處理，也就用不著擔心先前的塵埃色會遭到腐蝕了，相當推薦比照辦理喔。

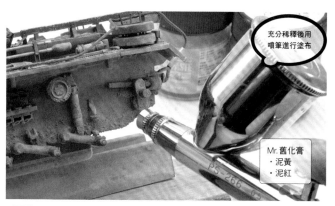

充分稀釋後用噴筆進行塗布

Mr. 舊化膏
·泥黃
·泥紅

6 用 0.5 mm 口徑噴筆來噴塗經過稀釋的 Mr. 舊化膏。強勁地噴塗粒子較大的塗料後，即可營造出與實際泥巴飛濺相同的效果。

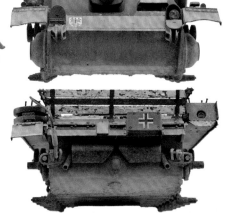

▲隨著使用的工具不同，即使是相同的塗料，做出來的效果也會有所差異。視打算營造的效果而定來選用表現手法吧。厚重的土漬看起來會顯得單調些。由於接下來還要經由添加泥色賦予深度感，因此只要添加汙漬到這個程度為佳。

運用透明系塗料
來營造出溼潤的質感

經由做出乾燥的泥巴打好基礎後，接著要運用透明系塗料來營造出溼潤的質感。不過並非隨性地塗布上去就好，而是要依循自然法則來塗布，這樣才能表現出寫實的質感。

能夠為乾燥土漬添加溼潤感的各式透明塗料

Mr. 舊化膏
透明溼潤液

自然特效漆
溼潤效果

TAMIYA壓克力水性漆／琺瑯漆
X-22 透明漆

自然特效漆
新油漬

以各廠商推出的透明系塗料來說，多半是相對將黏稠度調整較高，因此依據打算營造的效果，適度地加以稀釋相當重要。其中GSI Creos製透明溼潤液在黏稠度方面與水飴（透明麥芽糖漿）相近，是很便於營造溼潤感的產品。本身已調好顏色的重現機油用塗料除了能表現油漬之外，亦可為泥巴添加溼潤的質感。就滲透力不如琺瑯漆的壓克力系塗料透明漆來說，在針對定點表現溼潤感這方面卻能充分發揮效果。因此視滲透方式而定，分別選用琺瑯漆和壓克力系塗料來表現溼潤感也是重點之一。

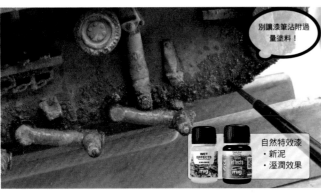

別讓漆筆沾附過量塗料！

自然特效漆
·新泥
·溼潤效果

[1] 拿漆筆用透明系舊化塗料來描繪出溼潤的模樣。將邊界描繪得既分明又有光澤的話，即可表現出剛沾溼的感覺。別將塗料稀釋過頭是訣竅所在。

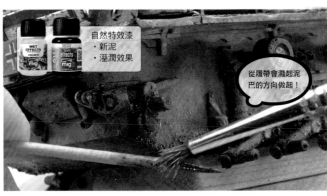

自然特效漆
·新泥
·溼潤效果

從履帶會濺起泥巴的方向做起！

[2] 經由刻意彈濺漆筆所沾附的塗料，重現濺起的泥漬。雖然做起來很簡單，但要避免塗料的顆粒過大，以免損及應有的比例。萬一沾附過量了，其實也只要用溶劑抹散開來就好。

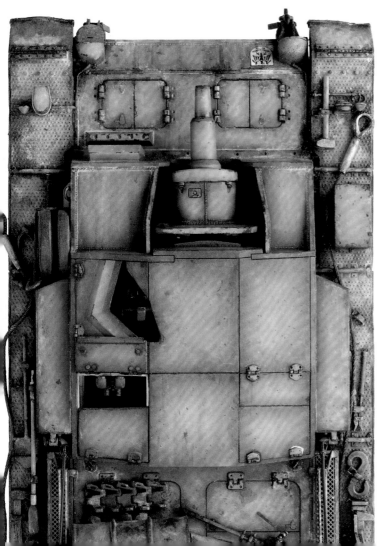

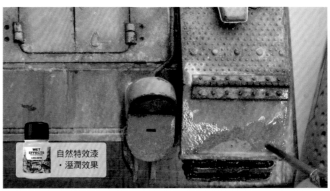

自然特效漆
·溼潤效果

[3] 琺瑯系透明塗料一旦塗布在消光質感表面，那麼有時在乾燥後會失去光澤感。不過比起一舉塗布得較厚，分成多次等乾燥後再重疊塗布的光澤感會顯得較為自然。

TAMIYA壓克力水性漆
·X-35 半光澤透明漆

[4] 想要表現水分開始乾燥的狀態時，選用壓克力系半光澤透明漆即可表現出半光澤的效果，不必擔心會顯得過於潤澤。若是能為履帶處泥巴追加模型水景膏的話，那麼更是能凸顯出溼潤感。經由加入壓克力水性漆的消光土色來表現泥水感更是效果十足。

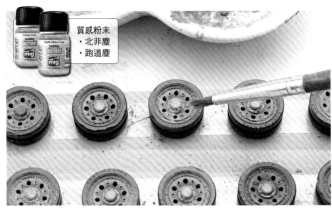

質感粉末
・北非塵
・跑道塵

就算失敗了也
只要洗掉即可
重新來過！

5 為路輪塗布質感粉末，再經由滴上壓克力系溶劑予以固定。反覆進行這道作業，直到附著在路輪上的乾燥土漬模樣呈現理想狀態為止。

6 塗布質感粉末時，多半無法一舉做出理想的效果。但只要不灰心，重複做個2～3次，應該就能陸續做出合適的粒子感了。若是質感粉末本身也適度選用2～3種深淺不同的顏色，那麼就能避免給人過於單調的印象。發生質感粉末沾附過量的情況時，請用筆毛較硬的漆筆謹慎地刷掉。

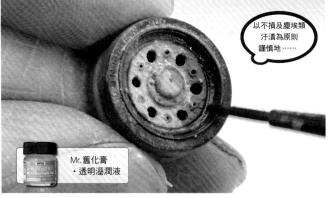

以不損及塵埃類
汙漬為原則
謹慎地……

Mr.舊化膏
・透明溼潤液

視路輪而定做出
不同效果！

7 以筆塗方式用Mr.舊化膏透明溼潤液來重現累積在路輪邊緣的泥巴。進一步在半乾的狀態下塗抹質感粉末，重現仍帶有溼氣的泥巴。

8 在透明塗料的襯托下，質感粉末的塵埃色會較暗沉，得以凸顯細部結構，令整體更精緻。由照片可知，隨著增添深淺差異，視覺資訊量也增加了。若能以彈濺法添加透明系塗料，追加濺到水的效果，看起來更寫實。不過想要做出堆積更多泥巴的效果時，僅靠質感粉末仍有極限，最好改以其他膏狀用品處理。

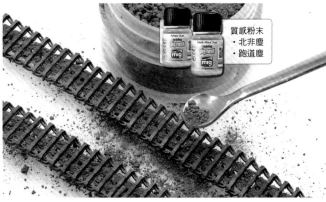

質感粉末
・北非塵
・跑道塵

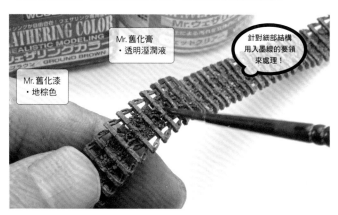

Mr.舊化膏
・透明溼潤液

Mr.舊化漆
・地棕色

針對細部結構
用入墨線的要領
來處理！

9 為Mr.舊化膏持續加入質感粉末或沙予以混合，等到溶劑揮發掉之後，即可做出如同泥塊的固態素材（在乾燥箱裡保持溼潤狀態混合即可）。這是用來表現堵塞在履帶上的泥塊。之後用水貼紙密合劑即可加以固定。

10 為一開始塗布的泥塊添加溼潤感。為Mr.舊化膏透明溼潤液加入Mr.舊化漆地棕色來調色，即可避免顯得過於單調。

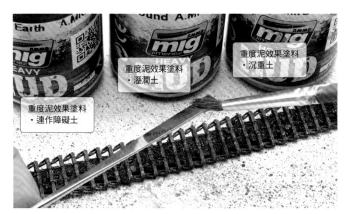

重度泥效果塗料
・連作障礙土

重度泥效果塗料
・溼潤土

重度泥效果塗料
・沉重土

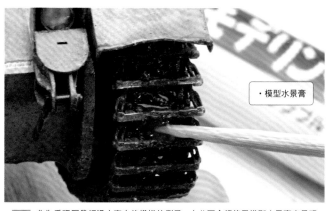

・模型水景膏

11 若是用琺瑯漆對塑膠製可動式履帶進行滲流，那麼會有造成卡榫劣化破裂的風險，因此要改用彈濺法讓少量塗料濺灑上去。此舉目的在於讓履帶能顯得更多變生動。

12 作為重現履帶經過水窪之後模樣的例子，在此要介紹使用模型水景膏來呈現的方法。為了表現出如同泥水的樣子，得要先加入極少量的消光土色壓克力水性漆才行。接著用牙籤沾取，塗布至履帶的深處。由於一旦乾燥就無從剝除或擦拭掉，因此最好是分成多次視情況進行塗布。

泥表現 Tips 02
DAMP SOIL SPOT

製作這件三號突擊砲的重點，在於乾燥之後附著在車身表面的塵埃，以及帶有濕氣、累積在擋泥板部位的土，還有在行經濕潤泥巴地帶後導致有泥巴附著的底盤。塗裝時就是著眼於如何表現出這些差異。若是打算做出橫越泥濘道路的車輛，那麼就算讓底盤布滿顏色更為暗沉的泥巴也無所謂。值得留意之處在於假如車身的顏色已經是德國灰，那麼要是進一步添加更厚重的泥漬，或許會讓作品整體給人的印象變得更暗沉許多。為了添加點綴起見，刻意將布料部位塗裝成紅色的，並且在後側貨架增設貨物類裝備，這也是一種表現方法。不過要是胡亂增添顏色的話，看起來只會顯得很雜亂無章。僅在單一部位使用紅色之類較鮮明的顏色會妥當些。

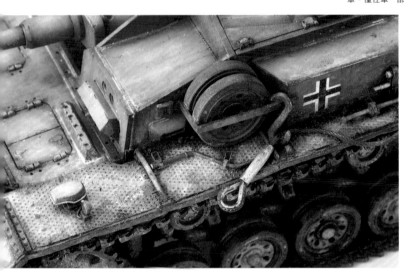

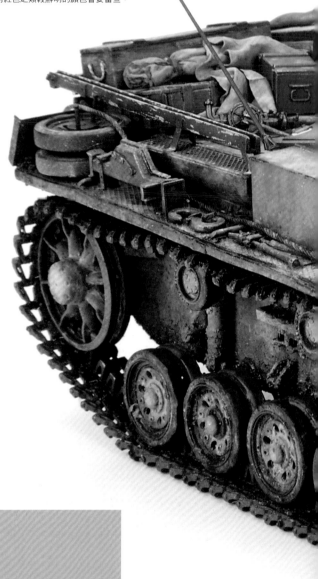

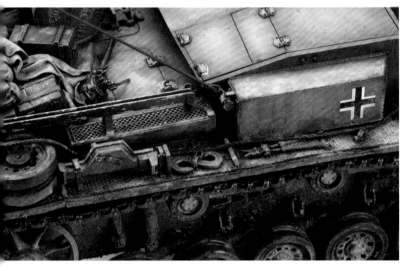

雖然不能一概而論，不過以俄羅斯的土壤來說，多半會呈現帶紅的灰色土，或是純粹的黃土。另外，如果像這件範例一樣蘊含水分的話，那麼土的顏色會隨之改變。因此要特別留意色樣和蘊含水分的土其實會有所差異。

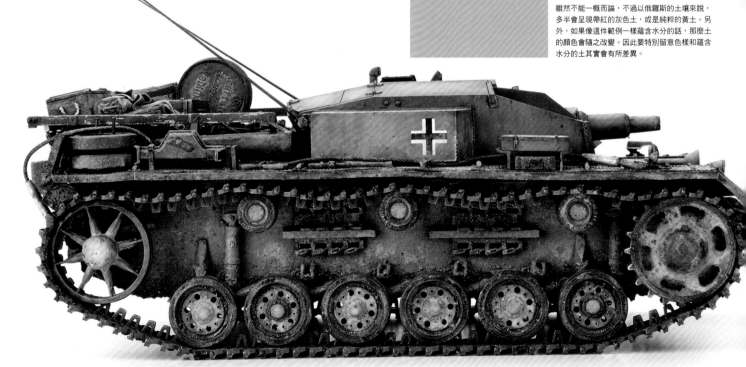

Sturmgeschütz III
Ausf.E
Sd.Kfz.142
RUSSIA 1941

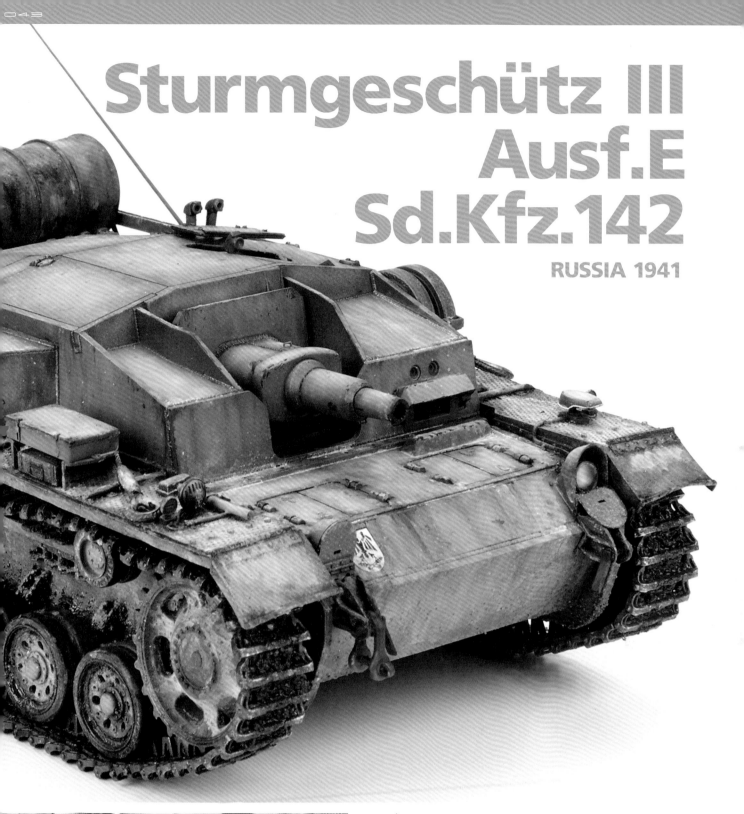

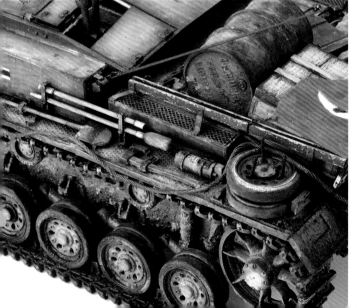

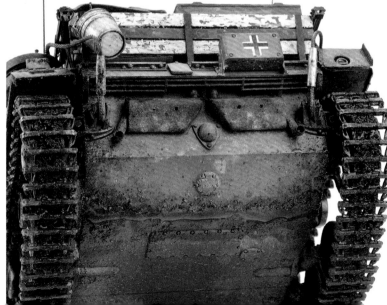

土的小專欄 ❷

陶藝家的土，農家的土

by 藤井一至

　　如果照我所言「全世界的土可分為12種」，眾陶藝家肯定會大聲斥責這是胡扯──接觸土壤多年，還從沒看過有哪兩處的土完全相同。某處的土會是什麼模樣，取決於該處的氣候、時間（年代）、地質（岩石）、地形、生物這五大要因。世界上沒有哪兩地的環境條件會完全相同，我也從來沒有在相異地點看過相同的土。這就像即使是遺傳基因幾乎完全相同的智人，也不會出現有著同樣臉孔、相同個性的人一樣。

　　不過，如果是血緣關係相近，抑或成長環境相似的情況，那麼在臉孔和個性上找得到共通點的例子倒是不罕見，這點對土來說也一樣。若是氣候、時間、地質、地形、生物這幾個決定土會具備何等性質和特色的條件相近，確實會形成相似的土沒錯。就農業的情況來說，這就和能夠栽培的作物和管理方法一樣。就結果來看，美國農業部提出土壤分類（Soil Taxonomy）這個方法，據此將全世界的土大致分類為10種，隨著後來追加阿拉斯加州的永久凍土，以及日本的火山灰土壤（黑色疏鬆土），如今總計為12種（圖3）。

　　不僅美國，視不同國家和機構而定，尚存在著各式各樣的分類法。例如聯合國糧食及農業組織（FAO）提出的土壤分類（World reference base for soil resources 2014〔WEB〕https://www.fao.org/3/i3794en/I3794en.pdf）就是將土分類為32種。這些分類法並沒有優劣差異，而是依據因應目的選用。就像日本的土在國際分類中只歸類為3種，但日本國內則是更詳盡地分類為6～10種（圖4）。以模型所追求的正確表現來說，或許和陶藝家的訴求反倒較為相近。本書所介紹的土壤性質，大致是根據以國際分類為基礎的土壤地圖，加上當地的詳細土壤地圖，以及前往現地的調查經驗做出歸納。

　　另一方面，土的樣貌確實變化無窮，必須以氣候、時間、地質、地形、生物這幾個條件為依歸，再配合自己打算重現的環境，推測土壤是何模樣才行。就氣候來說，首先劃分出最極端的類型，也就是乾燥的沙漠土、寒冷的永久凍土。沙漠土因鹽類累積，有時會發生白色鹽分經由沉積作用而露出地表的狀況；隨著降雨增加，生物活動變得頻繁後，腐植質也會跟著增加，這亦會促進岩石風化，使得黏土比例也隨之提高。日本的土壤之所以會顯得較疏鬆，理由正在於此。受到黏土易於吸附腐植質的影響，草原和森林的土會呈現黑色到褐色之間；不過以熱帶雨林這類微生物活性發揮到最大的環境條件來說，同時也會促進腐植質的分解，因此視風化的強度而定，黏土的吸附力會跟著變差，造成腐植質較少的紅色土（南美洲、非洲），以及黃色土（主要是東南亞）隨之增加。南美洲、非洲，還有東南亞的土壤差異也會受到地質年代影響，南美洲是由數億年前的剛瓦納大陸所構成，非洲亦是古老的大陸，這兩者在漫長的風化作用下，鐵的成分經過濃縮，導致紅色的土跟著變多。

　　由於成分中富含沙，源自花崗岩的土容易顯得偏白。相對地，受到富含黏土（鐵鏽黏土）的影響，源自玄武岩的土較易於顯得偏紅。以位於西日本的小學來說，校園內之所以會顯得偏白，理由在於大量使用源自花崗岩的真砂土。以北海道、東北、關東、九州這些使用較古老火山灰和黃沙混合物（相當於關東壤土）的地方來說，校園的土會顯得稍微偏紅。就低地來說，在被河川往下游沖刷過程中，土的成分會隨著重量不同而逐漸沉積，有著粒子尺寸相近者會沉積成土沙（在園藝用品點可以看到的荒木田土、河沙之類）的傾向（圖5）。

　　若是地形呈現險峻的斜面，那麼土壤也會容易受到侵蝕而流失，導致岩石表面暴露在外。另一方面，侵蝕造成的土沙容易沉積在低地，因此該處的土會較深。受到低地本身也較溼潤的影響，植物生產亦較為茂盛，造成累積較多腐植質的黑土隨之增加許多。以溼地帶來說，多半是分布著泥炭土。

　　最後，所謂的生物，包含植物、動物、微生物，以及人類。植物不僅是腐植質的供給源，亦會隨著氣候一同造就土壤。動物的影響也很大，北美大草原的土撥鼠和地松鼠為了在土裡築巢，其實會發揮如同耕土的作用，使得擁有深厚腐植層的黑鈣土變得發達許多。以日本來說，鼴鼠也會耕出火山灰土壤（黑色疏鬆土）。

　　比這些動物在更短期間內更快速、更大規模地改變土壤與生態系的，正是人類。人類主要造成的影響莫過於開墾農地和都市化，砍伐森林造成氣候乾燥化、沙漠化，亦是美索不達米亞文明覆滅和戰爭的要因。就模型領域來說，雖然戰車把土壤壓實緊密，車輪的侵蝕下也會造成路面凹凸分明（胎痕）較發達，不過其影響幅度還是不如土的構成成分，以及其他的土壤形成因素。打算重現的環境未必只有一種土壤，這令模型製作者有自由發揮的空間，但與此同時，若是只參考土壤地圖和一般理論，可發揮的空間終將受限。　■

圖3　12種土壤

圖4　日本的土壤地圖

圖5　用相異土壤打磨拋光的泥塊

THEME.03
南歐 & 北非
Southern Europe North Africa

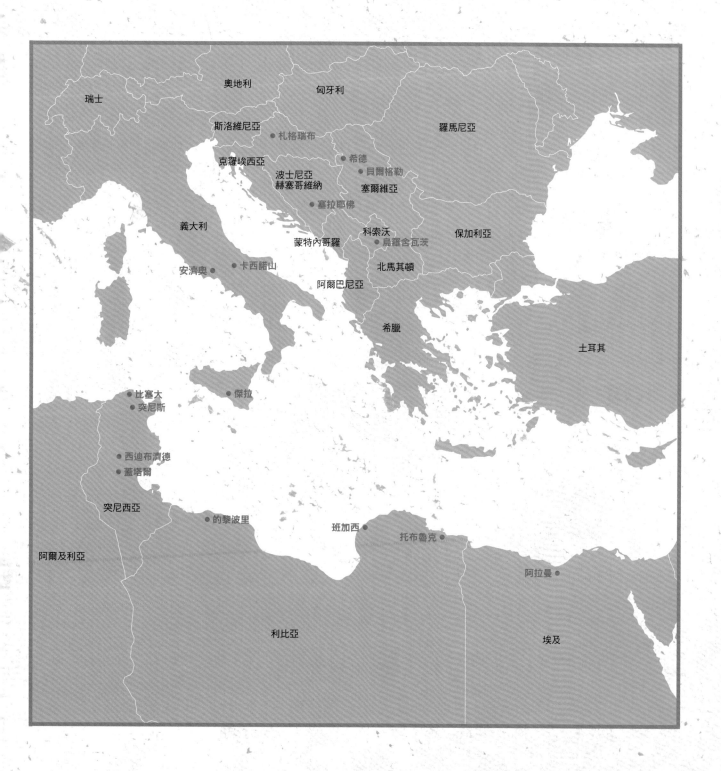

Southern Europe North Africa

南歐 北非

這件1943年的義大利戰線M4A1（75）出自米格爾・希曼尼茲先生之手，是一件氣氛十足的1/48作品。

羅馬帝國的培育下，這個被「我們的海」圍繞的世界陽光普照，更以出人意料的多樣性展現其魅力。

即便這個地帶被劃分為地中海型氣候，不過被地中海隔開來的南北兩頭，卻呈現截然不同的樣貌。原本兩岸都有茂盛的森林，但隨著古代文明的興起，也就逐漸演變成現今的模樣。

義大利西西里島的自然保護區一帶。這座島嶼位於義大利南方，當年也是盟軍展開登陸作戰的島嶼。這張照片中拍攝到的傑拉自治區一帶，正是當年美軍第1、第4遊騎兵大隊登陸的地點。

Photo by Davide Mauro

　　義大利、巴爾幹半島和法國一樣，並未受到大陸冰河的影響，因此巴爾幹半島最能反映原有的複雜地形，有著灰褐土、夾雜岩石的未成熟土壤、黏土沉積土壤、泥炭土、黑鈣土分散在各地。義大利國土的絕大部分都是黃土色系黏土沉積土壤和灰褐土，地中海沿岸的石灰岩地帶則是紅色土（鈣質紅土，為黏土沉積土壤的一種），造就當地盛產橄欖和葡萄（釀紅酒用）。這是因為石灰岩醞釀出中性～鹼性的環境條件，才會產生紅色的鐵鏽（赤鐵礦）。

　　就像建造羅馬競技場的羅馬混凝土，正是使用拿坡里當地的火山灰，而義大利中部到西西里島這一帶也分布著由火山灰堆積而成的土壤，被火山灰吞沒的龐貝城亦是其中一例。以發展時間不夠久的地方來說，火山灰會形成灰色的未成熟土；若是經歷夠長的時間，該地區便會像日本一樣有著豐富的黑色疏鬆土。不過和夏季屬於溫暖溼潤氣候的日本不同，屬於地中海型氣候的義大利在夏季時較乾燥，所以土壤也會顯得較乾，傾向於稍微偏灰的模樣。

　　隔著地中海遙遙對望的突尼西亞，地中海沿岸一帶降雨量為1000公釐左右，在非洲算是多的，在地中海氣候作用下也分布著黏土沉積土壤。至於南方的撒哈拉沙漠，則分布著許多岩漠和礫漠。從沙漠被風吹走的沙，後來會堆積在阿爾及利亞到埃及這一帶的廣闊沙質沙漠，以及中東區域。

　　雖然埃及尼羅河三角洲的年降雨量為200公釐以下，屬於乾燥地帶，不過隨著尼羅河的自然氾濫，其實每年會堆積厚達1公釐的泥巴。該泥巴是青尼羅河沖刷衣索比亞高原，帶來具有豐富營養的土沙（內含膨潤石黏土和長石、雲母），以及白尼羅河遠從非洲中央的維多利亞湖帶來白色石英粒，還有源自熱帶泥炭的褐色溶解有機質（富烯酸）所構成。

■藤井一至

安濟奧

●雖然登陸作戰進行得很順利，但作戰本身還是未能達成占領羅馬這個首要目標而告終。離開海岸線後，內陸部分就會呈現有著紅褐色的乾燥土，以及分布葡萄園和橄欖林的景色。雖然藉由遍布塵埃且乾燥的地面來營造陽光普照氣息是基礎，不過刻意營造出剛下雨過後、烏雲尚未完全散去時，陽光即粗暴灑下的對比，這也是一種精湛的表現手法。

安濟奧
Anzio

面對第勒尼安海的安濟奧是盟軍展開登陸作戰之處。想呈現乾燥的帶紅色調土壤時，可以透過TAMIYA壓克力水性漆的皮革色加入艦底色等方法，為白系塗料加入少量紅色的方式來重現。

迷你壓克力水性漆／琺瑯漆
XF-57 皮革色＋
XF-9 艦底色
●TAMIYA

Mr. 舊化漆
白塵＋鏽棕
●GSI Creos

Mr. 舊化膏
泥白＋泥紅
●GSI Creos

vallejo質感粉末
歐洲土
●vallejo

自然特效漆／清洗液
北非塵＋淺鏽
●AMMO by Mig Jimenez

重度泥效果塗料
溼潤土
●AMMO by Mig Jimenez

壓克力泥塗料
淺色地面
●AMMO by Mig Jimenez

質感粉末
瓦礫＋白色
●AMMO by Mig Jimenez

義大利戰線

●義大利半島為南北狹長的模樣，要選用絕對不會出錯的顏色會頗有難度。不過只要將顏色調得較淺，即可營造一定的氣氛。受到石灰岩的影響，卡西諾山這一帶會呈現顏色偏白且較淺的灰色土。位於西西里島的傑拉則是以白黃色系的灰色為特徵。

卡西諾山
Monte Cassino

卡西諾山為標高519m的岩山，在義大利戰線中曾遭到盟軍猛烈的砲擊。適合用TAMIYA壓克力水性漆的甲板色，或是AMMO的淺色乾燥土來重現，這類淺灰色塗料的選項還不少呢。

迷你壓克力水性漆／琺瑯漆
XF-55 甲板色
●TAMIYA

Mr. 舊化漆
白塵＋多功能白
●GSI Creos

Mr. 舊化膏
泥白
●GSI Creos

vallejo質感粉末
綠土
●vallejo

vallejo質感粉末
綠土
●vallejo

重度泥效果塗料
淺色乾燥土
●AMMO by Mig Jimenez

壓克力泥塗料
乾燥土
●AMMO by Mig Jimenez

質感粉末
混凝土
●AMMO by Mig Jimenez

傑拉
Gela

位於西西里島西南方且面對地中海的傑拉，乃是盟軍在哈士奇作戰中展開登陸行動的城鎮。這裡比卡西諾山稍微偏黃色些，選用AMMO的乾燥土和混凝土會顯得更像。

迷你壓克力水性漆／琺瑯漆
XF-55 甲板色
●TAMIYA

Mr. 舊化漆
白塵＋多功能白
●GSI Creos

Mr. 舊化膏
泥白
●GSI Creos

vallejo質感粉末
綠土
●vallejo

自然特效漆
淺塵
●AMMO by Mig Jimenez

重度泥效果塗料
淺色乾燥土
●AMMO by Mig Jimenez

壓克力泥塗料
乾燥土
●AMMO by Mig Jimenez

質感粉末
混凝土
●AMMO by Mig Jimenez

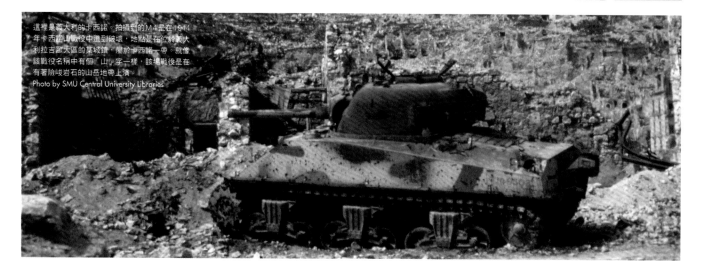

這裡是義大利的卡西諾。拍攝到的M4是在1944年卡西諾山戰役中遭到破壞，地點是在位於義大利拉吉歐大區的某城鎮，屬於卡西諾一帶。就像該戰役名稱中有個「山」字一樣，該場戰役是在有著險峻岩石的山岳地帶上演。

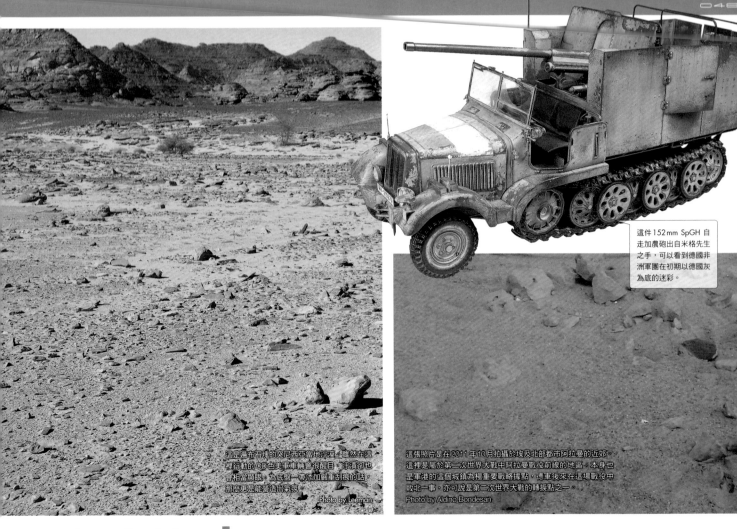

這件 152 mm SpGH 自走加農砲出自米格先生之手，可以看到德國非洲軍團在初期以德國灰為底的迷彩。

這是遍布石塊的突尼西亞當地沙漠。雖然在這裡行動的 OD 色美軍車輛會很醒目，清漬卻也會相當顯眼，為底盤一帶添加嚴重刮痕的話，那麼更是能營造出氣氛。
Photo by Leeman

這張照片是在 2011 年 10 月拍攝於埃及北部都市阿拉曼的近郊。這裡是屬於第二次世界大戰中阿拉曼戰役前線的地區。本身也是軍港的這個城鎮為極重要戰略據點，德軍後來在這場戰役中敗北一事，亦可說是第二次世界大戰的轉捩點之一。
Photo by Aldino Bondesan

凱賽林

● 一提到北非就會聯想到沙漠。雖然這點本身沒錯，不過所謂的撒哈拉沙漠位於內陸，若是面對地中海這一帶的沙漠，其實絕大部分屬於有著許多岩石外露的礫漠。凱賽林隘口正是這類地點，不過該處亦有著地中海的豐沛降雨，因此也以零星分布著低矮灌木和草原為特徵。試著為礫漠地帶表現出季節感也是一種挑戰呢。

凱賽林／的黎波里
Kasserine／Tripoli

這裡是隆美爾率領德軍投入凱賽林隘口戰役的舞台。帶紅的土色其實意外地適合用 TAMIYA 製消光膚色來呈現，或是併用質感粉末中的磚塵和新鏽來呈現，這個方法也相當值得推薦。

迷你壓克力水性漆／琺瑯漆
XF-15 消光膚色
● TAMIYA

Mr. 舊化漆
白塵＋鏽棕
● GSI Creos

Mr. 舊化膏
泥黃＋泥紅
● GSI Creos

vallejo 質感粉末
新鏽
● vallejo

自然特效塗料／清洗液
北非塵＋淺鏽
● AMMO by Mig Jimenez

飛濺效果塗料／清洗液
乾草地＋淺鏽
● AMMO by Mig Jimenez

壓克力泥塗料
淺色地面＋越南地面
● AMMO by Mig Jimenez

質感粉末
磚塵
● AMMO by Mig Jimenez

非洲戰線

● 可說是第二次世界大戰轉捩點的阿拉曼戰役，爆發於隆把突尼西亞的沙飅飛走之去處，亦即埃及的沙漠。在上演第二次阿拉曼戰役的 10 月 23 日至 11 月 3 日這段期間，可說是最適合到埃及觀光的時節。不過毫不留情的太陽、不管怎麼擋都會吹進衣服裡的沙粒、夜裡就算穿了毛衣和外套也還是會覺得冷的氣候，可說是具體表現出當地環境的嚴酷之處。沙的顏色則是托布魯克一樣，屬於相當偏黃的顏色，這也使得非洲軍團車輛初期施加的黃棕色和灰綠色會顯得十分醒目不是嗎。

阿拉曼／托布魯克
El Alamein／Tobruk

這是上演阿拉曼戰役的著名地區，即使從為數不多的沿岸也能窺見廣大沙漠。相較於突尼西亞，這裡屬於比較偏黃的顏色，使用 WC 來調色，或是拿 AMMO 的北非塵來使用會比較方便。

迷你壓克力水性漆／琺瑯漆
XF-59 沙漠黃＋
XF-15 消光膚色
● TAMIYA

Mr. 舊化漆
白塵＋泥紅
● CSI Creos

Mr. 舊化膏
泥黃＋泥紅
● GSI Creos

vallejo 質感粉末
歐洲土
● vallejo

自然特效塗料／清洗液
北非塵＋淺鏽
● AMMO by Mig Jimenez

飛濺效果塗料／清洗液
乾草地＋淺鏽
● AMMO by Mig Jimenez

壓克力泥塗料
淺色地面＋越南地面
● AMMO by Mig Jimenez

質感粉末
瓦礫
● AMMO by Mig Jimenez

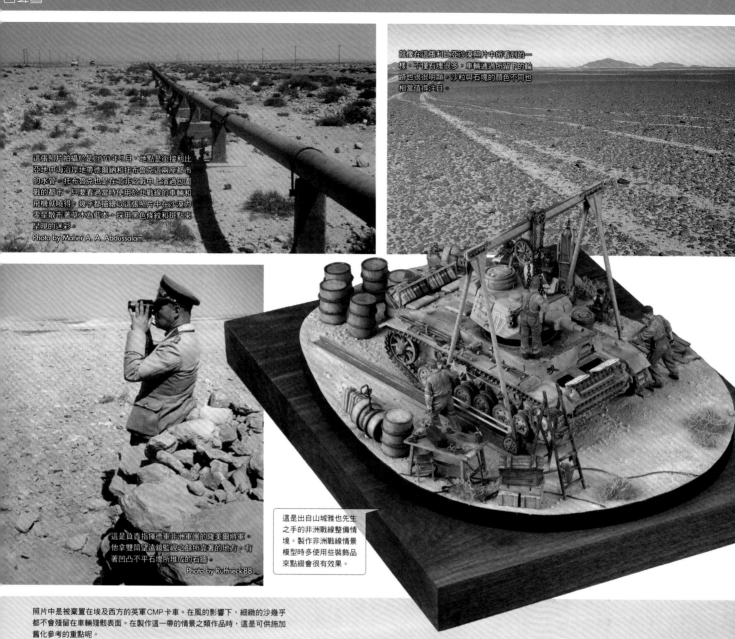

這張照片拍攝於是 2010 年 5 月，地點是銜接利比亞地中海沿岸地帶德爾納和托布魯克這兩座都市的水管。托布魯克也是在北非之戰中上演過包圍戰的都市。只要看過當時使用於此戰線的車輛和飛機就曉得，幾乎都描繪以這張照片中在沙漠力零星散布著草木為藍本。採用黑色條紋和斑點來呈現的迷彩。
Photo by Maher A. A. Abdussalam

就像在這張利比亞沙漠照片中所看到的一樣，不僅石塊很多，車輛通過所留下的輪跡也很很明顯。沙粒與石塊的顏色不同也相當值得注目。

這是負責指揮德軍非洲軍團的隆美爾將軍。他拿雙筒望遠鏡監視之餘所靠著的地方，有著凹凸不平石塊所堆成的石牆。
Photo by Ruffneck88

這是出自山城雅也先生之手的非洲戰線整備情境。製作非洲戰線情景模型時多使用些裝飾品來點綴會很有效果。

照片中是被棄置在埃及西方的英軍 CMP 卡車。在風的影響下，細緻的沙幾乎都不會殘留在車輛殘骸表面。在製作這一帶的情景之類作品時，這是可供施加舊化參考的重點呢。

南斯拉夫內戰

●南斯拉夫聯邦是個多民族國家，和當地的民族一樣，這裡也有著各式各樣顏色的土。就算是在同一個地區，隨著照片不同，地面的顏色也會有所差異，因此車輛在進行作戰中有時亦會沾附著顏色異於所在處地面的汙漬。在此要大致介紹土的顏色，不過與其說是參考基準，不如說是靠著直覺來分類的結果。

希德 Sid

希德鎮位於現今的塞爾維亞，鄰近與克羅埃西亞之間的國境。相對肥沃且偏黑色的土壤在這裡很常見，很適合拿 TAMIYA 壓克力水性漆的中間灰、WC 的灰色系等用品來呈現。

迷你壓克力水性漆／琺瑯漆
XF-20 中間灰
● TAMIYA

自然特效漆
淺塵
● AMMO by Mig Jimenez

Mr. 舊化漆
淺灰＋多功能灰
● GSI Creos

重度泥效果塗料
淺色乾燥土
● AMMO by Mig Jimenez

Mr. 舊化膏
泥白
● GSI Creos

壓克力泥塗料
遭挖起的地面
● AMMO by Mig Jimenez

vallejo 質感粉末
綠土
● vallejo

質感粉末
混凝土
● AMMO by Mig Jimenez

貝爾格勒 Beograd

貝爾格勒位於比希德更為內陸的地方，這裡轉變成稍微帶點紅色的土色。乾燥土可以用 WC 的淺灰，或是 AMMO 的土色來呈現。溼潤土則是拿 AMMO 的溼潤土之類用品來重現即可。

迷你壓克力水性漆／琺瑯漆
XF-52 消光土色＋
XF-2 消光白
● TAMIYA

自然特效漆
土色
● AMMO by Mig Jimenez

Mr. 舊化漆
灰棕＋多功能白
● GSI Creos

重度泥效果塗料
溼潤土
● AMMO by Mig Jimenez

Mr. 舊化膏
泥白＋泥黃
● GSI Creos

壓克力泥塗料
淺色地面
● AMMO by Mig Jimenez

vallejo 質感粉末
淺赭＋鈦白
● vallejo

質感粉末
西奈塵
● AMMO by Mig Jimenez

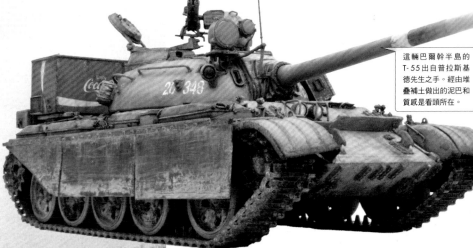

雖然這個景色宛如出自大戰時期的彩色照片，不過實際上是在 1996 年拍攝的。照片中這輛塞爾維亞人勢力使用於南斯拉夫內戰期間的 T-34-85 被棄置於路肩上。在砲塔後方可以看到設有 M2 機關槍架。地面屬於淺褐色系，由雪溶解成的水積在輪跡和凹處，形成水窪。
Photo by SPC Glenn W. Suggs

這輛巴爾幹半島的 T-55 出自普拉斯基德先生之手。經由堆疊補土做出的泥巴和質感是看頭所在。

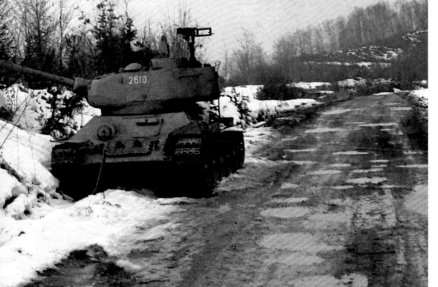

這是在塞爾維亞首都貝爾格勒內進行整地中的公園。雖然中間看起來像是由混凝土構成的部分是人造河川，不過周圍正在進行整地處則是可以作為此地區土壤顏色的參考。
Photo by Gmihail at Serbian Wikipedia

迷你壓克力水性漆／琺瑯漆
XF-57 皮革色＋
XF-9 艦底色
●TAMIYA

Mr. 舊化漆
白塵＋鏽棕
●GSI Creos

Mr. 舊化膏
泥白＋泥黃
●GSI Creos

vallejo質感粉末
淺黃土色
●vallejo

塞拉耶佛
Sarajevo

塞拉耶佛周圍被森林和山岳所圍繞著，是塊溫暖的土地。土壤更為偏黃許多，色調看起來更淺了。選擇為 WP 的泥白加入泥黃，或是進一步加入少量泥黃也不錯。

自然特效漆
北非塵
●AMMO by Mig Jimenez

重度泥效果塗料
乾草地
●AMMO by Mig Jimenez

壓克力泥塗料
乾爆地帶的地面
●AMMO by Mig Jimenez

質感粉末
跑道塵
●AMMO by Mig Jimenez

迷你壓克力水性漆／琺瑯漆
XF-52 消光土色＋
XF-2 消光白
●TAMIYA

Mr. 舊化漆
灰棕＋多功能白
●GSI Creos

Mr. 舊化膏
泥白＋泥紅
●GSI Creos

vallejo質感粉末
淺赭
●vallejo

烏羅舍瓦茨
Ferizaj

烏羅舍瓦茨位於以科索沃戰爭聞名的巴爾幹半島南部。這個地區有著帶紅且偏黑的土壤。利用拿 WC 和 WP 來調出乾燥處土壤的顏色，以及用 AMMO 的溼潤土來重現溼潤處土壤顏色吧。

自然特效漆
北非塵
●AMMO by Mig Jimenez

重度泥效果塗料
溼潤土
●AMMO by Mig Jimenez

壓克力泥塗料
乾爆土
●AMMO by Mig Jimenez

質感粉末
跑道塵
●AMMO by Mig Jimenez

克羅埃西亞

●巴爾幹半島基部雖然屬於地中海型氣候帶，卻也有著豐沛的河川，附近亦有著山岳，因此可以看到宛如日本農村的景色。尤其內陸部位更是有著不遜於日本的美麗溪谷和山岳度假勝地，或許可說和日本的信州相仿吧。若想在 AFV 上表現出克羅埃西亞的土地，那麼與其將重點放在地面的顏色上，不如致力於營造出「草」的豐盛風采。

由於地面還很溼潤，因此雖然看起來帶紅色調的灰色，但乾燥之後會顯得更偏白。不知為何會給人和日本地面很相似的印象，但這樣一來也更易於營造乾燥與溼潤的面貌呢。
Photo by Cloud-Mine-Amsterdam

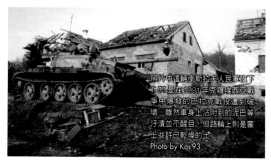
照片中這輛南斯拉夫人民軍旗下 T-55 是在 1991 年克羅埃西亞戰爭中爆發的巴拉克戰役遣遭到破壞。雖然車身上沾附到的泥巴等汙漬並不醒目，但路輪上則是蒙上些許已乾燥的土。
Photo by Kos 93

這張照片拍攝於 1991 年 11 月。這輛 T-55 棄置於克羅埃西亞共和國武科瓦爾市，為南斯拉夫人民軍所有。這個城市在克羅埃西亞戰爭期間為主戰場之一，長達 78 天持續遭到南斯拉夫人民軍的攻擊。
Photo by Peter Denton

迷你壓克力水性漆／琺瑯漆
XF-52 消光土色＋
XF-2 消光白
●TAMIYA

Mr. 舊化漆
灰棕＋多功能白
●GSI Creos

Mr. 舊化膏
泥白＋泥紅
●GSI Creos

vallejo質感粉末
淺赭
●vallejo

札格瑞布
Zagreb

札格瑞布為克羅埃西亞的首都，在該國裡也是屬於內陸位置，土地則是相對地為溼潤的。用 vallejo 的淺赭、AMMO 的溼潤土這類偏黑顏色，即可重現當地這類較溼潤的土壤。

自然特效漆／漬洗液
淺塵＋履帶洗色液
●AMMO by Mig Jimenez

重度泥效果塗料
溼潤土
●AMMO by Mig Jimenez

壓克力泥塗料
淺色地面
●AMMO by Mig Jimenez

質感粉末
跑道塵
●AMMO by Mig Jimenez

泥表現Tips 03
DAMP SOIL SPOT
藉由調色，提高寫實感

雖然舊化塗料的種類多到讓人不知如何選用起才好，但即便如此，有時打算重現某些地區的顏色之際，亦會遇到沒有現成產品可用的狀況。這時其實可以改用既有的顏色來調色。自行調色不僅能對應各式各樣的顏色，亦能自由自在地呈現微幅的色調差異。

British M3 Lee
1942 North Africa

這件作品是在非洲戰線奮戰的英軍M3 Lee戰車。範例本身選用Mini Art製套件作為素材，擔綱製作者是八部將嘉先生。接下來將以忠實地重現非洲當地土壤顏色的調色過程，還有Mr.舊化漆的使用法為中心進行解說。

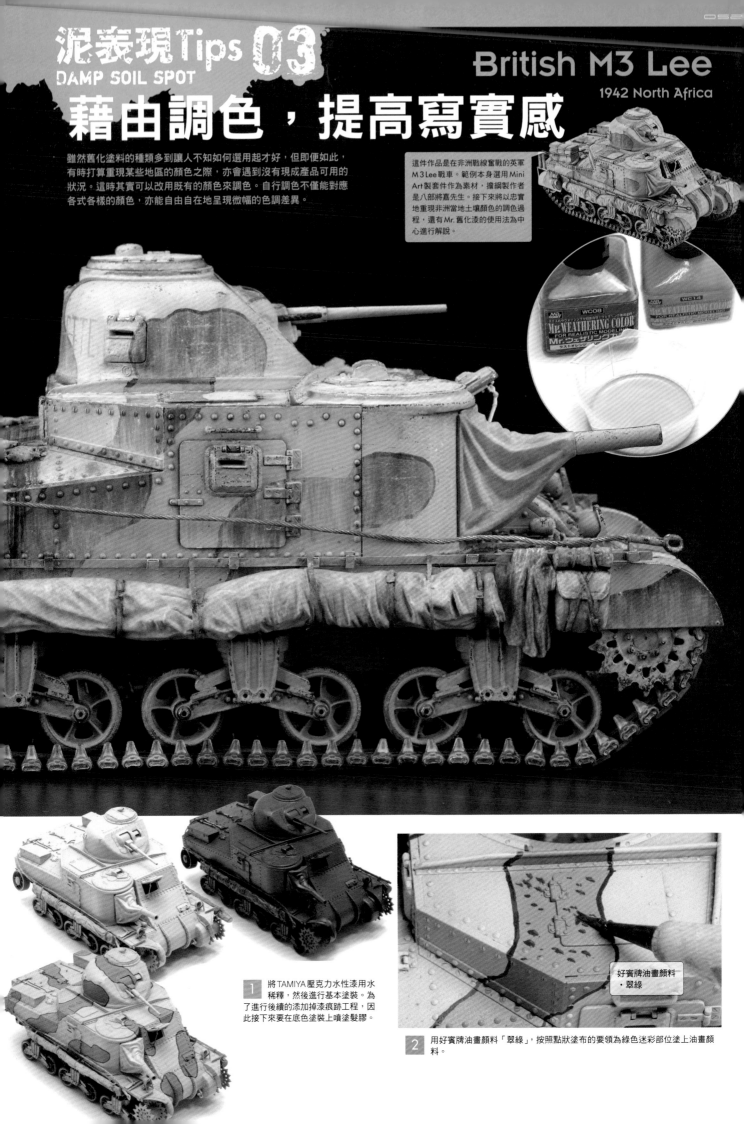

1 將TAMIYA壓克力水性漆用水稀釋，然後進行基本塗裝。為了進行後續的添加掉漆痕跡工程，因此接下來要在底色塗裝上噴塗髮膠。

2 用好賓牌油畫顏料「翠綠」，按照點狀塗布的要領為綠色迷彩部位塗上油畫顏料。

好賓牌油畫顏料
・翠綠

藉由添加褪色表現和掉漆痕跡
為底色賦予豐富的變化

在添加塵埃等汙漬之前，亦有許多藉塗裝來增加視覺資訊量的方法。在此要介紹先施加迷彩塗裝，再添加褪色表現和掉漆痕跡，使底色更為豐富的方法。即使後續添加塵埃，這道工程的效果也能充分顯現。

1 以刻意弄得不均勻為前提，用漆筆將油畫顏料抹散開來。這樣一來就能為塗裝賦予深度，也更能襯托出後續的塵埃舊化。

2 為黃色迷彩部位抹上調得較淺的黃色油畫顏料，比照綠色迷彩部位賦予變化以營造出深度。這道工程只能算是塗裝的延續，因此只要薄薄地抹上且能夠看到底下最早塗布的迷彩就好。另外，考量到後續的舊化作業，挑選重點部位來塗抹會更有效果。

> 好賓牌油畫顏料
> ・經過調色的黃色

3 由於底色表面已經事先噴塗過髮膠，因此只要拿漆筆沾水後，把打算添加掉漆痕跡的部位給弄溼，即可逐步做出掉漆的痕跡。

> 添加褪色、掉漆痕跡，賦予底色變化

4 選用把筆尖剪掉的尼龍筆之類漆筆或刻線針輕輕地刮動表面，謹慎地連同連細部都做出刮痕，營造出寫實感。

只要有了遍體鱗傷的底色，
就算是簡潔地添加塵埃也會顯得很有韻味

拿施加塗裝、掉漆痕跡後的模樣與原有狀態相比較後，可明顯看出即使是簡潔的工程，亦能表現出顯著的韻味差異。只要在舊化前充分地施加掉漆痕跡和濾化等修飾，那麼就算是整體容易顯得偏白的沙漠車輛作品，照樣能賦予十足的深度。

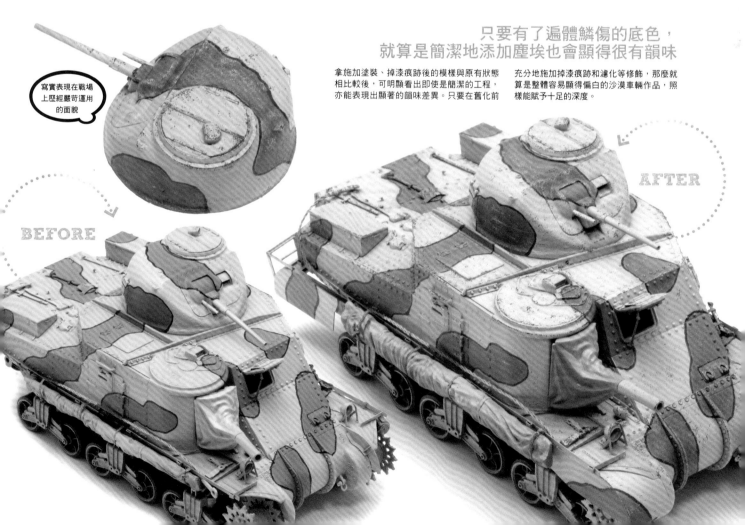

> 寫實表現在戰場上歷經嚴苛運用的面貌

BEFORE

AFTER

運用 Mr. 舊化漆追加塵埃類汙漬

在此要運用經過調色的 Mr. 舊化漆來追加塵埃類汙漬。視所在的部位為平面、垂直面、凹凸起伏處之類而定，採取相異塗布方式和表現的話，那麼即使是相同用品也能發揮出豐富的變化。細膩的運筆方式和塗料濃度也都相當值得注目。

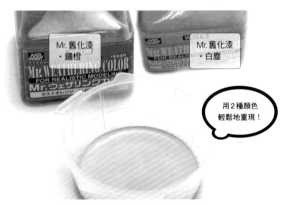

用 2 種顏色輕鬆地重現！

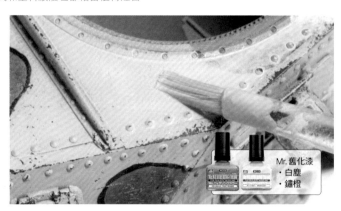

Mr. 舊化漆
・白塵
・鏽橙

1 只要為新推出的白塵加入鏽橙，即可重現北非的紅黃色沙塵。以本書的色樣和當地照片為參考，為白塵逐步加入少許鏽橙來慢慢地調色吧。

2 拿專用溶劑來稀釋已調成北非沙色的 Mr. 舊化漆，然後直接塗布在整體上。由於照片中的是平面部位，因此整體都要充分地塗布到，不過屬於垂直面的裝甲板等處則是要以下半部為中心進行塗布，這樣一來就能與迷彩產生對比，避免給人過於偏白的印象。

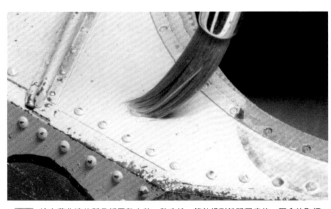

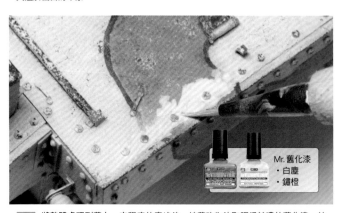

Mr. 舊化漆
・白塵
・鏽橙

3 塗布舊化漆後暫且靜置數十秒～數分鐘，等乾燥到某種程度後，再拿沾取極少量溶劑的漆筆加以抹散。此時對於平面要採取如同拍塗的方式處理，至於垂直面則是要用如同往下流動的方式運筆。要是漆筆沾取過量溶劑，那麼可能會導致塗料全部流逝掉，因此只要沾取到稍微有點溼的狀態就好。

4 將整體處理到蒙上一定程度的塵埃後，接著改為沾取調得較濃的舊化漆，並且針對容易累積塵埃的部位進行塗布，表現出累積在車輛上的塵埃類汙漬。雖然前一道工程是用較粗的漆筆大致塗布，不過為了便於塗在細部上起見，這道工程要改用面相筆來逐步進行作業。

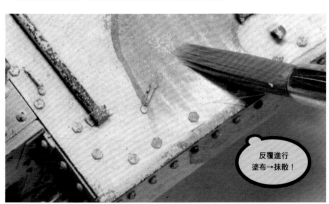

反覆進行塗布→抹散！

不要讓稜邊沾附到塵埃！

5 由於塵埃容易累積在角落裡，因此要以各細部結構的角落和溝槽等處為中心施加舊化。

6 抹散時用如同描繪縱向線條的方式讓塗料能殘留下來，這樣即可表現出受到重力影響而往下垂流的塵埃類汙漬。將位於凸起部位之類部位上的塗料用棉花棒擦拭掉後，即可讓舊化效果顯得更具立體感。

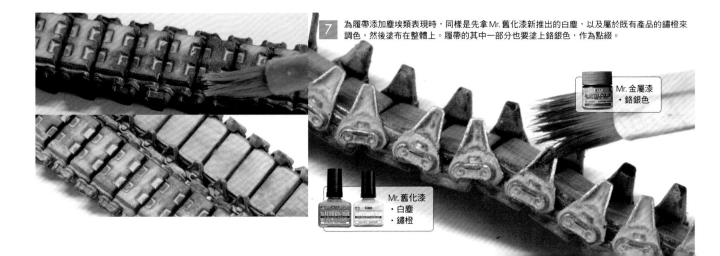

7 為履帶添加塵埃類表現時，同樣是先拿 Mr. 舊化漆新推出的白塵，以及屬於既有產品的鏽橙來調色，然後塗布在整體上。履帶的其中一部分也要塗上鉻銀色，作為點綴。

Mr. 金屬漆
・鉻銀色

Mr. 舊化漆
・白塵
・鏽橙

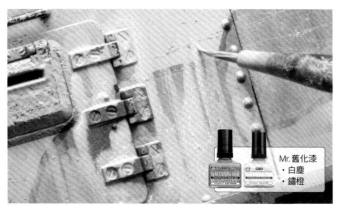

Mr. 舊化漆
・白塵
・鏽橙

8 接下來要表現垂直面處裝甲板所蒙上的塵埃。先用面相筆以如同描繪縱向線條的方式塗布舊化漆，再靜置數分鐘左右等候乾燥。此時如果能將縱向線條描繪得較細，而且在分布上也顯得不規則，看起來也會更寫實。若是想表現得更為細膩，那麼推薦選用較細的漆筆來處理。

9 等舊化漆乾到某種程度後，用沾取溶劑到稍微有點溼潤的漆筆擦拭掉多餘塗料，同時也將其他塗料給抹散開來。此時只要不是想做出特別的表現，那麼一律要往重力作用的方向運筆。這樣即可順利地表現出塵埃被捲起而沾附在車輛上後，又受到重力影響而往下垂流的模樣。

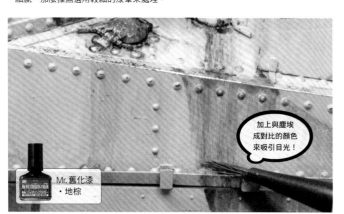

加上與塵埃成對比的顏色來吸引目光！

Mr. 舊化漆
・地棕

10 用面相筆沾取舊化漆的地棕色，描繪出從油口垂流下來的油漬。對於無論如何都是以施加淺色舊化居多的沙漠車輛來說，顏色暗沉的油漬會是絕佳點綴。即使塗得有點誇張，但只要看起來有發揮效果就好。

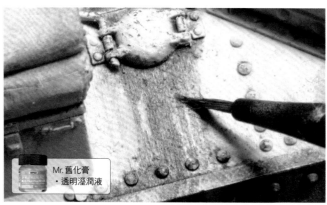

Mr. 舊化膏
・透明溼潤液

11 將經由塗布地棕所呈現的油漬靜置數天等候乾燥後，再為其表面塗布少許經過稀釋的 Mr. 舊化膏透明溼潤液，使該處能帶有光澤。此時要注意別讓整體呈現均勻的光澤。視所在部位而定，讓光澤呈現有著強弱之別的不規則感，這樣看起來會更寫實。

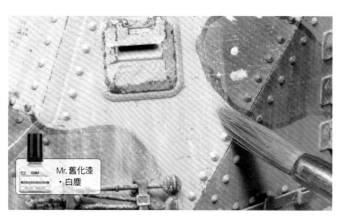

Mr. 舊化漆
・白塵

12 純粹用經過調色的塵埃色來施加舊化，看起來會顯得單調了點，因此進一步用舊化漆的白塵進行點狀塗布，以便增加舊化的視覺資訊量。不過為了避免誤把之前的濾化和舊化效果給抵銷掉，這道工程只要少量塗布，適可而止就好。

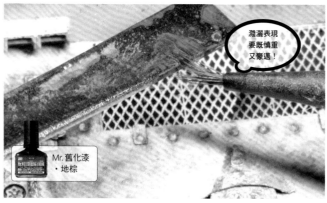

濺灑表現要既慎重又豪邁！

Mr. 舊化漆
・地棕

13 在此要用地棕色來表現在整備過程中濺灑出來的油漬。先用漆筆沾取塗料，再用調色棒輕輕地撥彈筆毛，使塗料能濺灑到表面上。塗料的濃度一開始要調得較稀，接下來再陸續調濃，這樣即可為油漬營造出深度。進一步在濺灑痕跡上塗布塗料，表現出油漬擴散開來的模樣也很有意思喔。

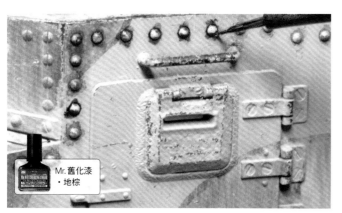

Mr. 舊化漆
・地棕

14 由於作品整體的氣氛顯得有點模糊不清，因此用地棕色針對陰影部位施加定點水洗。這種表現手法其實是著重於模型所需的視覺效果，要是做過頭了反而會損及寫實感。究竟該為哪個部位施加才能發揮適當效果，這點一定要在拿捏好整體的均衡性之餘，謹慎地進行作業才行。

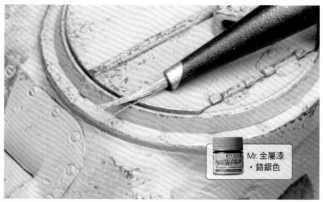

Mr. 金屬漆
・鉻銀色

15 作為完工修飾，接著是用 Mr. 金屬漆的鉻銀色施加乾刷，做出金屬的磨損表現。能重現雜亂反射光澤的金屬質感會極具視覺效果，塗布的過程也十分有意思。但要是塗過頭的話，反而會一舉損及寫實感，因此只要控制在隱約可見的範圍內就好。

泥表現Tips 03
DAMP SOIL SPOT

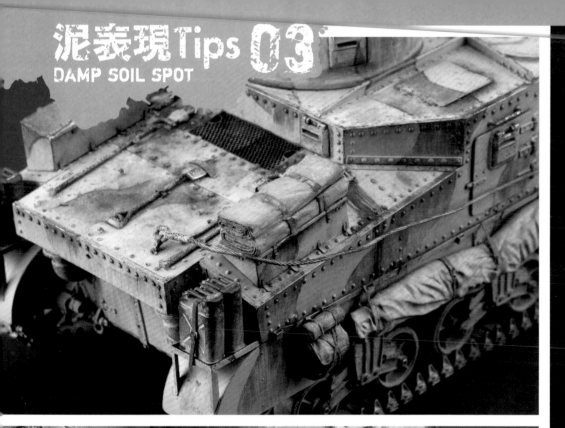

非洲沙色乍看之下會覺得與 AFV 模型不太契合,屬於淺橙色和粉紅系的顏色。就算不直接使用 Mr. 舊化漆,其實也只要用較淺的塵埃系顏色,加上少量鏽用舊化塗料即可重現。

在做沙漠車輛類作品時,最為困難之處,就屬該如何為塗裝和舊化做出區別了。為了融入獨特的環境,這類車輛在塗裝方面都是以黃色系為中心,導致沙類舊化會顯得很不起眼。因此這件作品除了施加沙塵類舊化之外,亦添加各式各樣的要素,力求做到就算沒蒙上多少塵埃,看起來也十分具有視覺效果的程度。雖然舊化總是令模型玩家們苦惱不已,不過只要能試著從許多不同觀點來思考,再靈活地嘗試各種表現手法,那麼肯定能從中獲得成長。

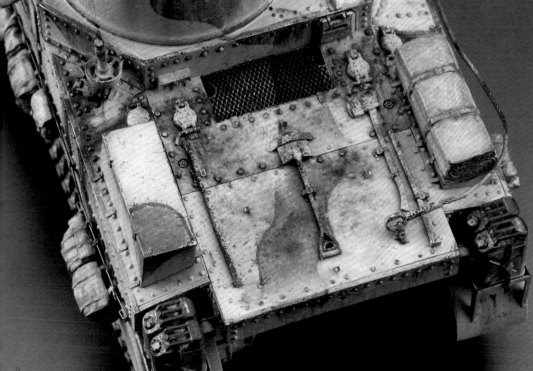

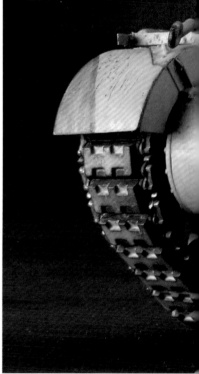

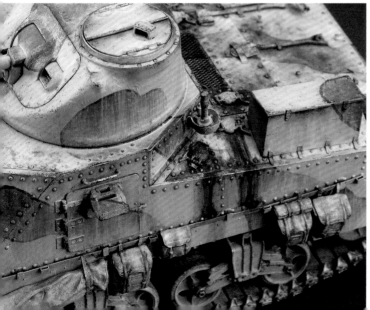

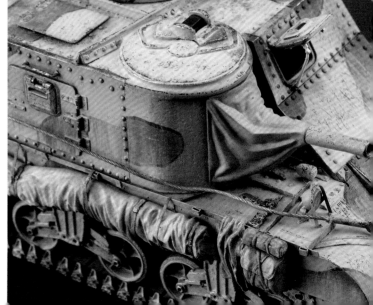

British M3 Lee
North Africa 1942

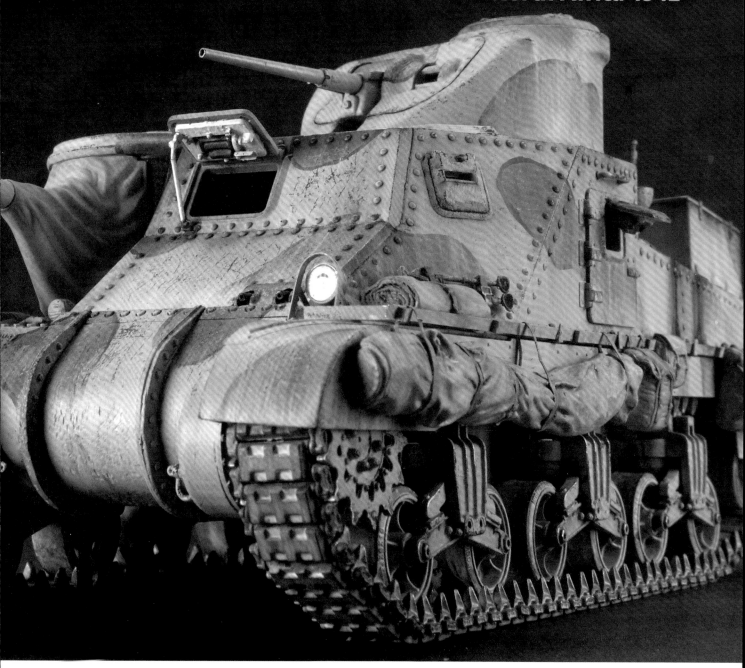

土的小專欄 ❸

植物與土

by 藤井一至

即使在會對土壤造成影響的氣候、時間、地質、地形、生物這幾個條件中，植被和土壤也與氣候有著連動性的變化關係。過去認為氣候狀況決定植被的分布，亦據此決定了土壤的樣貌。最為簡潔明瞭的關係就是寒帶－凍原－永久凍土、冷溫帶－針葉樹林－灰化土、暖溫帶－落葉闊葉樹－灰褐土（褐色森林土）、草原氣候－草原－黑鈣土、熱帶莽原氣候－黏土積層土壤、沙漠氣候－沙漠、熱帶雨林氣候－氧化土與強風化紅黃色土，這些反映了氣候帶的分布狀況，就稱為土壤成帶性（**圖6**）。不過現今則認為氣候、時間、地質、地形、生物這五大因素之間有著複雜的關連性，土壤分布正是在這層關係下造就的結果。舉例來說，相當於冷溫帶－針葉樹林－灰化土的北海道多半並非灰化土，而是屬於火山灰土壤（黑色疏鬆土）（**圖7**）。即使如此，氣候與植被和土壤之間也仍有著密切的關係，該知識對於推論出與現地相近的景觀來說，依然是一項強大武器才是。

在北歐的灰化土上，廣布著北方針葉樹林，以歐洲赤松和歐洲雲杉這類針葉樹為主體。北美分布的針葉林為黑雲杉，更乾燥的西伯利亞永久凍土地帶則是以落葉性日本落葉松為主體。林床並非僅有落葉（針葉），苔蘚植物和地衣類也相當茂盛，地衣類更是馴鹿的食物。從芬蘭和俄羅斯國界附近的衛星照片來看，國界很明顯地區分為芬蘭這邊是綠色，俄羅斯這邊則是白色的。受到馴鹿會吃地衣類植物的影響，芬蘭這端的苔蘚植物顯得相當茂盛且呈現綠色，俄羅斯這端則是因為狩獵馴鹿的關係，所以地衣類的白色較為明顯。附帶一提，兩地的主要產業為林業。

沙漠氣候有著零星分布刺灌木（仙人掌）和耐鹽性植物的沙漠、凍原地帶分布著永久凍土，這些會出現在冰河時期並未被冰河覆蓋的大陸性氣候地區，也就是西伯利亞、阿拉斯加一帶。被冰河覆蓋而凍結住，日後隨著溶解而使得當地較溼潤的北歐、北美東海岸，就並未分布永久凍土。在草原氣候下，草原的根會成為腐植質的供給源，培育出黑鈣土。此外，溫帶歐洲有著山毛櫸或櫟屬的落葉闊葉樹林，無論是黏土質或腐植質都很豐富，能培育出灰褐土（褐色森林土）。

非洲、南美的熱帶雨林有著諸多相思樹、合歡樹等豆科植物，但這些樹都並不高，落葉層較稀疏，白茅之類的禾本科植物等下層植被倒是很茂盛，亦混雜著咖啡、可可樹、香蕉等人類可利用的植物。在稍微乾燥的熱帶莽原氣候下，則是屬於零星生長猢猻木屬等灌木的草原地帶，這裡主要分布著黏土積層土壤，刀耕火種地則盛行栽培木薯和玉米。

東南亞的熱帶雨林包含龍腦香科喬木和榴槤等高大樹木，高度甚至可達60公尺。視樹冠而定，陽光可能很難照射地面，導致東南亞熱帶雨林的下層植被很少，地面僅被稀疏的落葉層覆蓋。即使如此，在陽光幾乎照射不到的樹林內，還是可以看到薑、山藥、芋等下層植被。就開拓熱帶雨林而成的地區來說，有生長白茅的草原地帶，若是採刀耕火種的開拓方式，則會分布著陸稻。在有著明確乾季的熱帶季節林，泰國、緬甸、寮國、越南的土較為偏紅；較涼爽的山岳地帶，其植被則是有與日本溫暖帶林相似的山毛櫸科日本石柯、茶樹、山茶花植物。受到樹冠遮蔽陽光的影響，下層植被較為貧乏普遍為其特徵。

就像日本、紐西蘭、印尼爪哇島、菲律賓這類火山地帶有著較多的火山灰土壤（黑色疏鬆土），印度和衣索比亞的玄武岩地帶有較多的龜裂性黏土質土壤，溼地帶則有較多泥炭土一樣，亦有許多氣候以外的因素醞釀出的土壤。以泥炭土為例，如果是在寒冷地帶，植被多為泥炭蘚屬，溫帶溼地林會是日本榿木較多，至於熱帶溼地林則是龍腦香科居多。

掌控殖民地的目的之一，正在於確保熱帶植物的取得，因此透過植物園引進世界各地的植物，導致外來種愈來愈多。在此影響下，植物的分布區域也變得曖昧許多，這點當然也和土壤的差異有關。　　　　　　　■

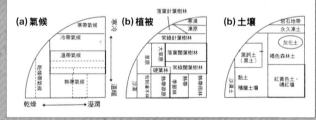

圖6 氣候與植被和土讓的對應關係。

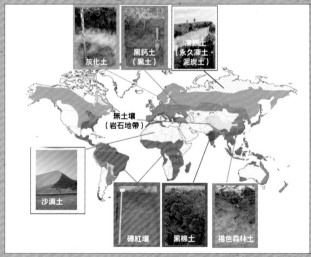

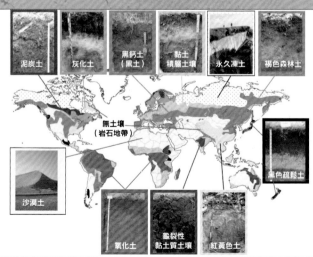

圖7 （左）出自早期的日本高中地理教科書　（右）出自藤井改定版

THEME.04
亞洲&太平洋
Asia Pacific

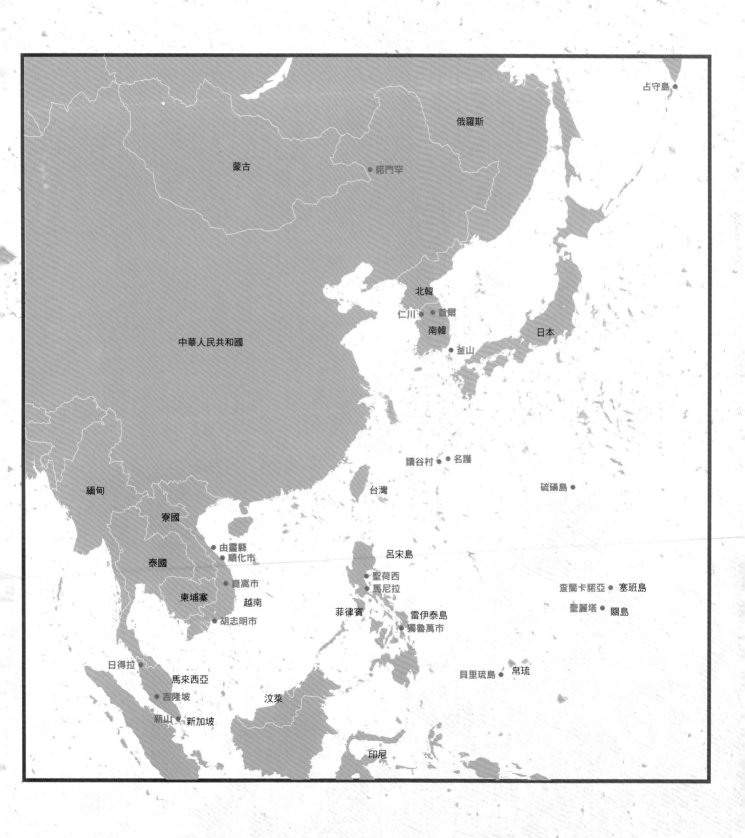

占守島 ●

俄羅斯

蒙古

諾門罕 ●

北韓

仁川 ● 首爾
南韓
釜山 ●

日本

中華人民共和國

讀谷村 ● 名護

硫磺島 ●

緬甸

台灣

寮國

由靈縣 ●
順化市 ●

呂宋島

泰國

崑嵩市 ●

聖荷西 ●
馬尼拉 ●

查蘭卡諾亞 ● 塞班島

柬埔寨
越南

菲律賓

雷伊泰島 ●
獨魯萬市 ●

聖麗塔 ● 關島

胡志明市 ●

日得拉 ●

馬來西亞

貝里琉島 ● 帛琉

吉隆坡 ●

汶萊

新山 ● 新加坡 ●

印尼

Asia Pacific
亞洲&太平洋

這裡原本就是難以一言蔽之的區域，自然也最容易營造出各具特性的土地。能夠掌控亞洲的玩家，必然能充分掌握模型的表現。

只要了解舊日本軍行經的戰場就曉得，哪怕說除了沙漠以外全都走過也毫不誇張——這就是亞洲。不過就像多元的文明文化與複雜的國界，每塊土地也都有著鮮明的個性，基本上如此理解就沒錯。

照片中的海軍陸戰隊員正在執行採沙任務，他挑選當年美軍在硫磺島的登陸地點作業，這裡在1945年時爆發長達1個月的激烈戰鬥。在右方可以看到當年以豎立起星條旗一照而聞名的摺缽山
Photo by Lance Cpl. Jordan Talley

硫磺島

●硫磺島當地至今仍和70多年前成為戰場時的模樣沒差多少。因此在網路上能夠搜尋到豐富的硫磺島現今風景，以及腳下土壤的感覺，這些都能直接運用在模型上呢。不過這裡幾乎沒有天然的蓄水處，該如何擷取出這是一塊乾旱到極限的嚴苛土地，進而充分地表現出那種氣氛才好，可說是極為考驗模型玩家本事的戰場呢。

硫磺島 1
Iwo Jima 1

硫磺島是舊日本軍和美軍在二戰末期爆發激戰的舞台。就算是乾燥的土壤，看起來也是偏黑的灰色，這方面可以用 WC 的泥白加入泥棕來調色，並且進一步加入透明溼潤液來表現較溼潤的土壤。

迷你壓克力水性漆／琺瑯漆
XF-52 消光土色＋
XF-2 消光白
●TAMIYA

自然特效漆／清洗液
淺塵＋黑色清洗液
●AMMO by Mig Jimenez

Mr. 舊化漆
灰棕＋多功能黑
●GSI Creos

重度泥效果塗料
淺色乾燥土
●AMMO by Mig Jimenez

Mr. 舊化膏
泥白＋泥棕
●GSI Creos

壓克力泥塗料
乾燥土
●AMMO by Mig Jimenez

vallejo質感粉末
自然土紅＋炭黑
●vallejo

質感粉末
冬季土
●AMMO by Mig Jimenez

硫磺島 2
Iwo Jima 2

雖然硫磺島這裡給人偏黑的印象，不過在山間部位和內陸還是能看到這類相當偏黃的土色。選用 WC 的黃土色和 WP 來調色，或是用 vallejo 的淺黃土和淺赭來調色會比較簡單。

迷你壓克力水性漆／琺瑯漆
XF-78 木甲板色
●TAMIYA

自然特效漆
北非塵
●AMMO by Mig Jimenez

Mr. 舊化漆
黃土色＋多功能白
●GSI Creos

飛濺效果塗料
乾草原
●AMMO by Mig Jimenez

Mr. 舊化膏
泥白＋泥黃
●GSI Creos

壓克力泥塗料
乾燥地帶的地面
●AMMO by Mig Jimenez

vallejo質感粉末
淺黃土＋淺赭
●vallejo

質感粉末
北非塵＋內蓋夫沙
●AMMO by Mig Jimenez

諾門罕戰役

●諾門罕戰役是日本與蘇聯在蒙古草原地帶爆發的戰鬥，此戰役是以廣大的草原為舞台。這片草原的土壤被稱為栗色土，是一種帶黃色調的灰色土。由於這裡屬於乾燥地帶，因此塵埃也很多。以 AMMO 製質感粉末來說，建議選用跑道塵為佳。

諾門罕
Nomonhan

舊日本帝國軍的九五式輕戰車「ハ號」在諾門罕戰役中有著出色表現。此地位於蒙古高原的東北方，屬於相當內陸的位置。黃色調灰色土可以運用 AMMO 製質感粉末的跑道塵、土塵來呈現。

迷你壓克力水性漆／琺瑯漆
XF-57 皮革色
●TAMIYA

自然特效漆
淺塵
●AMMO by Mig Jimenez

Mr. 舊化漆
沙漬＋多功能灰
●CSI Creos

重度泥效果塗料
淺色乾燥土
●AMMO by Mig Jimenez

Mr. 舊化膏
泥白
●GSI Creos

壓克力泥塗料
乾燥土
●AMMO by Mig Jimenez

vallejo質感粉末
淺赭＋鈦白
●vallejo

質感粉末
跑道塵
●AMMO by Mig Jimenez

若是拿構成東亞、東南亞土壤的地質材料與非洲等處相較，就會發現前者的特徵在於年代較新。由於印度次大陸與歐亞大陸相衝撞，形成喜馬拉雅山脈和青藏高原，源自喜馬拉雅山的水源和土沙對於培育土壤促成莫大的影響。尤其是東南亞以大河川帶來的沖積物（第三紀沉積岩）作為基岩，在冰河時期海水面比現今低了數百公尺的遠古年代，馬來半島與印尼島嶼其實是連為一體的大陸，這正是東南亞土壤具有相似性的首要因素。

從千島群島到日本列島、濟州島（韓國）、菲律賓、蘇門答臘島、爪哇島（印尼）、新幾內亞島，都位在環太平洋的造山帶上，因此也是著名的火山帶。火山噴出物質包含熔岩與火山碎屑物，火山碎屑物內含白色的浮石、顏色暗沉的火山渣（玄武岩質）、火山灰等成分。視岩漿組成和與噴火口之間的距離而定，粒子的尺寸和顏色也會有所變化。火山灰在風化後會形成介於黃色到紅色之間的黏土，該顏色受到黏土內含的鐵鏽（氧化物）所左右，溼潤地區的鐵鏽會較為偏黃，較乾燥的熱帶土壤則會顯得偏紅。源自火山灰的黏土很容易吸附腐植質，在菲律賓的呂宋島和雷伊泰島、爪哇島（印尼）這類高海拔地區，草原底下的黑土（黑色疏鬆土）可說是格外發達；由於是腐植質較多的土，因此觸摸起來相當光滑柔軟。小笠原諸島和硫磺島受到含鐵量較多的海底火山熔岩影響，土壤屬於暗紅色土。雖然關島、塞班島也同屬火山島，但該處的標高較低，導致黏土風化，形成強風化紅黃色土、灰褐土之類的土壤；海岸一帶則是和貝里琉島、沖繩的海岸一樣，分布著源自珊瑚石灰岩的白沙（未成熟土的一種）。另外，沖繩當地的沉積岩帶分布著紅色的國頭紅土，石灰岩帶分布著褐色的島尻紅土，泥岩地帶則分布著灰色的灰土。

從中國大陸東北部到蒙古草原一帶，由於從戈壁沙漠吹來黃沙並堆積於此，使得當地和烏克蘭一樣有著發達的黑鈣土（黑土）。乾燥幅度也嚴重的蒙古則是因為腐植質蓄積量較少，所以會轉變成栗色土（黑鈣土的一種），這點和北美的大草原相同。

■藤井一至

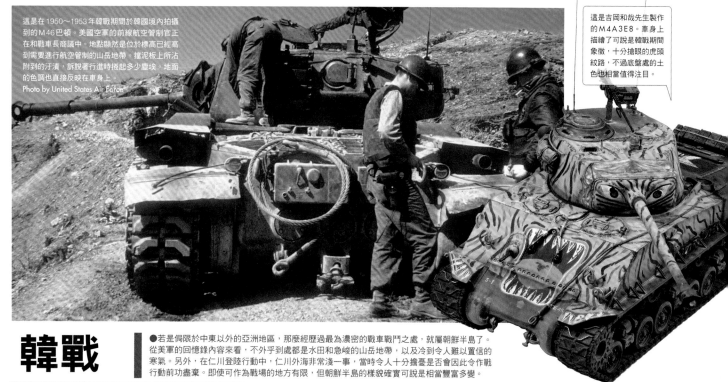

這是在1950～1953年韓戰期間於韓國境內拍攝到的M46巴頓。美國空軍的前線航空管制官正在和戰車長商議中。地點顯然是位於標高已經高到需要進行航空管制的山岳地帶。擋泥板上所沾附到的汙漬，訴說著行進時捲起多少塵埃。地面的色調也直接反映在車身上。
Photo by United States Air Force

這是吉岡和哉先生製作的M4A3E8。車身上描繪了可說是韓戰期間象徵，十分搶眼的虎頭紋路，不過底盤處的土色也相當值得注目。

韓戰

●若是侷限於中東以外的亞洲地區，那麼經歷過最為濃密的戰車戰鬥之處，就屬朝鮮半島了。從美軍的回憶錄內容來看，不外乎到處都是水田和急峻的山岳地帶，以及冷到令人難以置信的寒氣。另外，在仁川登陸行動中，仁川外海非常淺一事，當時令人十分擔憂是否會因此令作戰行動前功盡棄。即使可作為戰場的地方有限，但朝鮮半島的樣貌確實可說是相當豐富多變。

仁川
Incheon

盟軍在韓戰中展開登陸行動處，就在於仁川的西北部（紅色海灘）。這種顏色相當偏紅的土，可以用TAMIYA壓克力水性漆的消光膚色、WP和AMMO的琺瑯漆來調色重現。

迷你壓克力水性漆／琺瑯漆
XF-15 消光膚色
●TAMIYA

自然特效漆／清洗液
北非塵＋淺鏽
●AMMO by Mig Jimenez

Mr. 舊化漆
白塵＋鏽橙
●GSI Creos

飛濺效果塗料／清洗液
乾草原＋淺鏽
●AMMO by Mig Jimenez

Mr. 舊化膏
泥白＋泥紅
●GSI Creos

壓克力泥塗料
乾燥土＋越南地面
●AMMO by Mig Jimenez

vallejo質感粉末
新鏽
●vallejo

質感粉末
磚塊塵
●AMMO by Mig Jimenez

釜山
Busan

在半島另一側爆發的釜山攻防戰中，亦留下許多美軍車輛大顯身手的記錄。土色與仁川不同，屬於黃色調較多的顏色。WC的黃土色、AMMO的北非塵在顏色上都比較相近。

迷你壓克力水性漆
XF-88 暗黃色2＋
XF-2 消光白
●TAMIYA

自然特效漆
北非塵
●AMMO by Mig Jimenez

Mr. 舊化漆
黃土色＋多功能白
●GSI Creos

飛濺效果塗料
乾草原
●AMMO by Mig Jimenez

Mr. 舊化膏
泥白＋泥黃
●GSI Creos

壓克力泥塗料
乾燥地帶的地面
●AMMO by Mig Jimenez

vallejo質感粉末
淺黃土＋淺赭
●vallejo

質感粉末
北非塵＋內蓋夫沙
●AMMO by Mig Jimenez

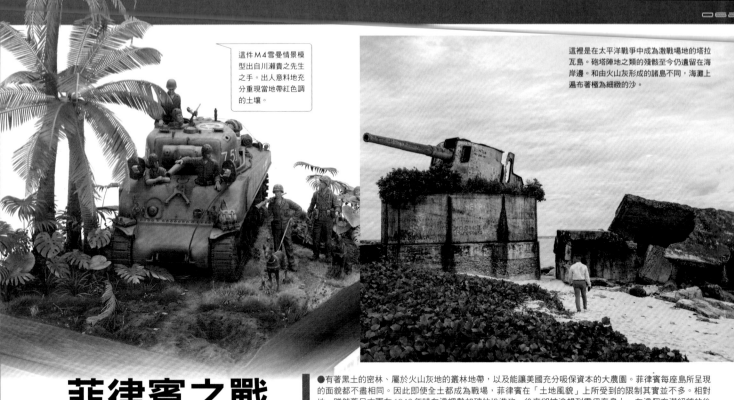

這件 M4 雪曼情景模型出自川瀨貴之先生之手。出人意料地充分重現當地帶紅色調的土壤。

這裡是在太平洋戰爭中成為激戰場地的塔拉瓦島。砲塔陣地之類的殘骸至今仍遺留在海岸邊。和火山灰形成的諸島不同，海灘上遍布著極為細緻的沙。

菲律賓之戰

●有著黑土的密林、屬於火山灰地的叢林地帶，以及能讓美國充分吸取資本的大農園。菲律賓每座島所呈現的面貌都不盡相同。因此即使全土都成為戰場，菲律賓在「土地風貌」上所受到的限制其實並不多。相對地，雖然舊日本軍在 1942 年時在這裡勢如破竹地進攻，後來卻被追趕到雷伊泰島上，在這個充滿絕望的後期戰場上，究竟該呈現何種風貌呢。

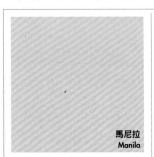

馬尼拉 Manila

在舊日本軍與盟軍爆發的馬尼拉戰役中，展開太平洋戰爭中規模最大的城鎮戰。想要重現帶黃色調的灰色土壤時，選擇為 WC 的白塵加入極少量鏽棕來調色，或是選用 AMMO 的北非塵等都會比較合適。

迷你壓克力水性漆
XF-78 木甲板色＋
XF-2 消光白
●TAMIYA

自然特效漆
北非塵
●AMMO by Mig Jimenez

Mr. 舊化漆
白塵＋鏽棕
●GSI Creos

壓克力泥塗料
連作障礙土
●AMMO by Mig Jimenez

Mr. 舊化膏
泥白＋泥黃
●GSI Creos

壓克力泥塗料
乾燥地帶的地面
●AMMO by Mig Jimenez

vallejo 質感粉末
沙漠塵
●vallejo

質感粉末
沙
●AMMO by Mig Jimenez

聖荷西 San Jose

聖荷西位於比馬尼拉更為南方的班乃島上。和馬尼拉給人的印象不同，這裡呈現紅色調較重的土色。這方面推薦為 WC 的白塵加入少量釉紅來調色，或是用 vallejo 的歐洲土來呈現。

迷你壓克力水性漆／琺瑯漆
XF-9 艦底色＋
XF-2 消光白
●TAMIYA

自然特效漆／清洗液
淺塵＋履帶洗色液
●AMMO by Mig Jimenez

Mr. 舊化漆
白塵＋釉紅
●GSI Creos

壓克力泥塗料
溼潤土
●AMMO by Mig Jimenez

Mr. 舊化膏
泥白＋泥紅
●GSI Creos

壓克力泥塗料
暗泥色的地面
●AMMO by Mig Jimenez

vallejo 質感粉末
歐洲土
●vallejo

質感粉末
跑道塵＋白色
●AMMO by Mig Jimenez

獨魯萬 Tacloban

獨魯萬是位於雷伊泰島東北部的港口都市，有許多美軍都是從這裡登陸的。想要重現這裡多黃色調較重的土色時，可以選用 TAMIYA 壓克力水性漆的木甲板色，或是 AMMO 的連作障礙土之類素材。

迷你壓克力水性漆／琺瑯漆
XF-78 木甲板色
●TAMIYA

自然特效漆
北非塵
●AMMO by Mig Jimenez

Mr. 舊化漆
黃土色＋多功能白
●GSI Creos

壓克力泥塗料
連作障礙土
●AMMO by Mig Jimenez

Mr. 舊化膏
泥白＋泥黃
●GSI Creos

壓克力泥塗料
乾燥地帶的地面
●AMMO by Mig Jimenez

vallejo 質感粉末
淺黃土＋淺赭
●vallejo

質感粉末
北非塵＋內蓋夫沙
●AMMO by Mig Jimenez

貝里琉島

●貝里琉島位於帛琉環礁的南端，這裡的海拔較低，森林的土壤為黃褐色和褐色。不過既然是低地，也就和關島、塞班、沖繩一樣有著分布珊瑚的白沙。若是要用質感粉末來表現的話，那就選用 AMMO MIG 的淺塵吧。假如要用 Mr. 舊化膏來呈現，選用泥白會很合適。不過只用這兩者都較為單調，容易顯得欠缺變化，因此最好是進一步營造出深淺差異。

貝里琉島
Peleliu

這是在太平洋戰爭中爆發貝里琉戰役的島嶼，至今也仍有殘骸遺留在島上。由於僅有些許帶黃色調的灰色土，因此最好選用 AMMO 的淺塵、WP 的泥白之類來呈現，亦即彩度並不怎麼高的塗料。

迷你壓克力水性漆／琺瑯漆
XF-52 消光土色＋
XF-2 消光白
●TAMIYA

Mr. 舊化漆
白塵＋多功能灰
●GSI Creos

Mr. 舊化膏
泥白
●GSI Creos

vallejo質感粉末
淺赭＋鈦白
●vallejo

自然特效漆
淺塵
●AMMO by Mig Jimenez

重度泥效果塗料
淺色乾燥土
●AMMO by Mig Jimenez

壓克力泥塗料
乾燥土
●AMMO by Mig Jimenez

質感粉末
淺塵
●AMMO by Mig Jimenez

關島／塞班島

●要重現關島、塞班的土時，選用 AMMO 的越南土最為合適。由於東南亞的熱帶土壤腐植質較少，因此顏色會屬於較鮮明的黃色，鐵也比非洲和南美還少，而且排水性較差，有著黏土質土壤較多的傾向。

關島、塞班島 1
Guam Saipan 1

雖然現今以觀光聞名，但這些島嶼在太平洋戰爭中可是上演激戰的舞台。關島整個外露黏土質紅土，那麼用 TAMIYA 壓克力水性漆，或是拿 AMMO 的琺瑯漆和鏽色用塗料來調色即可。

迷你壓克力水性漆
XF-79 消光棕木甲板色＋
XF-2 消光白
●TAMIYA

Mr. 舊化漆
灰棕＋鏽橙
●GSI Creos

Mr. 舊化膏
泥紅
●GSI Creos

vallejo質感粉末
老鏽
●vallejo

自然特效漆／清洗液
北非塵＋淺鏽
●AMMO by Mig Jimenez

重度泥效果塗料／清洗液
溼潤土＋淺鏽
●AMMO by Mig Jimenez

壓克力泥塗料
越南土
●AMMO by Mig Jimenez

質感粉末
越南土
●AMMO by Mig Jimenez

關島、塞班島 2
Guam Saipan 2

真要說到塞班的話，還是以這種色調的土最為常見。就算是在關島，城鎮和沿岸地帶也是以這種土居多。採取為 TAMIYA 壓克力水性漆的皮革色加入少量消光白來調色會比較易於重現。

迷你壓克力水性漆／琺瑯漆
XF-57 皮革色＋XF-2 消光白
●TAMIYA

Mr. 舊化漆
沙漬＋多功能灰
●GSI Creos

Mr. 舊化膏
泥白
●GSI Creos

vallejo質感粉末
淺赭＋鈦白
●vallejo

自然特效漆
淺塵
●AMMO by Mig Jimenez

重度泥效果塗料
淺色乾燥土
●AMMO by Mig Jimenez

壓克力泥塗料
乾燥土
●AMMO by Mig Jimenez

質感粉末
混凝土
●AMMO by Mig Jimenez

沖繩戰

●沖繩當地土壤遍布著在東南亞可以看到的紅黃色土。要表現這種土的話，只要選用 AMMO 的越南土即可。不過若是屬於海拔較低的地方，那麼會屬於源自珊瑚石灰岩的白沙，因此要視場所而定做出變化才行。

讀谷村
Yomitan
名護
Nago

沖繩是盟軍在大戰末期進行登陸作戰的地方。黏土質土壤有著相當偏紅且鮮明的色調。可以選用 vallejo 的老鏽來呈現，若是想要表現濃稠感的話，那麼拿膏系用品來重現即可。

迷你壓克力水性漆／琺瑯漆
XF-79 消光棕木甲板色＋
XF-2 消光白
●TAMIYA

Mr. 舊化漆
灰棕＋鏽橙
●GSI Creos

Mr. 舊化膏
泥紅
●GSI Creos

vallejo質感粉末
老鏽
●vallejo

自然特效漆／清洗液
北非塵＋清洗液 淺鏽
●AMMO by Mig Jimenez

重度泥效果塗料／清洗液
溼潤土＋淺鏽
●AMMO by Mig Jimenez

壓克力泥塗料
越南土
●AMMO by Mig Jimenez

質感粉末
越南土
●AMMO by Mig Jimenez

這件也有運用在越戰中的M728出自平井真先生之手。累積在底盤和推土鏟的土確實深具越南韻味。

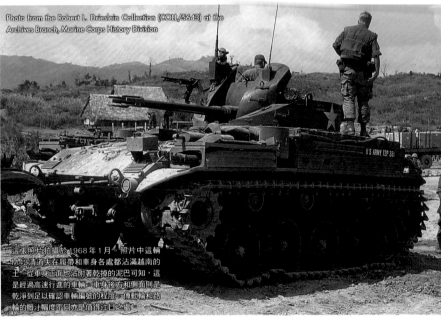

Photo from the Robert L. Drieslein Collection (COLL/5649) at the Archives Branch, Marine Corps History Division

這張照片拍攝於1968年1月。照片中這輛M42清道夫在履帶和車身各處都沾滿越南的土。從車身正面也沾附著乾掉的泥巴可知，這是經過高速行進的車輛。車身後方和側面則是乾淨到足以確認車輛編號的程度。傳動輪和路輪的柵汁幅度不同亦是值得注目之處。

越戰

●無論是充滿《藍波》風格的溼潤叢林、如同《勇士們》裡的乾燥山岳地帶，還是《阿甘正傳》裡出現的田園地帶，這些都是真正存在於越南的景色。決定這個國家呈現何等面貌的，正是對比極為強烈的雨季和乾季變換。該如何掌握住宛如大肆嘲笑美軍高科技兵器般的狂暴氣象條件，這可說是最有意思之處。

胡志明市 1
Saigon 1

越戰的紀錄照片有不少是彩色照片，從中可以看到土的顏色以偏紅居多。想要重現的話，那麼AMMO的越南土無論是壓克力泥塗料或質感粉末都是最佳選擇。

迷你壓克力水性漆
XF-79 消光棕木甲板色＋
XF-2 消光白
●TAMIYA

自然特效漆／漬洗液
北非塵＋淺鏽
●AMMO by Mig Jimenez

Mr. 舊化漆
灰棕＋鏽橙
●GSI Creos

重度泥效果塗料／漬洗液
溼潤土＋淺鏽
●AMMO by Mig Jimenez

Mr. 舊化膏
泥紅
●GSI Creos

壓克力泥塗料
越南土
●AMMO by Mig Jimenez

vallejo質感粉末
老鏽
●vallejo

質感粉末
越南土
●AMMO by Mig Jimenez

胡志明市 2
Saigon 2

在紀錄照片等資料中同樣可以看到較明亮的土色。這個顏色在軍綠色的車身上十分醒目。要重現時，選用TAMIYA壓克力水性漆的消光膚色，或是WC和AMMO的壓克力泥塗料來調色會比較輕鬆。

迷你壓克力水性漆／琺瑯漆
XF-15 消光膚色
●TAMIYA

自然特效漆／漬洗液
北非塵＋漬洗液 淺鏽
●AMMO by Mig Jimenez

Mr. 舊化漆
白塵＋鏽橙
●GSI Creos

飛濺效果塗料／漬洗液
乾草地＋淺鏽
●AMMO by Mig Jimenez

Mr. 舊化膏
泥黃＋泥紅
●GSI Creos

壓克力泥塗料
乾燥地帶的地面／越南土
●AMMO by Mig Jimenez

vallejo質感粉末
新鏽
●vallejo

質感粉末
磚塊塵
●AMMO by Mig Jimenez

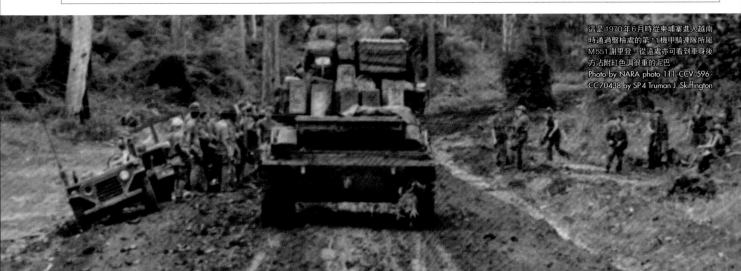

這是1970年6月時從柬埔寨進入越南時通過盤檢處的第11機甲騎連隊所屬M551謝里登。從遠處亦可看到車身後方沾附紅色調很重的泥巴。
Photo by NARA photo 111-CCV-596-CC70438 by SP 4 Truman J. Skiffington

065

由靈縣
Gio Linh
順化市
Hue
崑嵩市
Kon Tum

迷你壓克力水性漆
XF-79 消光棕木甲板色＋
XF-2 消光白
●TAMIYA

Mr. 舊化漆
灰棕＋鏽橙
●GSI Creos

Mr. 舊化膏
泥紅
●GSI Creos

vallejo 質感粉末
老鏽
●vallejo

順化市和胡志明市一樣曾上演激烈戰鬥。
雖然所在位置與胡志明市相差甚遠，土的
顏色卻很相似。雖然使用 AMMO 的越南
土肯定是最佳選擇，不過用 TAMIYA 壓克
力水性漆或 WC 來調色亦可重現。

自然特效漆／清洗液
北非塵＋淺鏽
●AMMO by Mig Jimenez

重度泥效果塗料／清洗液
濕潤土＋淺鏽
●AMMO by Mig Jimenez

壓克力泥塗料
越南土
●AMMO by Mig Jimenez

質感粉末
越南土
●AMMO by Mig Jimenez

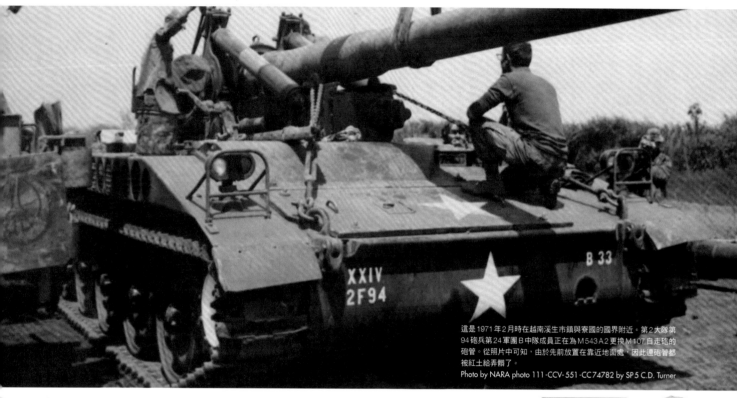

這是 1971 年 2 月時在越南溪生市鎮與寮國的國界附近。第 2 大隊第
94 砲兵第 24 軍團 B 中隊成員正在為 M543A2 更換 M107 自走砲的
砲管。從照片中可知，由於先前放置在靠近地面處，因此連砲管都
被紅土給弄髒了。
Photo by NARA photo 111-CCV-551-CC74782 by SP5 C.D. Turner

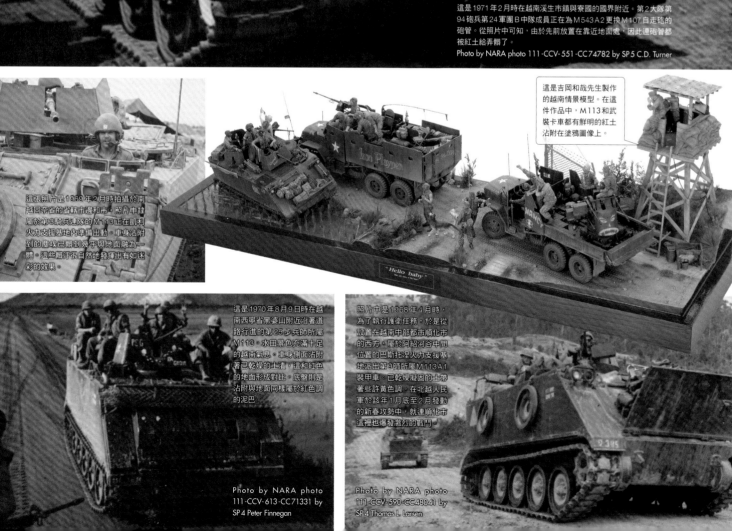

這是吉岡和哉先生製作
的越南情景模型。在這
件作品中，M113 和武
裝卡車都有鮮明的紅土
沾附在塗鴉圖像上。

這張照片是 1969 年 2 月時拍攝於南
越同奈省的省轄市邊和市。照片中棣
屬於第 3 騎兵連隊的 M113 正在凱利
火力支援基地內準備出動。車身沾附
到的塵埃已融到幾乎與地面融為一
體。這些塵汙很自然地發揮出有如迷
彩的效果。

這是 1970 年 8 月 9 日時在越
南西寧省黑婆山附近沿著道
路行進的第 25 步兵師所屬
M113。水田景色充滿十足
的越南氣息。車身側面沾附
著已乾燥的土清，這和紅色
的地形成對比。底盤則是
沾附與地面同樣屬於紅色調
的泥巴。

Photo by NARA photo
111-CCV-613-CC71331 by
SP 4 Peter Finnegan

照片中是 1968 年 4 月時，
為了執行護衛任務，於是從
設置在越南中部都市順化市
的西方、屬於阿紹河谷中間
位置的巴斯托涅火力支援基
地派出第 9 師所屬 M113A1
裝甲車。已乾燥凝固的土帶
著些黃色調。在北越人民
軍於該年 1 月底至 2 月發動
的新春攻勢中，就連順化市
這裡也爆發激烈的戰鬥。

Photo by NARA photo
111-CCV-590-CC48041 by
SP 4 Thomas L. Larsen

泥表現Tips 04
DAMP SOIL SPOT
掌握質感粉末

為了提升泥巴和塵埃的質感，選用和實物同為粉狀的質感粉末來表現，可說是營造出寫實感的捷徑。不過質感粉末的使用法和其他塗料有些不同，在此要針對其使用訣竅進行深入的講解。

M42A1 Duster
1968 Vietnam

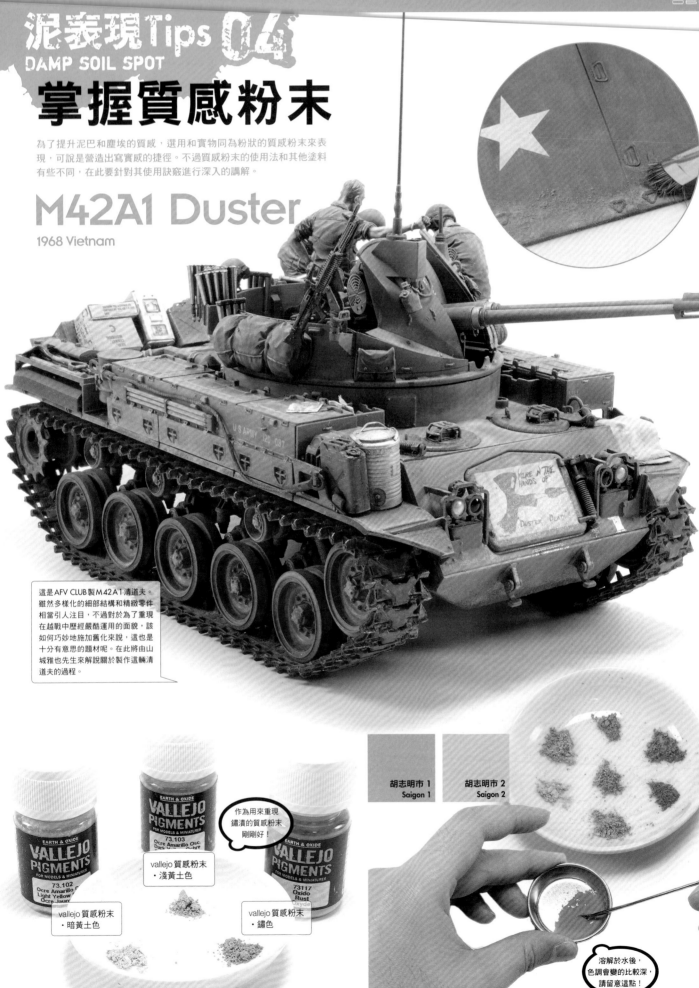

這是 AFV CLUB 製 M42A1 清道夫。雖然多樣化的細部結構和精緻零件相當引人注目，不過對於為了重現在越戰中歷經嚴酷運用的面貌，該如何巧妙地施加舊化來說，這也是十分有意思的題材呢。在此將由山城雅也先生來解說關於製作這輛清道夫的過程。

作為用來重現鏽漬的質感粉末剛剛好！

vallejo 質感粉末
・淺黃土色

vallejo 質感粉末
・暗黃土色

vallejo 質感粉末
・鏽色

胡志明市 1
Saigon 1

胡志明市 2
Saigon 2

溶解於水後，色調會變的比較深，請留意這點！

1 vallejo 製質感粉末的粒子相當細緻，種類也很豐富，可說是相當便於運用的產品。這次準備 3 種質感粉末用於調色。因為這次製作的 M42A1 清道夫部署地點，位在南越中部高原霍洛威營的波來古市，所以必須留意不要讓土的顏色過紅。

2 將顏色相近的質感粉末混合起來調出中間色，接著再進一步適度調整使用。先用水溶解再拿來塗布的話，因為質感粉末不會完全附著於表面上，所以便於調整。用水溶解質感粉末時，只要加入數滴中性洗潔劑，那麼質感粉末水溶液就會更易於附著在會漆膜上，相當推薦比照辦理。

用質感粉末為履帶施加舊化

底盤是最容易附著塵土的地方。履帶細部結構的凹處更是容易堆積土漬,反過來說,凸起部位的土漬則是很快就會被抖落。由於質感粉末就算是附著在表面上後也能擦拭掉,因此可以反覆進行作業,把質感處理到自己滿意為止。

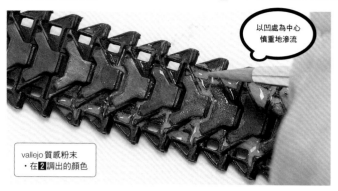

> 以凹處為中心
> 慎重地滲流

vallejo 質感粉末
・在 **2** 調出的顏色

1 仔細地將履帶的橡膠部位和金屬部位分色塗裝完成後,接著是塗布前述的質感粉末水溶液。由於是水溶液,因此易於滲流進角落和履帶的空隙裡。此時不要用平筆整片塗布,而是要用面相筆(便宜的即可)來仔細地塗布。

2 確認水溶液的水分已經乾燥之後,用豬鬃這類筆毛較有韌性的漆筆來輕拍質感粉末,調整質感粉末殘留過量的部分,以及不自然地凝固的部分。由於多餘的粉末很容易在作業時揚起,因此一定要戴上口罩之類的物品,以免吸進身體裡。

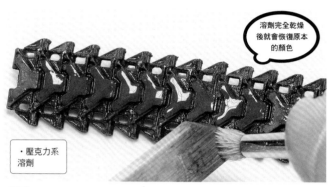

> 溶劑完全乾燥
> 後就會恢復原本
> 的顏色

・壓克力系溶劑

3 調整完成後,塗布壓克力系溶劑加以固定。由於用漆筆塗布會留下筆痕,用滴管來滴溶劑也會導致質感粉末溢流,因此改為用漆筆沾取溶劑,然後按照撥彈潑灑的要領來塗布。這種方法便於均等地塗布溶劑,而且也不會改變經過調整的質感粉末分布狀況。

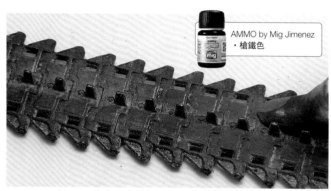

AMMO by Mig Jimenez
・槍鐵色

4 路輪這一側也要添加質感粉末。由於這一側的塵埃汙漬在行進時會被路輪給刮掉,因此同樣要重現這點才行。先用gaianotes製修飾大師沾取AMMO的槍鐵色,再對會與路輪相接觸的地方進行擦拭。其目的在於把多餘的質感粉末給擦拭掉,同時亦為與路輪相接觸的地方營造出金屬感。

藉「打磨」凸顯金屬履帶的特性

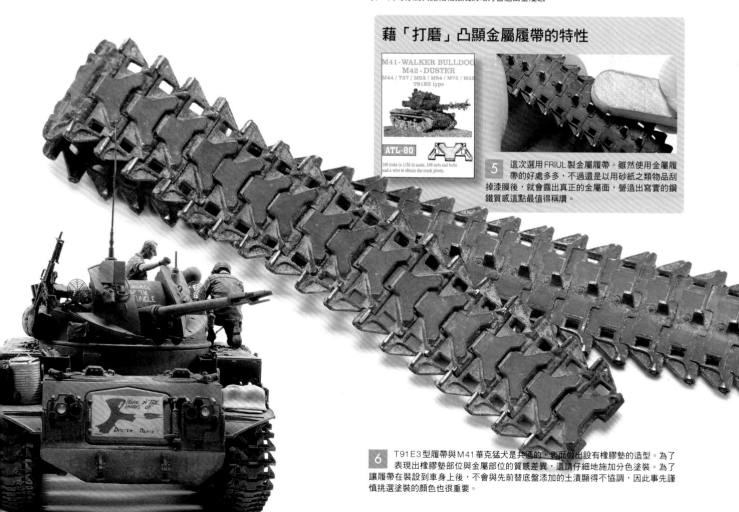

M41-WALKER BULLDOG
M42-DUSTER
M44 / T37 / M53 / M84 / M75 / M52
T91E3 type

ATL-80
160 links in 1/35 scale, 180 nuts and bolts
and a wire to obtain the track pivots.

5 這次選用FRIUL製金屬履帶。雖然使用金屬履帶的好處多多,不過還是以用砂紙之類物品刮掉漆膜後,就會露出真正的金屬面,營造出寫實的鋼鐵質感這點最值得稱讚。

6 T91E3型履帶與M41華克猛犬是共通的,表面做出設有橡膠墊的造型。為了表現出橡膠墊部位與金屬部位的質感差異,還請仔細地施加分色塗裝。為了讓履帶在裝設到車身上後,不會與先前替底盤添加的土漬顯得不協調,因此事先謹慎挑選塗裝的顏色也很重要。

預先設想使用質感粉末後會呈現何種效果的前置作業和固定方法

由於是粉狀用品，因此光是把質感粉末塗布上去並不算是結束。
在此要逐步解說包含前置作業在內、稍微有點獨特的使用方法。
使用兩種不同方式來固定的效果差異也很值得注目喔。

多層次色階變化風格套組
・軍綠色套組

1 塗裝的軍綠色取自Creos製多層次色階變化風格套組。打算添加塵埃處要用刻意殘留深色的方式來塗裝，這樣一來就更能用底色來襯托出質感粉末之類的淺色塵埃了。

Mr.舊化漆
・地棕

要比一般的狀況更濃看起來才會明顯

2 接著用Mr.舊化漆來入墨線。為了避免在後續添加塵埃汙漬的工程中暈開，一定要為角落和細部結構裡塗上滿塗料。為了能明顯地留下顏色，塗料不需要調得太稀。

・噴罐式髮膠

3 在塗裝塵埃的底色之前，要先塗抹髮膠。此時並非均勻地噴塗在整體上，而是要刻意噴塗成顆粒較大的飛沫狀，這是訣竅所在。雖然拿攜帶用的噴罐版似乎小了點，不過在噴塗壓力和操作上其實都很方便喔。

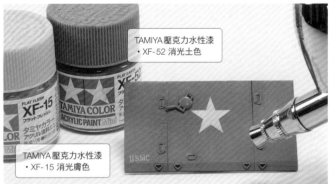

TAMIYA壓克力水性漆
・XF-52 消光土色

TAMIYA壓克力水性漆
・XF-15 消光膚色

4 拿TAMIYA壓克力水性漆的消光膚色和消光土色以3：1調色，然後拿來噴塗。稀釋時要用溶劑搭配水，降低附著力。由於這項只是塵埃汙漬的底色，因此薄薄地噴塗上塗料即可。

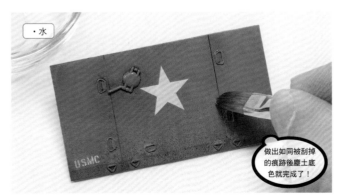

・水

做出如同被刮掉的痕跡後塵土底色就完成了！

5 在用水稀釋塗料和髮膠的效果作用下，漆膜變得很容易剝落。這時只要用柔軟的平筆沾水，然後輕輕地抹過漆膜，塗料就剝落。乾燥後會充分地變成消光質感，這也是TAMIYA壓克力水性漆的優點所在。

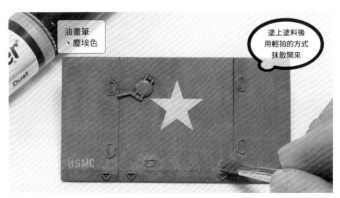

油畫筆
・塵埃色

塗上塗料後用輕拍的方式抹散開來

6 以先前讓TAMIYA壓克力水性漆殘留了漆膜的部位為中心，進一步用油畫筆的塵埃色添加深度。由於底色已經呈現消光質感，因此塗料會很易於融為一體。接下來則是用並未沾取溶劑的乾燥漆筆稍微輕拍，藉此抹散開來。

1 直接塗布經過調色的質感粉末。趁著剛才塗布的油畫筆塗料乾燥前塗抹在表面上，這樣有助於提高質感粉末在漆膜上的咬合力。塗抹過質感粉末後，進一步用筆毛較有韌性的漆筆輕拍，這樣會有助於融為一體。

撥彈溶劑
加以固定住

2 在此也是用壓克力系溶劑加以固定住。為了不讓先前經由輕拍與表面融為一體的質感粉末因被溶解而流動，於是採用撥彈潑灑的方式塗布溶劑。此時一定要謹慎作業，以免溶劑塗布過量。

將乾燥的質感粉末直接塗抹並固定住

首先要介紹質感粉末的基本使用方法。也就是在粉狀的模樣下直接塗布在模型上並固定住。由於質感粉末是在乾燥的狀態下附著於表面上，因此易於調節呈現的顏色，以及直質感粉末的使用量。

3 質感粉末並非只使用一種顏色就好，經由微幅改變比例多調出幾種顏色，這樣才能為塵埃類汙漬營造出些許變化與深度。

經由塗布質感粉末的水溶液來呈現

在此要介紹的另一種使用方式是先將質感粉末用水溶解，經由暫時化為液狀塗料來調整最後打算呈現的效果，然後加以固定住。由於就連細部結構的縫隙也能充分地塗布到質感粉末，而且也易於擦拭，因此可說是唯有質感粉末才做得到的方法。

1 將質感粉末調成水溶液，然後塗布在先前已經塗了塵埃底色的部位上。由於油畫筆的漆膜在乾燥前會與水溶液相斥，因此最好事先加入幾滴中性洗潔劑。塗布水溶劑時，要選用細的漆筆謹慎地進行作業。

刻意殘留某種程度的質感粉末也很重要

2 等水溶液乾燥後，用筆毛韌性較強的漆筆輕拍質感粉末。由於質感粉末幾乎沒有固定在表面上，因此易於調整形狀和分量感。不過調節時也要將角落、細部結構這類容易累積塵埃的地方納入考量才行。

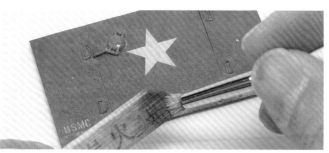

3 最後是用壓克力系溶劑加以固定住。打算添加數種顏色的質感粉末時，等這道作業結束後，即可重新從塗布質感粉末水溶液開始再次進行作業。

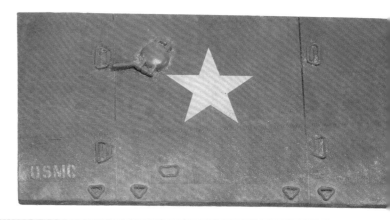

乾燥與溼潤的同台演出！以質感粉末為底色做出具有莫大效果的油漬表現

vallejo 質感粉末
・經過調色的顏色

AMMO by Mig Jimenez
・引擎的汙漬

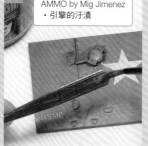

AMMO by Mig Jimenez
・引擎的汙漬

1 針對供油口這類打算添加油漬的部位塗布質感粉末，讓質感粉末的質感產生變化後，可以發揮不錯的點綴效果。

2 選用AMMO的燃料類汙漬色，用該塗料為質感粉末添加被滲染到的油漬痕跡。這部分也能改用琺瑯漆的透明色塗料來處理。

3 進一步疊上一層油漬。為了運用塗布方式賦予變化，因此改用撥彈潑灑的方式來疊上飛沫狀油漬。

泥表現 Tips 04
DAMP SOIL SPOT

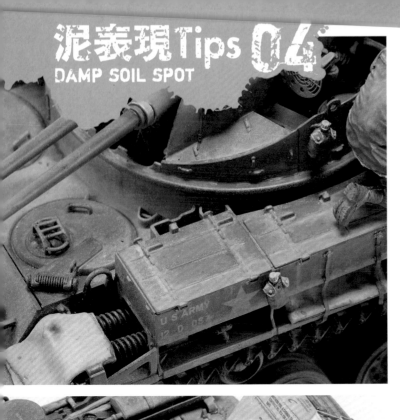

M42A1
Vietnam 1968

就算不是製作情景模型或擷取式場景，能夠訴說曾服役於越南一事，就屬紅土這個要素了。試著更進一步花工夫考證，畢竟在越南還有各式各樣的紅土，據此向自行調色重現挑戰也不錯喔。

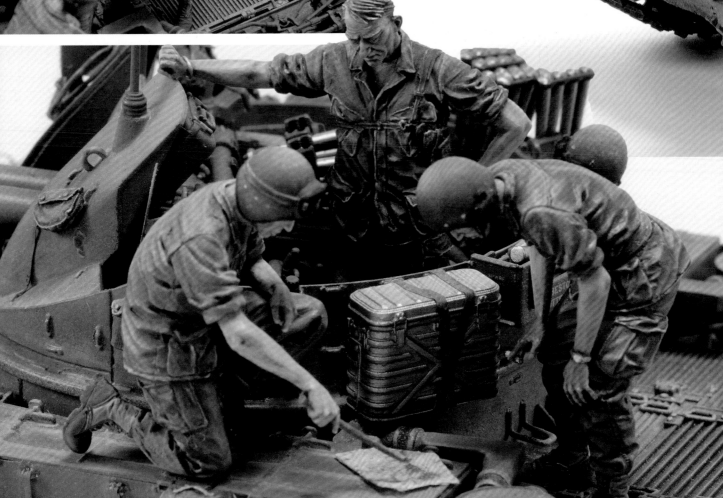

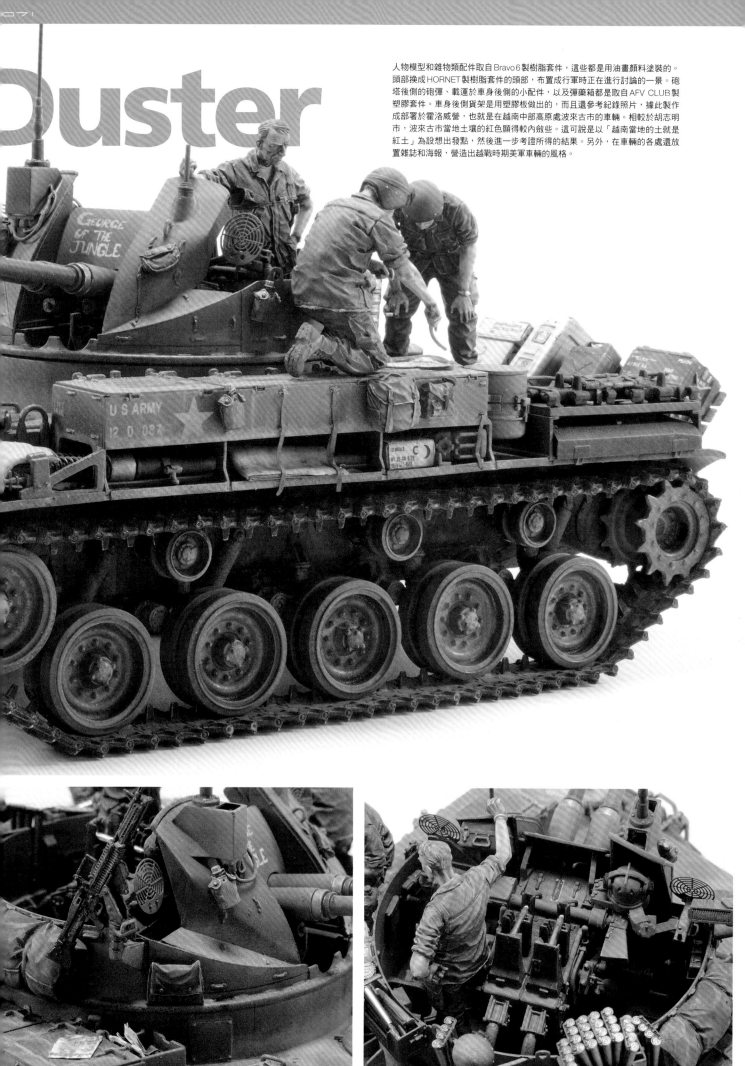

人物模型和雜物類配件取自 Bravo 6 製樹脂套件，這些都是用油畫顏料塗裝的。頭部換成 HORNET 製樹脂套件的頭部，布置成行軍時正在進行討論的一景。砲塔後側的砲彈、載運於車身後側的小配件，以及彈藥箱都是取自 AFV CLUB 製塑膠套件。車身後側貨架是用塑膠板做出的，而且還參考紀錄照片，據此製作成部署於霍洛威營，也就是在越南中部高原處波來古市的車輛。相較於胡志明市，波來古市當地土壤的紅色顯得較內斂些。這可說是以「越南當地的土就是紅土」為設想出發點，然後進一步考證所得的結果。另外，在車輛的各處還放置雜誌和海報，營造出越戰時期美軍車輛的風格。

土的小專欄 ④

土與戰爭

by 藤井一至

在這12種土中，並不存在完全沒經歷過戰爭的土。即便是人口密度很少的永久凍土，也歷過往西伯利亞出兵，以及爭奪阿拉斯加阿留申群島的美日攻防戰。話說回來，亦有曾在歷史上數度登場的肥沃土壤。畢竟一個擁有肥沃土壤的國家，很可能會成為其他土壤貧瘠國家覬覦的目標。

烏克蘭的黑鈣土被德國、俄羅斯盯上，這可不是什麼已成過往之事。肥沃土壤為什麼僅存在於有限的地區？其實這也是有其理由的。北歐原有的肥沃沙土在冰河期被冰川刮走，這些沙土後來經過沉積發育，也就成了東歐的黑鈣土，使得草原得以開發為小麥田，亦進一步發展成被稱為「歐洲麵包籃」的糧倉地帶。中國的黃土高原同樣是在冰河期從沙漠地帶刮運黃沙，然後發展成肥沃的黏土積層土壤（黃土）。中國的東北方也和烏克蘭一樣分布著黑鈣土，因此在第二次世界大戰期間成了日本覬覦的目標。

印度過去曾是英國的殖民地，當地的德干高原為玄武岩台地，分布著肥沃的龜裂性黏土質土壤，而敘利亞和以色列爭奪的戈蘭高地亦是玄武岩台地。黑鈣土、黏土積層土壤、龜裂性黏土質土壤，這三者的共通之處就正在於土壤都很肥沃。它們具有團粒結構，在保水性、通氣性、排水性等方面都相當出色，而且既非酸性也非鹼性，而是中性的土壤，和酸性土壤居多的日本有著顯著差異。現今遍布這三種土壤的陸地面積，僅占全球的11%，卻孕育出全世界8成人口，亦即60億人所需的食糧（圖8）。

另一個令人意外之處，就是沙漠土所在之處經常爆發戰爭這點。美索不達米亞文明和埃及文明都位在沙漠地帶，兩者都是受惠於大河川帶來的水源。託了大河川的福，得以發展灌溉農業。沙漠土本身為中性～鹼性，還有著含鹽分的問題，但只要有了充分的灌溉水，就能把稀釋鹽分。不過一旦氣候變動（乾燥化），就會引發水源缺乏的問題，人們為了爭奪水源和食糧而爆發衝突。中東地區之所以戰爭不斷，問題根源其實在於自然和農業環境。除了水稻以外，大多數作物都是起源於乾燥地帶，也都不適合種植在酸性土壤上。因此為了在乾燥地帶尋求分布有中性土壤的土地，才會爆發衝

突。透過金錢取得肥沃土地（掠奪土地）亦是至今仍在檯面下持續上演的事。

想要讓貧瘠土壤變得肥沃，其實並不是那麼困難，最常見的手段正是化學肥料和堆肥。不過磷資源侷限於摩洛哥，鉀肥料也只限於加拿大，唯有氮肥料的材料可以無限地從大氣中擷取。隨著哈伯法的發明，世界人口也成長3倍。不過為了轉變氮肥，必須消耗許多能源（石油、石炭）才行，因此化學肥料在土壤貧瘠的區域依然不常見，多半是國內生產總額較高的國家才能使用。不過，光靠堆肥並無法讓貧瘠土壤變得十分肥沃。雖然肥料在日本比可口可樂還便宜，但是在非洲，由於對肥料的需求高，但對於在當地被視為奢侈品的可口可樂卻沒什麼需求，結果反而造成需求量高的肥料變得很昂貴，真正需要肥料的地方卻變得難以取得。而這個現象也被稱為「可口可樂悖論」。自己無從選擇生長地的土壤，又沒辦法如願取得肥料，這正是為了尋求肥沃土壤而引發戰爭的根本原因。

話說，蚯蚓和蜈蚣這類土壤動物剛來到陸地上時，因為不耐乾燥，所以才選擇居住在溼潤的土壤裡。土壤裡凹凸不平，腳（以蚯蚓來說是剛毛）的數量越多，顯然越有利於快速移動。3億年前，有6隻腳的昆蟲登場，開始能在較多平坦地的地面上生活，同時代亦有4隻腳的兩棲類來到陸地上（圖9）。這些生物都是基於「3點即可構成平面」這個幾何學原理，得以用最小幅度移動重心的方式移動。雖然我們人類只有2條腿，卻能站成拱形以維持平衡。在原始的戰爭中，人類就是憑藉雙足步行打鬥。中世紀時，騎著馬的騎兵登場，到了近代更是有將農地履帶式搬運車當作戰車運用的例子。以腳的數量來說，就是2條→4條→無數的變化過程。為了在凹凸不平的土地上自由自在地移動，腳的數量也隨之增加了。從這段歷史中或許也可以看出對模型領域的戰車和戰場而言，土究竟有多麼重要。既然無論是模型領域還是現實社會，皆在在與土有著密不可分的關係，那麼肯定該更深入地了解、掌握才對。　　　　　　　　　　　　■

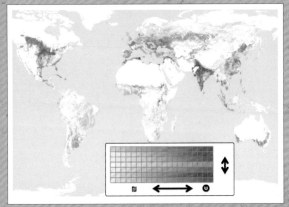

圖8　世界的肥沃田地土壤分布圖。紫色越深的地方，農地就越肥沃。

圖9　土壤動物與昆蟲的進化

THEME.05
中東
Middle East

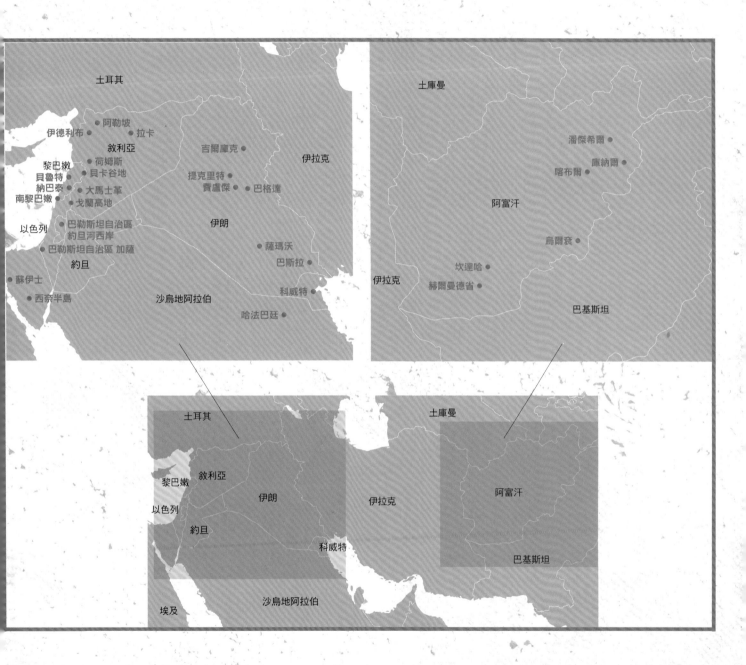

土耳其

伊德利布 ● 阿勒坡
● 拉卡
敘利亞
吉爾庫克 ●
伊拉克
荷姆斯
黎巴嫩 ● 貝卡谷地
貝魯特 提克里特 ●
納巴泰 ● 大馬士革 費盧傑 ● ● 巴格達
南黎巴嫩 ● 戈蘭高地
以色列 巴勒斯坦自治區 伊朗
約旦河西岸
巴勒斯坦自治區 加薩 薩瑪沃 ●
約旦 巴斯拉 ●
● 蘇伊士
● 西奈半島 科威特 ●
沙烏地阿拉伯
哈法巴廷 ●

土庫曼

潘傑希爾 ●
盧納爾 ●
喀布爾 ●
阿富汗
烏爾袞 ●
坎達哈 ●
伊拉克 赫爾曼德省 ●
巴基斯坦

土耳其 土庫曼
黎巴嫩 敘利亞
以色列 伊朗 伊拉克 阿富汗
約旦
科威特 巴基斯坦
沙烏地阿拉伯
埃及

Middle East

中東

中東乃是世界文明的發祥地。
取得這片大地的人，即可掌握全世界大地的一切。

一提到中東就只會聯想到沙漠，這可是過於單調的刻板印象。不過中東與沙漠密不可分的關係，確實能牢牢擄獲觀者的心。即使不真的做出沙漠景象，單靠人物模型和裝備品，也能營造出中東地域的韻味。

照片中是在伊拉克與沙烏地阿拉伯國界附近待命的埃及軍所屬M60。由埃及軍建構的雙重反戰車障礙物一路延續至遠方。由照片中可知，混雜著沙與岩石的山丘狀地形呈現黃白色地面，乾燥的沙子就如同塵埃般覆蓋在車身平面上。

米格爾·希曼尼茲先生製作的69式戰車。在這件作品中，即使是沙色的車身，也能靠綠色條紋和溢流油漬凸顯出沙塵的存在感。

即使是乍看之下乾枯貧瘠的沙漠土，亦有以肥沃大地催生出古代農耕文明的一面。雖然統稱為沙漠，其實還可進一步分為岩漠、礫漠（由2公釐以上的顆粒構成沙礫）、土漠（不滿2公釐的顆粒），這些地區所失去的沙經過堆積後，也就成了我們熟知的沙質沙漠（沙丘）。即使是歷經漫長時間也難以風化的石英和長石顆粒，亦被磨損得圓鈍許多。視有無鐵鏽包覆著沙以及鐵鏽的顏色而定，沙漠土的顏色也會有著大幅的差異。一般來說乾燥的熱帶地區會顯得偏紅，乾燥的溫帶地區則會顯得偏黃；若是包覆的鐵較少，便會顯得偏白。

更細緻的沙（淤泥質）從敘利亞、以色列吹來並堆積後，會形成黏土積層土壤。地中海沿岸有許多從石灰岩地帶颳來的沙，由於蘊含鐵鏽，因此看起來會顯得偏紅，這一點和紅土的形成機制相同。

雖然日本的鳥取也有沙丘，不過沙漠土會藉雨水補充多於乾旱而流失的水量。本來溶於水裡的鹽分，在水分蒸發後會覆蓋地表，成為導致植物枯萎的鹽害源頭。不過既然容易流失的鹽可以沉積起來，這也就代表雨量較多的區域會流失的營養成分在沙漠土裡反而很豐富。因此沙漠之所以貧瘠，問題不在營養成分太少，而是雨量太少這一點。

利用地下水灌溉的綠洲農業可以生產椰棗，可以用來做什錦燒的御多福醬汁。相對此，尼羅河、底格里斯河、幼發拉底河的流域則被稱為「新月沃土地帶」，由於堆積大量的沖積土（未成熟土的一種），因此能經由大規模灌溉栽培小麥。

氣候變動會對沙漠土造成極大的影響。在智人剛出現於非洲的時期，中東其實遍布綠意，然而如今卻成為沙漠地帶，不僅造成美索不達米亞文明的衰退，就連現今依然持續的敘利亞內戰，其實也和乾旱導致的糧食不足有著密切關係。因此沙漠土亦可說是一種容易發生變化的土。

■藤井一至

照片中是參與沙漠風暴行動的美國海軍陸戰隊所屬M728戰鬥工兵車。由堆積在地雷處理用耙裡的模樣可知，與其說是沙，不如稱作黃褐色的土來得貼切。

照片中是在波斯灣戰爭的沙漠風暴行動中，於阿里・阿爾・薩拉姆空軍基地附近遭到擊毀的T-62。該戰車遭到擊毀後就被沙塵暴吞噬，結果也就被極為細緻的沙給掩埋住了。

波斯灣戰爭

●沙烏地阿拉伯北端的哈法巴廷，位於波斯灣戰爭時多國聯軍準備發動攻勢的地點附近。周圍沙漠有著紅黃色的沙，亦可以看到和科威特一樣的白黃色沙。薩瑪沃、巴格達、吉爾庫克的沙為紅黃色，而且縫隙之間還填滿細微細緻的沙粒。另外，除了薩瑪沃之外，亦可看到帶黃色調的灰色沙。

哈法巴廷 1 / Hafar Al-Batin 1

在這個設有哈立德國王軍事基地的地區，有許多美軍在波斯灣戰爭期間駐留於此。該地沙色屬於有點明亮的黃色，可以用WC的淺灰，或是AMMO的沙來重現。

迷你壓克力水性漆
XF-78 木甲板色＋
XF-2 消光白
●TAMIYA

Mr. 舊化漆
淺灰
●GSI Creos

Mr. 舊化膏
泥白＋泥黃
●GSI Creos

vallejo質感粉末
沙漠塵
●vallejo

自然特效漆
北非塵
●AMMO by Mig Jimenez

重度泥效果塗料
乾燥土
●AMMO by Mig Jimenez

壓克力泥塗料
沙地
●AMMO by Mig Jimenez

質感粉末
沙
●AMMO by Mig Jimenez

哈法巴廷 2 / Hafar Al-Batin 2

另外，在基地周邊可以看到帶點紅色調的土色。這是在演習照片等資料中常見的色調。用TAMIYA壓克力水性漆的消光膚色或WC為底，搭配質感粉末營造出粒子感也不錯。

迷你壓克力水性漆／琺瑯漆
XF-15 消光膚色
●TAMIYA

Mr. 舊化漆
白塵＋鏽橙
●GSI Creos

Mr. 舊化膏
泥黃＋泥紅
●GSI Creos

vallejo質感粉末
新鏽
●vallejo

自然特效漆／清洗液
北非塵＋淺鏽
●AMMO by Mig Jimenez

重度泥效果塗料／清洗液
乾草地＋淺鏽
●AMMO by Mig Jimenez

壓克力泥塗料
乾燥土＋越南土
●AMMO by Mig Jimenez

質感粉末
磚塊塵
●AMMO by Mig Jimenez

科威特 / Kuwait

位於沙烏地阿拉伯北方的科威特曾一度遭到伊拉克佔領。國土幾乎都是沙漠氣候，可以看到既乾燥又稍微帶點黃色調的土。想要重現科威特的色調，選用AMMO的北非塵會最為合適。

迷你壓克力水性漆／琺瑯漆
XF-57 皮革色
●TAMIYA

Mr. 舊化漆
淺灰
●GSI Creos

Mr. 舊化膏
泥白＋泥黃
●GSI Creos

vallejo質感粉末
沙漠塵
●vallejo

自然特效漆
北非塵
●AMMO by Mig Jimenez

重度泥效果塗料
乾燥土
●AMMO by Mig Jimenez

壓克力泥塗料
沙地
●AMMO by Mig Jimenez

質感粉末
沙
●AMMO by Mig Jimenez

伊拉克戰爭

●在 2003 年時，以美軍為主體的多國聯軍展開伊拉克戰爭。作為戰爭舞台的提克里特位於底格里斯河沿岸，巴格達位於底格里斯河和幼發拉底河的中流域，費盧傑則是位於幼發拉底河沿岸。其土壤是以經由大河川搬運而沉積的未成熟土為中心，內含雜亂無章的岩石、石礫，以及黏土。

照片中這輛美國海軍陸戰隊所屬 AAV 7 撞破位於巴格達西方，設置在費盧傑這座都市的城牆。由照片中可知，沾附在車輛和路障上的沙漬，屬於帶紅色調的沙色。供隊員乘降的後艙門等車輛後側部位，可說是最容易附著沙塵的重點所在。

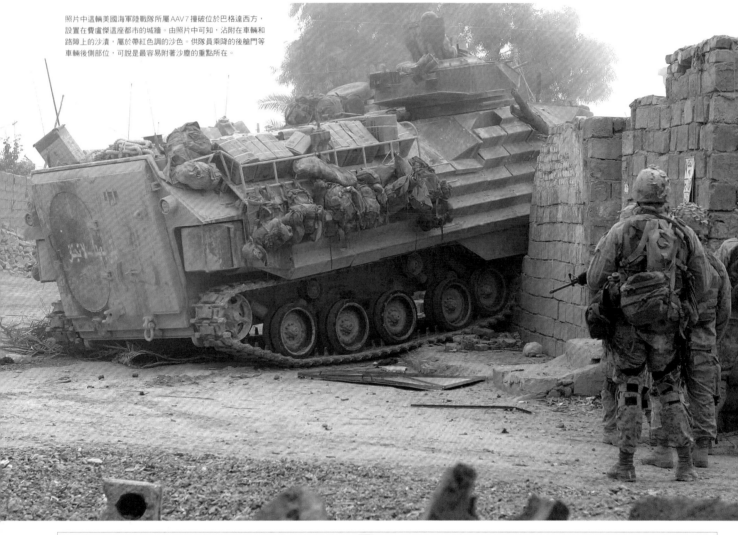

提克里特
Tikrit

這座伊拉克都市位於底格里斯河沿岸，為伊拉克戰爭的戰場之一。要重現稍帶紅色調的灰色乾燥土，可選 TAMIYA 壓克力水性漆的皮革色，AMMO 製質感粉末的歐洲塵在色調上也很相近。

迷你壓克力水性漆／琺瑯漆
XF-57 皮革色
● TAMIYA

Mr. 舊化漆
沙漬
● GSI Creos

Mr. 舊化膏
泥白＋泥黃
● GSI Creos

vallejo 質感粉末
沙漠塵
● vallejo

自然特效漆
北非塵
● AMMO by Mig Jimenez

重度泥效果塗料
乾燥土
● AMMO by Mig Jimenez

壓克力泥塗料
乾燥土
● AMMO by Mig Jimenez

質感粉末
歐洲塵
● AMMO by Mig Jimenez

巴格達／費盧傑
Baghdad/Fallujah

伊拉克戰爭中最知名的戰役之一「黎明行動」，就是在費盧傑展開的。這裡和巴格達一樣也可看到稍微帶紅色調的灰色土。相較於提克里特，只要用調得較明亮的顏色來重現即可。

迷你壓克力水性漆／琺瑯漆
XF-57 皮革色
● TAMIYA

Mr. 舊化漆
沙漬
● GSI Creos

Mr. 舊化膏
泥白＋泥黃
● GSI Creos

vallejo 質感粉末
沙漠塵
● vallejo

自然特效漆
北非塵
● AMMO by Mig Jimenez

重度泥效果塗料
乾燥土
● AMMO by Mig Jimenez

壓克力泥塗料
乾燥土
● AMMO by Mig Jimenez

質感粉末
歐洲塵
● AMMO by Mig Jimenez

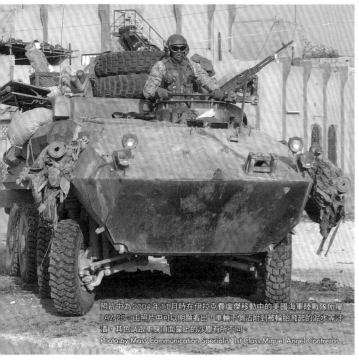

這張照片是 2010 年 7 月時拍攝於伊拉克的提克里特。在這座位於底格里斯河沿岸的城市郊外，可以看到訓練中進行移動的爆裂物處理小隊（EODMU）。在照片右方也可以看到防雷反伏擊車（MRAP）。雖然鋪了整地的白色沙粒，不過外露的溼潤地面還是長出許多草類。
Photo by Lance Cpl. Daniel J. Klein

照片中為 2004 年 11 月時在伊拉克費盧傑移動中的美國海軍陸戰隊所屬 LAV-25。由照片中可以明顯看出，車輛下側沾附到被輪胎濺起的泥水等汙漬，其色調跟車身頂面蒙止的沙塵有所不同。
Photo by Mass Communication Specialist 1st Class Miguel Angel Contreras

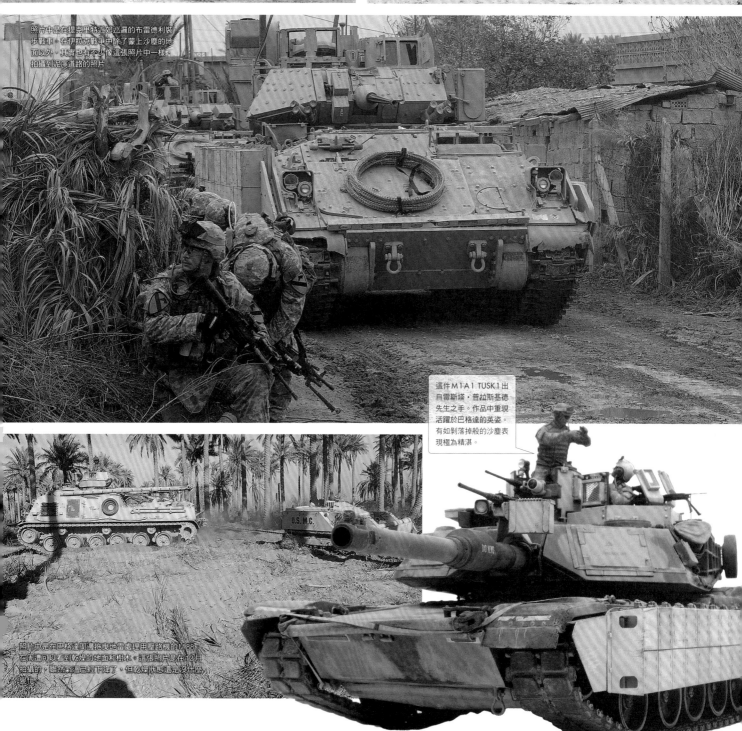

照片中是在提克里特近郊巡邏的布雷德利裝步戰車。在伊拉克戰爭中除了蒙上沙塵的地面以外，其實也有不少像這張照片中一樣拍攝到泥濘道路的照片。

這件 M1A1 TUSK1 出自雷斯塔‧普拉斯基德先生之手。作品中重現活躍於巴格達的英姿。有如剝落掉般的沙塵表現極為精湛。

照片中是在巴格達周邊拖曳地雷處理用壓路機的 M88。在周邊可以看到乾燥的地面和樹木。這張照片是在 12 月拍攝的，雖然氣溫已經下降了，但乾燥狀態還是沒什麼

這張照片是2007年3月時拍攝於伊拉克北部的吉爾庫克。照片中的美國陸軍第35步兵連隊所屬士兵們正在西奈的阿爾巴地區巡邏。這座以石油工業與盛文明的都市在2003年爆發伊拉克戰爭時，曾經歷過被庫德人民兵解放等多場戰鬥。
Photo by Tech. Sgt. Maria Bare.

照片中是薩瑪沃郊外的偏紅乾燥沙地。其中混雜著大小不同的石頭，還能看到曾有水往低處流動的痕跡。
Photo by Mahdy ayub

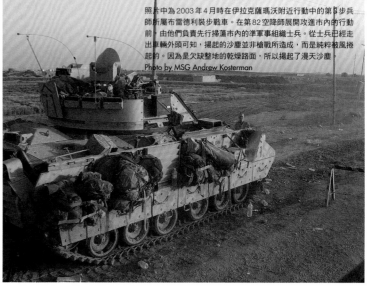

照片中為2003年4月時在伊拉克薩瑪沃附近行動中的第3步兵師所屬布雷德利裝步戰車。在第82空降師展開攻進市內的行動前，由他們負責先行掃蕩市內的準軍事組織士兵。從士兵已經走出車輛外頭可知，揚起的沙塵並非槍戰所造成，而是純粹被風捲起的。因為是欠缺整地的乾燥路面，所以揚起了漫天沙塵。
Photo by MSG Andrew Kosterman

薩瑪沃 1
Samawah 1

這座伊拉克南部都市在伊拉克戰爭期間也有多輛日本自衛隊的車輛派遣至該處。想重現此地灰色且乾燥的土漬時，可以選用AMMO的淺塵，或是質感粉末的西奈塵。

 迷你壓克力水性漆／琺瑯漆 XF-52 消光土色＋ XF-2 消光白 ●TAMIYA

 Mr. 舊化漆 白塵＋多功能灰 ●GSI Creos

 Mr. 舊化膏 泥白 ●GSI Creos

 vallejo質感粉末 淺赭＋鈦白 ●vallejo

 自然特效漆 淺塵 ●AMMO by Mig Jimenez

 重度泥效果塗料 乾燥土 ●AMMO by Mig Jimenez

 壓克力泥塗料 乾燥土 ●AMMO by Mig Jimenez

 質感粉末 西奈塵 ●AMMO by Mig Jimenez

薩瑪沃2／吉爾庫克
Samawah 2／Kirkuk

薩瑪沃的部分地區，以及同樣盛產石油的伊拉克北部城市吉爾庫克，都能看到紅色調較重的土壤，適合用WP和vallejo質感粉末來調色重現。即使塗布在日本自衛隊車輛也會顯得很有韻味。

 迷你壓克力水性漆／琺瑯漆 XF-15 消光膚色＋ XF-2 消光白 ●TAMIYA

 Mr. 舊化漆 白塵＋鏽橙 ●GSI Creos

 Mr. 舊化膏 泥白＋鏽紅 ●GSI Creos

 vallejo質感粉末 新鏽＋鈦白 ●vallejo

 自然特效漆／清洗液 北非塵＋淺鏽 ●AMMO by Mig Jimenez

 飛濺效果塗料／清洗液 乾草地＋淺鏽 ●AMMO by Mig Jimenez

 壓克力泥塗料 乾燥地帶的地面＋越南土 ●AMMO by Mig Jimenez

 質感粉末 跑道塵 ●AMMO by Mig Jimenez

巴斯拉

●伊拉克的巴斯拉是在伊拉克派兵日報被察覺後才廣受注目。這裡雖然整體屬於乾燥地帶，不過自古起便有著發達的灌溉農業，使這裡成為重要的豐盛小麥產地。雖然取得相關資料不算難，不過畢竟在漫長歷史中經歷眾人開發，因此可說是記錄苦難歷史的土地。只要能融入足以賦予此等詩境的表現，那麼將會是充滿生命力的地方。

巴斯拉 1
Basra 1

這是伊拉克軍和英軍在伊拉克戰爭中上演過激烈戰鬥的都市。這裡亦是世界頂尖的油田地帶。想要重現此地帶黃色調的明亮土色時，選用 WC 的沙漬，或是 AMMO 製質感粉末的沙之類會很合適。

迷你壓克力水性漆／琺瑯漆
XF-57 皮革色
●TAMIYA

Mr. 舊化漆
沙漬
●GSI Creos

Mr. 舊化膏
泥白
●GSI Creos

vallejo 質感粉末
沙漠塵
●vallejo

自然特效漆
北非塵
●AMMO by Mig Jimenez

飛濺效果塗料
乾燥土
●AMMO by Mig Jimenez

壓克力泥塗料
沙地
●AMMO by Mig Jimenez

質感粉末
沙
●AMMO by Mig Jimenez

巴斯拉 2
Basra 2

雖然給人沙漠的印象很強烈，但出人意料的是土地很肥沃，農業也很興盛。有一部分可以看到這種紅色調較重的土。這方面可用 AMMO 的跑道塵之類來重現。以沙色系車輛來說，同樣推薦使用這類顏色。

迷你壓克力水性漆／琺瑯漆
XF-15 消光膚色＋
XF-2 消光白
●TAMIYA

Mr. 舊化漆
白塵＋鏽橙
●GSI Creos

Mr. 舊化膏
泥白＋泥紅
●GSI Creos

vallejo 質感粉末
新鏽＋鈦白
●vallejo

自然特效漆／清洗液
北非塵＋淺鏽
●AMMO by Mig Jimenez

飛濺效果塗料／清洗液
乾草地＋淺鏽
●AMMO by Mig Jimenez

壓克力泥塗料
乾燥地帶的地面＋越南土
●AMMO by Mig Jimenez

質感粉末
跑道塵
●AMMO by Mig Jimenez

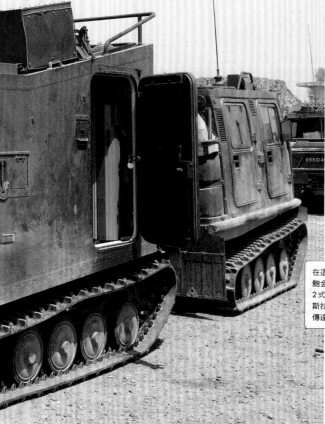

這張照片是 2004 年 6 月時拍攝於伊拉克南部的都市阿馬拉。照片中為英軍的移動式 MAMBA 雷達，以及拖曳它的 BV 206。在這類單色迷彩車輛上特別容易看出路輪與履帶的髒汙程度，以及車身上的塵埃差異何在。
Photo by Graeme Main

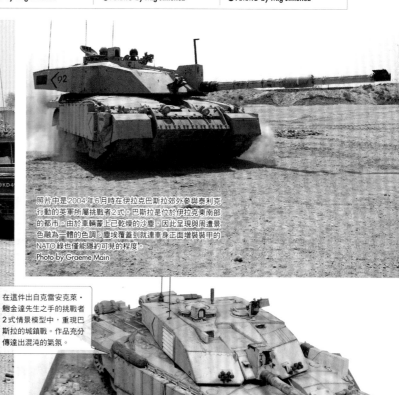

照片中是 2004 年 6 月時在伊拉克巴斯拉郊外參與泰利克行動的英軍所屬挑戰者 2 式。巴斯拉是位於伊拉克東南部的都市。由於車輛蒙上已乾燥的沙塵，因此呈現與周遭景色融為一體的色調。塵埃覆蓋到就連車身正面增裝裝甲的 NATO 綠也僅能隱約可見的程度。
Photo by Graeme Main

在這件出自雷安克萊・鮑金達先生之手的挑戰者 2 式情景模型中，重現巴斯拉的城鎮戰。作品充分傳達出混沌的氣氛。

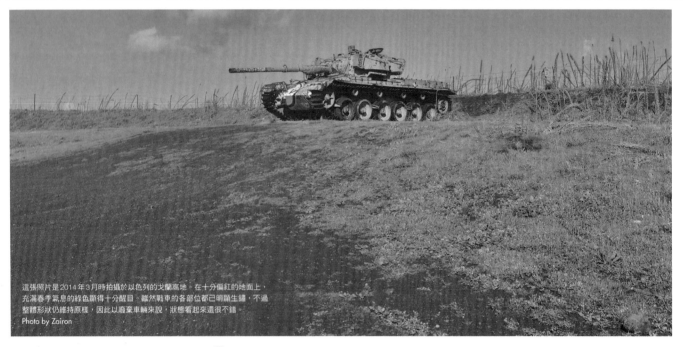

這張照片是 2014 年 3 月時拍攝於以色列的戈蘭高地。在十分偏紅的地面上，充滿春季氣息的綠色顯得十分醒目。雖然戰車的各部位都已明顯生鏽，不過整體形狀仍維持原樣，因此以廢棄車輛來說，狀態看起來還很不錯

Photo by Zairon

戈蘭高地

●這裡是以色列軍和敘利亞軍在中東戰爭中爆發激戰的地點。中東戰爭這個詞彙聽起來確實很響亮，卻被以色列製 AFV 早已將在沙漠中運用納入考量，於是裝了空調之類話題蓋過。雖然這裡會令人聯想到充滿沙漠的高原，實際上卻是這兩國的水源地帶，是片充滿美麗綠意的土地。假如不是這樣的話，也就不會引發那麼激烈的爭奪戰了。

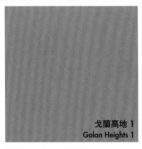

戈蘭高地 1
Golan Heights 1

這是位在以色列、黎巴嫩、約旦、敘利亞這 4 國交界處的廣大高地。想要重現這種紅色調非常重的土色時，就這用 vallejo 的老鏽，或是拿 AMMO 製壓克力泥塗料來調出顏色較深的塗料吧。

迷你壓克力水性漆
XF-79 消光棕木甲板色＋
XF-2 消光白
● TAMIYA

Mr. 舊化漆
泥土紅＋銹紅
● GSI Creos

Mr. 舊化膏
泥紅
● GSI Creos

vallejo 質感粉末
老鏽
● vallejo

自然特效漆／清洗液
土＋淺鏽
● AMMO by Mig Jimenez

飛濺效果塗料／清洗液
潮溼粗土＋淺鏽
● AMMO by Mig Jimenez

壓克力泥塗料
暗沉泥地面＋越南土
● AMMO by Mig Jimenez

質感粉末
暗沉土
● AMMO by Mig Jimenez

戈蘭高地 2
Golan Heights 2

雖然是比上述更明亮些的色調，卻也還是能看出帶著紅色調，塗裝時得留意這點。需要加入些微紅褐色來調亮是重點所在，以 WP 來說，只要以泥黃為基礎，再加入些微的泥紅即可。

迷你壓克力水性漆
XF-93 淺棕（DAK 1942～）
● TAMIYA

Mr. 舊化漆
黃土＋鏽橙
● GSI Creos

Mr. 舊化膏
泥黃＋泥紅
● GSI Creos

vallejo 質感粉末
新鏽
● vallejo

自然特效漆／清洗液
北非塵＋淺鏽
● AMMO by Mig Jimenez

飛濺效果塗料／清洗液
乾草地＋淺鏽
● AMMO by Mig Jimenez

壓克力泥塗料
乾燥土＋越南土
● AMMO by Mig Jimenez

質感粉末
中東塵
● AMMO by Mig Jimenez

戈蘭高地 3
Golan Heights 3

在廣大的戈蘭高地上，視所在地點而定，有機會看到這麼明亮的顏色。這可以用 AMMO 的淺塵，或是 WP 的泥白這類灰色系塗料為基礎，再加入質感粉末這類粉狀物，這樣看起來就滿有一回事了。

迷你壓克力水性漆／琺瑯漆
XF-57 皮革色
● TAMIYA

Mr. 舊化漆
白塵＋多功能白
● GSI Creos

Mr. 舊化膏
泥白
● GSI Creos

vallejo 質感粉末
淺赭＋鈦白
● vallejo

自然特效漆
淺塵
● AMMO by Mig Jimenez

重度泥效果塗料
淺色乾燥土
● AMMO by Mig Jimenez

壓克力泥塗料
乾燥土
● AMMO by Mig Jimenez

質感粉末
西奈塵
● AMMO by Mig Jimenez

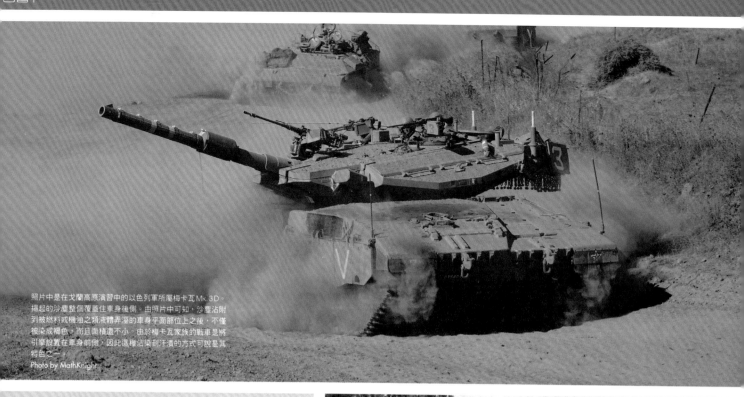

照片中是在戈蘭高原演習中的以色列軍所屬梅卡瓦Mk.3D。揚起的沙塵整個覆蓋住車身後側。由照片中可知，沙塵沾附到被燃料或機油之類液體弄溼的車身平面部位上之後，不僅被染成褐色，而且面積還不小。由於梅卡瓦家族的戰車是將引擎設置在車身前側，因此這種沾染到汙漬的方式可說是其特色之一。
Photo by MathKnight

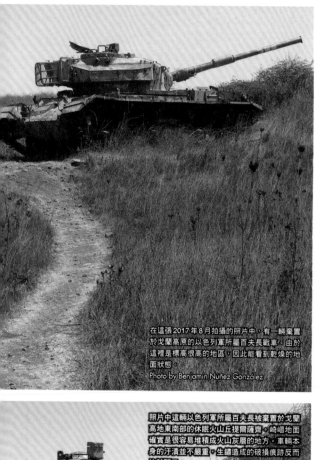

在這張2017年8月拍攝的照片中，有一輛棄置於戈蘭高原的以色列軍所屬百夫長戰車。由於這裡是標高很高的地區，因此能看到乾燥的地面狀態。
Photo by Benjamín Núñez González

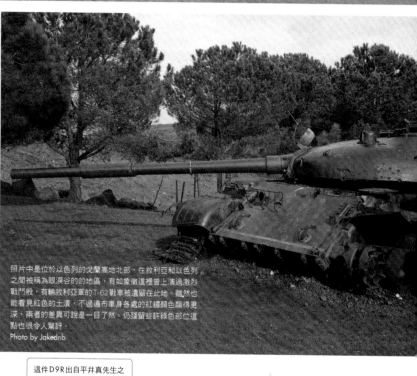

照片中是位於以色列的戈蘭高地北部。在敘利亞和以色列之間被稱為眼淚谷的的地區，有如象當這裡曾上演過激烈戰鬥般，有輛敘利亞軍的T-62戰車被遺留在此地。雖然也能看見紅色的土漬，不過通布車身各處的紅鏽顏色顯得更深，兩者的差異可說是一目了然，仍殘留些許綠色部位這點也很令人驚訝。
Photo by Jakednb

照片中這輛以色列軍所屬百夫長被棄置於戈蘭高地東南部的休眠火山丘提爾薩齊，崎嶇地面確實是很容易堆積成火山灰屑的地方。車輛本身的汙漬並不嚴重，生鏽造成的破損痕跡反而比較醒目。
Photo by Benjamín Núñez González

這件D9R出自平井真先生之手，他將戈蘭高地的一隅化為了擷取式場景。遍布粗糙沙粒和小石頭的表現確實會令人聯想到戈蘭高原呢。

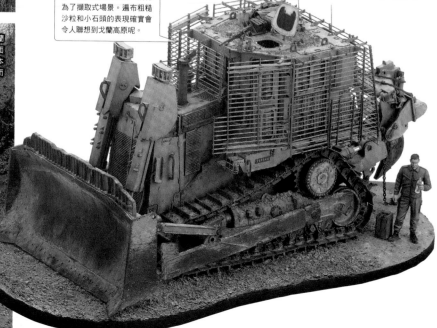

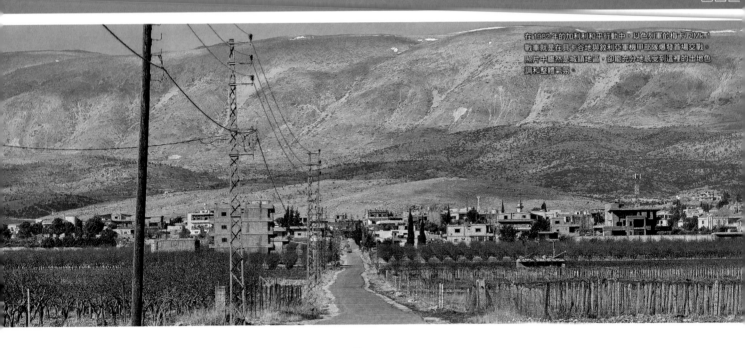

在1982年的加利利和平行動中，以色列軍的梅卡瓦Mk.1戰車就是在貝卡谷地與敘利亞軍機甲部隊爆發首場交戰。照片中雖然是城鎮地區，卻能充分地感受到這裡的土地色調和整體氛圍。

西奈半島

西奈半島位於阿拉伯與非洲之間。在以色列建國的1948年至1973年這段期間，此地曾4度爆發戰爭。到了1982年6月時，以色列更是派出空軍連同陸軍對把據點設置在黎巴嫩的巴勒斯坦解放組織發動進攻。

貝卡谷地 Bekaa Valley / 貝魯特1 Beirut 1

在黎巴嫩首都貝魯特和貝卡谷地可以看到這種紅色調較重的土。這個地區是黎巴嫩內戰和第5次中東戰爭的舞台。適合用WC來調色，或是拿TAMIYA壓克力水性漆的淺棕之類塗料來重現。

迷你壓克力水性漆
XF-93 淺棕（DAK 1942～）
● TAMIYA

Mr. 舊化漆
白塵＋鏽橙
● GSI Creos

Mr. 舊化膏
泥黃＋泥紅
● GSI Creos

vallejo 質感粉末
新鏽
● vallejo

自然特效漆
北非塵＋淺鏽
● AMMO by Mig Jimenez

飛濺效果塗料／清洗液
乾草地＋淺鏽
● AMMO by Mig Jimenez

壓克力泥塗料
乾燥土＋越南土
● AMMO by Mig Jimenez

質感粉末
中東塵＋越南土
● AMMO by Mig Jimenez

貝魯特2 Beirut 2

以西側的沿岸部位和城鎮等處來說，這類較明亮的顏色也很常見。比起帶紅色調，更像是偏黃的灰色土，這可以用AMMO的北非塵、WC的淺灰，或是質感粉末等塗料來重現，屬於選項很多的色調。

迷你壓克力水性漆／琺瑯漆
XF-57 皮革色
● TAMIYA

Mr. 舊化漆
淺灰
● GSI Creos

Mr. 舊化膏
泥白
● GSI Creos

vallejo 質感粉末
沙漠塵
● vallejo

自然特效漆
北非塵
● AMMO by Mig Jimenez

飛濺效果塗料
乾草地
● AMMO by Mig Jimenez

壓克力泥塗料
沙地
● AMMO by Mig Jimenez

質感粉末
沙
● AMMO by Mig Jimenez

貝魯特3 Beirut 3

相對亦有黃色調較少、明顯偏紅的土，即使在內戰時期的紀錄照片等資料中也很常看到這種土色。只要在紅褐色系塗料加入白色塗料來調色即可，例如WP的泥紅、AMMO的土、底色紅就很適合。

迷你壓克力水性漆
XF-79 消光棕木甲板色＋
XF-2 消光白
● TAMIYA

Mr. 舊化漆
白塵＋鏽棕
● GSI Creos

Mr. 舊化膏
泥白＋泥紅
● GSI Creos

vallejo 質感粉末
新鏽
● vallejo

自然特效漆／清洗液
土＋淺鏽
● AMMO by Mig Jimenez

飛濺效果塗料／清洗液
潮溼粗土＋鏽鏽
● AMMO by Mig Jimenez

壓克力泥塗料
乾燥土＋越南土
● AMMO by Mig Jimenez

質感粉末
底色紅＋白色
● AMMO by Mig Jimenez

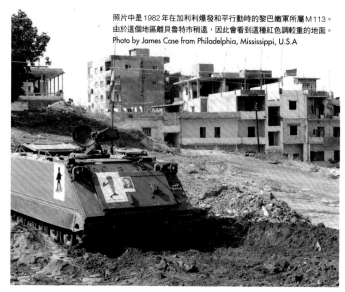

照片中是 1982 年在加利利爆發和平行動時的黎巴嫩軍所屬 M113。由於這個地區離貝魯特市稍遠，因此會看到這種紅色調較重的地面。
Photo by James Case from Philadelphia, Mississippi, U.S.A

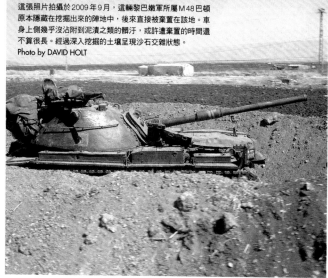

這張照片拍攝於 2009 年 9 月，這輛黎巴嫩軍所屬 M48 巴頓原本隱藏在挖掘出來的陣地中，後來直接被棄置在該地。車身上側幾乎沒沾附到泥漬之類的髒汙，或許遭棄置的時間還不算很長。經過深入挖掘的土壤呈現沙石交雜狀態。
Photo by DAVID HOLT

巴勒斯坦
Palestine
約旦河西岸
West Bank

這種土在以巴勒斯坦為中心的約旦河西岸地區，甚至到與以色列的國界附近都很常見。雖然顏色較明亮，但完全照印象調色可能會過白，還請特別留意。以質感粉末來說，淺黃土色和中東塵會是最佳選擇。

迷你壓克力水性漆
XF-78 木甲板色
● TAMIYA

Mr. 舊化漆
淺灰
● GSI Creos

Mr. 舊化膏
泥白＋泥黃
● GSI Creos

vallejo 質感粉末
淺黃土色
● vallejo

自然特效漆
北非塵
● AMMO by Mig Jimenez

飛濺效果塗料
乾草地
● AMMO by Mig Jimenez

壓克力泥塗料
乾燥地帶的地面
● AMMO by Mig Jimenez

質感粉末
中東塵
● AMMO by Mig Jimenez

蘇伊士
Suez
西奈半島
SinaiPeninsula

西奈半島在二戰後有很長一段期間是中東戰爭的舞台，有許多以色列車輛活躍於這塊土地上。選用 TAMIYA 壓克力水性漆的皮革色＋白色，或 AMMO 製質感粉末的西奈塵，便能恰如其分重現這款土。

迷你壓克力水性漆／琺瑯漆
XF-57 皮革色＋ XF-2 消光白
● TAMIYA

Mr. 舊化漆
白塵
● GSI Creos

Mr. 舊化膏
泥白
● GSI Creos

vallejo 質感粉末
沙漠塵
● vallejo

自然特效漆
北非塵
● AMMO by Mig Jimenez

重度泥效果塗料
乾燥土
● AMMO by Mig Jimenez

壓克力泥塗料
沙地
● AMMO by Mig Jimenez

質感粉末
西奈塵
● AMMO by Mig Jimenez

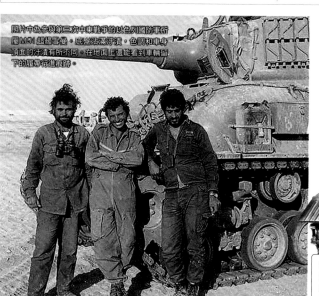

照片中為參與第三次中東戰爭的以色列國防軍所屬 M51 超級雪曼，底盤沾滿汙漬。色調和車身頂面的汙漬有所不同。在地面上還能看到車輛留下的履帶布進痕跡。

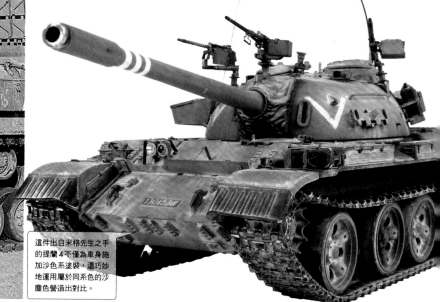

這件出自米格先生之手的提蘭 4 不僅為車身施加沙色系塗裝，還巧妙地運用屬於同系色的沙塵色營造出對比。

敘利亞

●其實巴勒斯坦原本是指包含現今以色列在內的古代敘利亞南部一帶。當時這塊位於地中海和約旦河還有死海之間的區域，在舊約聖經中被稱為「流奶與蜜應許之地」，也被稱作迦南地，現今的巴勒斯坦也是在這裡。不過如今聽到巴勒斯坦這個名稱，多半只會聯想到土地遭奪走，還被硬塞許多難民的苦難之地吧。

拉卡
Raqqah
阿勒坡 1
Aleppo 1

拉卡是位於敘利亞北部的都市，在敘利亞內戰時曾爆發過激烈戰鬥，後來還曾一度遭到ISIL（伊斯蘭國）佔據。這裡有著帶黃色調的灰色土，適合用 AMMO 的沙，或是乾燥地帶的地面來重現。

迷你壓克力水性漆／琺瑯漆
XF-57 皮革色
● TAMIYA

Mr. 舊化漆
白塵
● GSI Creos

Mr. 舊化膏
泥白
● GSI Creos

vallejo質感粉末
沙漠塵
● vallejo

自然特效漆
淺塵
● AMMO by Mig Jimenez

飛濺效果塗料
乾燥土
● AMMO by Mig Jimenez

壓克力泥塗料
乾燥地帶的地面
● AMMO by Mig Jimenez

質感粉末
西奈塵
● AMMO by Mig Jimenez

阿勒坡 2
Aleppo 2

阿勒坡位於敘利亞北部的國界附近。這裡在敘利亞內戰中是個廣受激烈紫外線曝曬的城市。此地土色為彩度較低的灰色，選用 WP 的泥白，或是 AMMO 的混凝土在色調上會比較相近。

迷你壓克力水性漆／琺瑯漆
XF-55 消光甲板色
● TAMIYA

Mr. 舊化漆
沙漬＋多功能灰
● GSI Creos

Mr. 舊化膏
泥白
● GSI Creos

vallejo質感粉末
淺赭＋鈦白
● vallejo

自然特效漆
淺塵
● AMMO by Mig Jimenez

重度泥效果塗料
淺色乾燥土
● AMMO by Mig Jimenez

壓克力泥塗料
乾燥土
● AMMO by Mig Jimenez

質感粉末
混凝土
● AMMO by Mig Jimenez

阿勒坡 3
Aleppo 3

離開城鎮地帶到郊外後，土色會變得截然不同，放眼望去全是個廣去是紅色調很重的土壤。這方面可從 TAMIYA 壓克力水性漆選用消光棕木甲板色這類紅色調較重的塗料，或以 vallejo 的暗紅黃土之類為基礎來重現。

迷你壓克力水性漆
XF-79 消光棕木甲板色
XF-2 消光白
● TAMIYA

Mr. 舊化漆
灰棕＋釉紅
● GSI Creos

Mr. 舊化膏
泥紅
● GSI Creos

vallejo質感粉末
暗紅黃土＋鈦白
● vallejo

自然特效漆／清洗液
土＋淺鏽
● AMMO by Mig Jimenez

飛濺效果塗料／清洗液
潮溼粗土＋淺鏽
● AMMO by Mig Jimenez

壓克力泥塗料
越南土
● AMMO by Mig Jimenez

質感粉末
底色紅＋白
● AMMO by Mig Jimenez

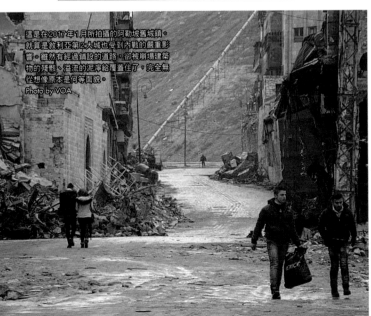

這是在2017年1月所拍攝的阿勒坡舊城鎮。就算是敘利亞第2大城也受到內戰的嚴重影響。雖然有經過鋪設的道路，卻被崩塌建築物的殘骸、溢流的泥濘給覆蓋住了，完全無從想像原本是何等面貌。
Photo by VOA

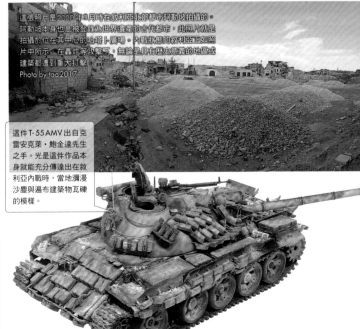

這張照片是2020年3月時在敘利亞北部都市阿勒坡拍攝的。阿勒坡本身也是被登錄為世界遺產的古代都市，此照片就是拍攝於位在其中心的哈塔卜廣場。內戰狀態的敘利亞正如照片中所示，在轟炸等攻擊下，無論是具有歷史意義的地區或建築都遭到重大打擊。
Photo by taa 2017

這件 T-55 AMV 出自克雷安克萊·鮑金達先生之手。光是這件作品本身就能充分傳達出在敘利亞內戰時，當地瀰漫沙塵與遍布建築物瓦礫的模樣。

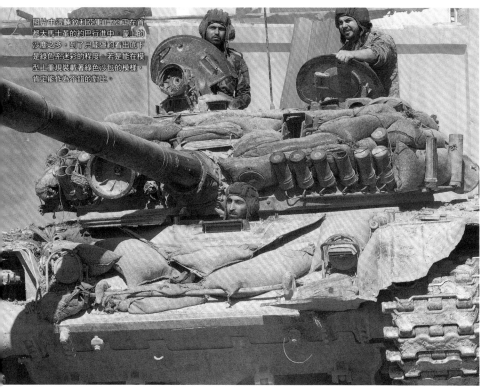

照片中這輛敘利亞軍T-72正在首都大馬士革的約巴行進中。蒙上的沙塵之多，到了只能隱約看出底下是綠色系迷彩的程度。若是能在模型上重現裝載著綠色沙包的模樣，肯定能作為不錯的對比。

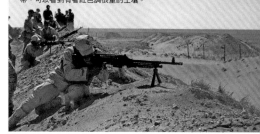

照片中是在敘利亞荷姆斯縣南部阿特坦夫基地內進行射擊訓練的新敘利亞士兵。該基地在接近約旦、伊拉克這兩國的國界一帶。可以看到有著紅色調很重的土壤。

照片中是位於敘利亞東部靠近土耳其國界一帶的卡米什利市。從這輛在盤檢時負責警戒的M-ATV可以看出，車身下側的汙漬和上側的車身色在色調方面有何差異。

荷姆斯 Homs

荷姆斯位於較偏敘利亞內陸的位置，屬於銜接南北向交通的要衝。敘利亞內戰時曾在這裡上演過荷姆斯包圍戰。想重現這裡較偏紅的土色時，選用 TAMIYA 壓克力水性漆或 WC 來調色會比較簡單。

迷你壓克力水性漆／琺瑯漆
XF-2 消光白＋
XF-15 消光膚色
● TAMIYA

Mr. 舊化漆
沙漬＋釉紅
● GSI Creos

Mr. 舊化膏
泥白＋泥紅
● GSI Creos

vallejo質感粉末
新鏽
● vallejo

自然特效漆／清洗液
北非塵＋淺鏽
● AMMO by Mig Jimenez

飛濺效果塗料／清洗液
乾草地＋淺鏽
● AMMO by Mig Jimenez

壓克力泥塗料
乾燥地帶的地面＋越南土
● AMMO by Mig Jimenez

質感粉末
磚塊麿＋白
● AMMO by Mig Jimenez

大馬士革 Damascus

大馬士革為敘利亞的首都，偶爾會發生民眾與軍隊之間的衝突，內戰的痕跡至今仍殘留在街道上。想重現這裡黃色調較重的明亮土色時，就用 AMMO 的北非塵或沙來重現吧。

迷你壓克力水性漆
XF-78 木甲板色＋
XF-2 消光白
● TAMIYA

Mr. 舊化漆
沙漬
● GSI Creos

Mr. 舊化膏
泥白＋泥黃
● GSI Creos

vallejo質感粉末
淺黃土色
● vallejo

自然特效漆
北非塵
● AMMO by Mig Jimenez

重度泥效果塗料
乾燥土
● AMMO by Mig Jimenez

壓克力泥塗料
沙地
● AMMO by Mig Jimenez

質感粉末
沙
● AMMO by Mig Jimenez

伊德利布 Idlib

這裡有著肥沃土壤，能栽培許多作物，其中又以橄欖最為出名。在內戰中曾是伊德利布戰役的舞台。想重現這裡帶有紅色調的深灰色土時，選用 WC 的灰棕，或是 AMMO 製質感粉末的瓦礫都很合適。

迷你壓克力水性漆／琺瑯漆
XF-52 消光土色＋
XF-2 消光白
● TAMIYA

Mr. 舊化漆
灰棕
● GSI Creos

Mr. 舊化膏
泥白＋泥紅
● GSI Creos

vallejo質感粉末
暗黃土色
● vallejo

自然特效漆
淺塵＋土
● AMMO by Mig Jimenez

重度泥效果塗料
溼潤土
● AMMO by Mig Jimenez

壓克力泥塗料
淺色地面
● AMMO by Mig Jimenez

質感粉末
瓦礫
● AMMO by Mig Jimenez

阿富汗

●阿富汗屬於降水量多半仰賴冬季積雪的草原氣候（喀布爾）～沙漠地帶（坎達哈）。由於山岳沙漠地帶較多，因此如果不是溪谷和盆地這類能確保水源的地方就難以發展成都市。雖然喀布爾盆地、坎達哈為平坦的沙漠地帶，卻也是河川聚集地。在土壤方面亦有沖積性的未成熟土，其中包含許多從周遭山岳地帶沖刷過來的較粗土沙。

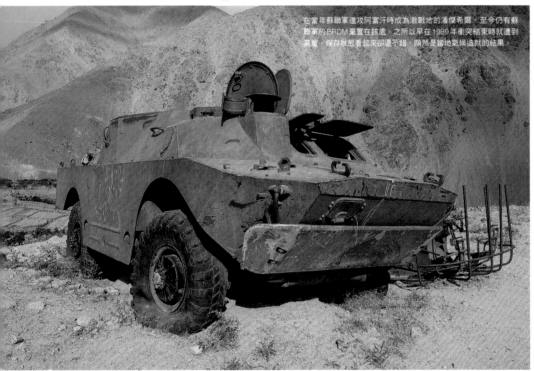

在當年蘇聯軍進攻阿富汗時成為激戰地的潘傑希爾，至今仍有蘇聯軍的BRDM棄置在該處。之所以早在1989年衝突結束時就遭到棄置，保存狀態看起來卻還不錯，顯然是當地氣候造就的結果。

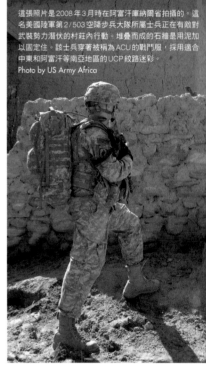

這張照片是2008年3月時在阿富汗庫納爾省拍攝的。這名美國陸軍第2/503空降步兵大隊所屬士兵正在有敵對武裝勢力潛伏的村莊內行動。堆疊而成的石牆是用泥加以固定住。該士兵穿著被稱為ACU的戰鬥服，採用適合中東和阿富汗等南亞地區的UCP紋路迷彩。
Photo by US Army Africa

潘傑希爾 Panjshir 庫納爾 Kunar

潘傑希爾在阿富汗衝突中是多次遭到蘇聯軍進攻的地方。此位於山岳地帶，土色也是屬於彩度較低的灰色。AMMO的淺塵、淺色乾燥土與這種顏色很相近。

迷你壓克力水性漆／琺瑯漆 XF-57 皮革色 ●TAMIYA ｜ Mr.舊化漆 沙漬＋多功能灰 ●GSI Creos ｜ Mr.舊化膏 泥白 ●GSI Creos ｜ vallejo質感粉末 淺赭＋鈦白 ●vallejo

自然特效漆 淺塵 ●AMMO by Mig Jimenez ｜ 重度泥效果塗料 淺色乾燥土 ●AMMO by Mig Jimenez ｜ 壓克力泥塗料 乾燥土 ●AMMO by Mig Jimenez ｜ 質感粉末 西奈塵 ●AMMO by Mig Jimenez

喀布爾 Kabul

阿富汗首都喀布爾是蘇聯軍進攻阿富汗、內戰＆各種紛爭不斷的地區。這裡的土色略帶紅色調，該顏色用WC來調色，或是拿vallejo的歐洲土搭配白色即可。

迷你壓克力水性漆／琺瑯漆 XF-15 消光膚色＋XF-19 消光天空灰 ●TAMIYA ｜ Mr.舊化漆 白塵＋鏽棕 ●GSI Creos ｜ Mr.舊化膏 泥白＋泥紅 ●GSI Creos ｜ vallejo質感粉末 歐洲土＋鈦白 ●vallejo

自然特效漆／漬洗液 北非塵＋淺鏽 ●AMMO by Mig Jimenez ｜ 飛濺效果塗料／漬洗液 乾草地＋淺鏽 ●AMMO by Mig Jimenez ｜ 壓克力泥塗料 乾燥土＋越南土 ●AMMO by Mig Jimenez ｜ 質感粉末 跑道塵 ●AMMO by Mig Jimenez

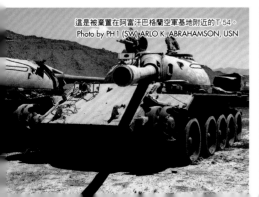
這是被棄置在阿富汗巴格蘭空軍基地附近的T-54。
Photo by PH1 (SW) ARLO K. ABRAHAMSON, USN

照片中是2009年1月時在阿富汗喀布爾拍攝到的T-55。從中可以看出被雪水弄溼後的冬季土壤色調為何。作為建築物基礎而堆積出的石牆，或許是從周遭收集石頭作為材料的。
Photo by Kopysov Alexandr

照片中是2008年3月時在庫納爾省某村莊周圍巡邏的美國陸軍第2/503空降步兵大隊第1小隊所屬醫護兵。在其視線前方有著如同翠綠田地的寬廣平地，再往後則是晶立著非常險峻的山。
Photo by US Army Africa

烏爾袞
Urgun
坎達哈
Kandahar

烏爾袞在蘇聯進攻阿富汗時是爆發過激戰之處，至今仍有許多地方呈現荒廢狀態。這裡有著帶黃色調的灰色土，可用TAMIYA壓克力水性漆的皮革色、WC的沙漬，或是AMMO的乾燥土來重現。

迷你壓力克力水性漆／琺瑯漆
XF-57 皮革色
● TAMIYA

Mr. 舊化漆
沙漬
● GSI Creos

Mr. 舊化膏
泥白
● GSI Creos

vallejo 質感粉末
沙漠塵
● vallejo

自然特效漆
北非塵
● AMMO by Mig Jimenez

飛濺效果塗料
乾燥土
● AMMO by Mig Jimenez

壓克力泥塗料
沙地
● AMMO by Mig Jimenez

質感粉末
沙
● AMMO by Mig Jimenez

赫爾曼德省
Helmand

赫爾曼德省在塔利班掃蕩戰中也很出名。雖然這是農業興盛的地區，卻也蘊藏著許多稀土金屬。為WC的沙漬加入少量釉紅來調色，或是用TAMIYA壓克力水性漆來調色都能重現這裡的土色。

迷你壓力克力水性漆／琺瑯漆
XF-2 消光白＋
XF-15 消光膚色
● TAMIYA

Mr. 舊化漆
沙漬＋釉紅
● GSI Creos

Mr. 舊化膏
泥白＋泥紅
● GSI Creos

vallejo 質感粉末
新鏽＋鈦白
● vallejo

自然特效漆／漬洗液
北非塵＋淺鏽
● AMMO by Mig Jimenez

飛濺效果塗料／漬洗液
乾草地＋淺鏽
● AMMO by Mig Jimenez

壓克力泥塗料
乾燥地帶的地面＋越南土
● AMMO by Mig Jimenez

質感粉末
跑道塵
● AMMO by Mig Jimenez

照片中是2010年2月時在阿富汗赫爾曼德省運河架設臨時橋梁的美國海軍陸戰隊第2戰鬥工兵大隊中隊所屬850JR履帶式推土機。可以看到阿富汗當地土壤從乾燥狀態到蘊含濕氣狀態等各式各樣的色調。
Photo by ISAF Headquarters Public Affairs Office from Kabul, Afghanistan

照片中是2011年2月時在阿富汗坎達哈省本傑瓦伊地區警戒中的美軍特種部隊士兵。其車輛明顯地經過高速行進，因此造成的汙漬值得注目。道路上也有水窪之類凹凸起伏之處，由此可知為何車輛上會沾附到各式各樣的泥漬。
Photo by Pfc. Devon Popielarczyk

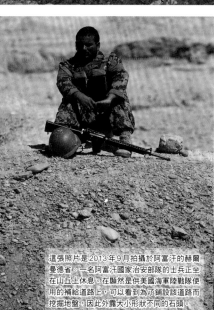

這張照片是2013年9月拍攝於阿富汗的赫爾曼德省。一名阿富汗國家治安部隊的士兵正坐在山丘上休息。在顯然是供美國海軍陸戰隊使用的補給道路上，可以看到為了鋪設該道路而挖掘地盤，因此外露大形狀不同的石頭。

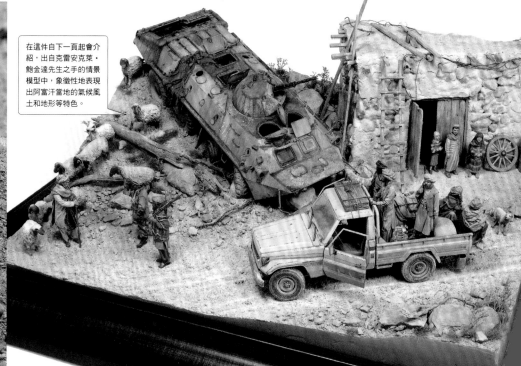

在這件自下一頁起會介紹，出自克雷安克萊‧鮑金達先生之手的情景模型中，象徵性地表現出阿富汗當地的氣候風土和地形等特色。

泥表現Tips 05
DAMP SOIL SPOT
感受地域風情的情景模型

為使情景模型重現歷史事件,必須要能令觀賞者理解該場所的設定和其歷史背景。對於打算重現戰場的戰車模型情景來說,得藉由環境色調、地質等諸多要素,說明這是什麼樣的戰場才行。這件出自鮑金達先生之手的情景模型,清晰地描述出阿富汗山岳地帶之戰,足以稱為造景的經典範本。

這是克雷安克萊・鮑金達先生製作的蘇聯軍 BTR-70 初期型。這部分重現蘇聯軍進攻阿富汗時所棄置的破損車輛,在阿富汗有無數像這樣被棄置於當地的車輛。

BTR-70
1985 Afghanistan

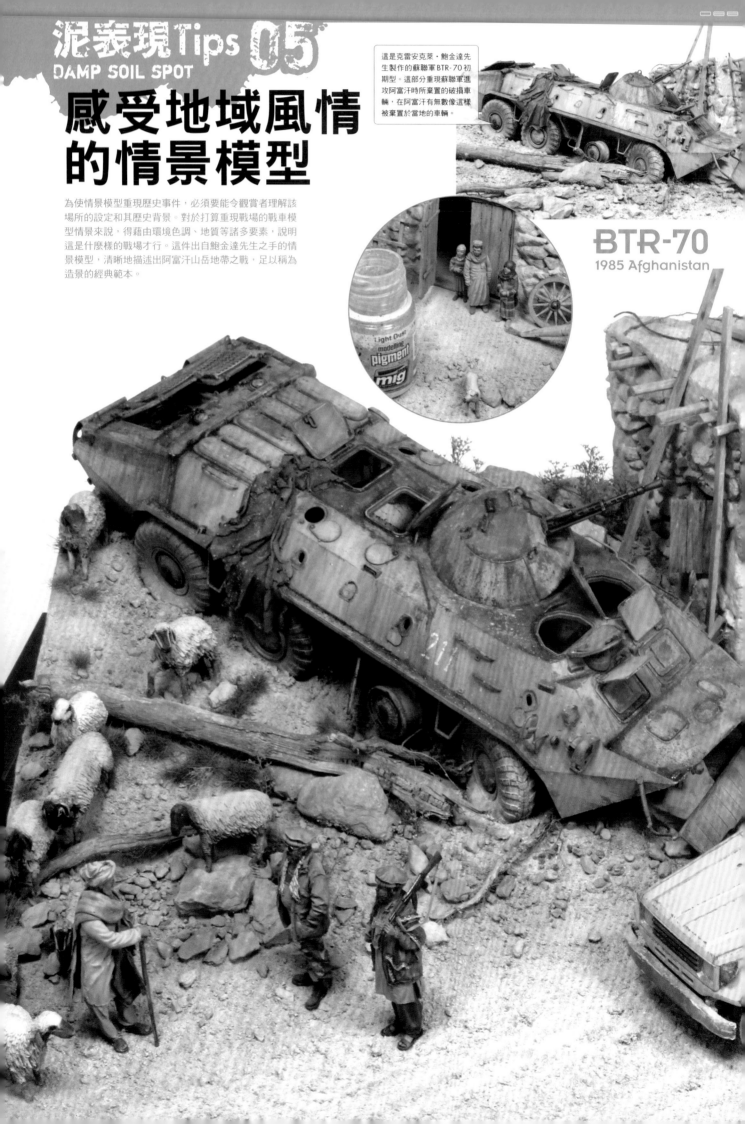

表現出經過嚴苛運用的
車輛與沙塵

各式車輛都會受到所在環境的嚴重影響。配合情景風采施加舊化是理所當然的事情，而根據該車輛狀態施加合適的塗裝手法和戰損表現，這亦是不可或缺的。在此正是要製作受創後遭到棄置且經歷過好一段時間的BTR-70。

1　首先是自製爆胎狀態的輪胎。將套件附屬輪胎的貼地面用美工刀削破，接著在裡頭塞入AB補土，然後趁著硬化前按壓在平面上。等AB補土硬化後，也就做出了爆胎模樣的形狀。

2　將製作完畢的零組件都用肥皂水清洗一遍，等靜置乾燥後，再用多種鏽色進行不規則噴塗。待鏽色乾燥之後，就用噴筆為整體噴塗AMMO製剝落掉漆效果液。

3　等剝落掉漆效果液乾燥之後，便以資料之類參考物為根據，從內裝各部位開始塗裝起。接著針對車廂底板和乘員經常觸碰到的部位做出掉漆痕跡。這方面做出疏密有別的差異會比較好。

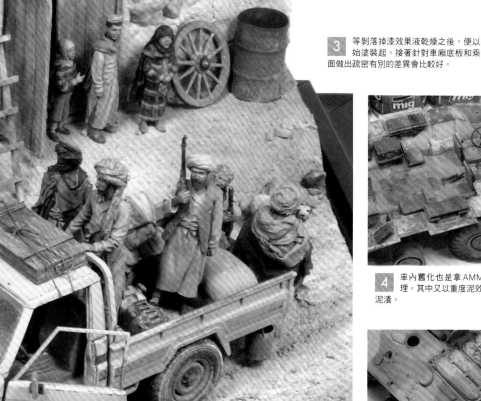

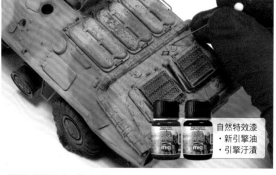

自然特效漆
・北非塵
漬洗液
・淺鏽漬洗液
・棕色漬洗液
・德國暗黃用漬洗液
質感粉末
・北非塵
・淺塵
重度泥效果塗料
・連作障礙土

4　車內舊化也是拿AMMO製琺瑯系用品和質感粉末等材料來處理。其中又以重度泥效果塗料系列的連作障礙土最適合重現堆積泥漬。

自然特效漆
・新引擎油
・引擎汙漬

5　引擎艙蓋一帶重現沾附到油漬的塵埃。這部分是先用AMMO製引擎汙漬塗布在引擎艙蓋的平面上，再用新引擎油描繪出垂流的油漬。

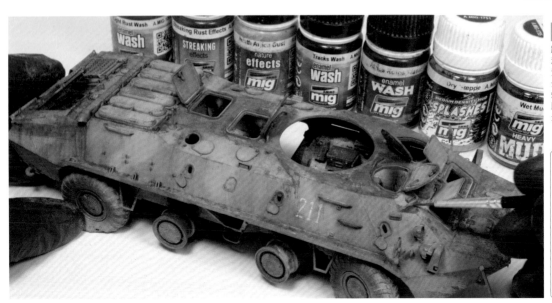

1 車身整體也用琺瑯漆做出褪色的迷彩和生鏽痕跡等效果。接著拿履帶用漬洗液入墨線，至於底盤則是改用黃色系琺瑯漆來處理，配合情景模型地面的色調。在先前的爆胎表現和掉漆痕跡襯托下，即可重現遭棄置後經歷一段時光的模樣。

自然特效漆
・北非塵
漬洗液
・淺鏽漬洗液
・履帶洗色液
・德國非洲軍團用漬洗液
垂流特效漆
・鏽漬垂流效果
重度泥效果塗料
・乾草地
・溼泥

硝基漆
・消光棕

2 供戰鬥人員搭乘的小貨卡基本上也比照軍用車輛表現手法施加塗裝。由於遭不到遭長期棄置的BTR那種程度，因此不用添加過於細微的掉漆痕跡等效果。底色要用棕色系，同樣選用AMMO製塗料來為車身整體施加塗裝。

壓克力水性漆
・黃色
・紅色
・橙色

3 參考相關資料後，採用1984年那時的實際車輛塗裝模式。以相對地較新的民用車輛來說，在網路上應該就能找到當年的型錄等資料，用這些作為參考即可。橙色條紋部位是利用遮蓋膠帶來分色塗裝的。

4 用水將漆膜沾溼後，拿AMMO製黃銅材質牙籤在貨台的底板和車斗尾門刮出掉漆痕跡。由於車斗尾門等處的塗裝肯定會劣化得很嚴重，因此就算豪邁地刮掉漆膜也不會顯得不自然。

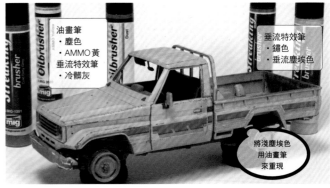

油畫筆
・塵色
・AMMO黃
垂流特效筆
・冷髒灰

垂流特效筆
・鏽色
・垂流塵埃色

將淺塵埃色用油畫筆來重現

5 拿多種屬於AMMO製油畫顏料系用品的油畫筆，為車身基本塗裝描繪出褪色表現。這類用品能營造出自然的塵埃汙漬、向下垂流的鏽漬等痕跡。

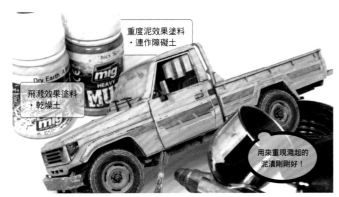

重度泥效果塗料
・連作障礙土

飛濺效果塗料
・乾燥土

用來重現濺起的泥漬剛剛好！

6 為車輛添加濺灑痕跡時和處理建築物的汙漬一樣，要先用漆筆沾取飛濺效果塗料，再用噴筆將塗料噴濺出去。

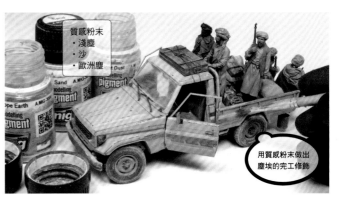

質感粉末
・淺塵
・沙
・歐洲塵

用質感粉末做出塵埃的完工修飾

7 再把小貨卡放置到地台上之前，要先放上人物模型並加以固定。車輛的最後階段舊化則是一併進行。這樣一來，車輛與人物會更具有整體感。

情景的配件
與造景的完工修飾

在情景中登場的人物和配件，亦是足以說明該作品主旨何在的關鍵性要素。參考相關資料，並且據此做出武器、服裝，以及該地區相符的建築物等內容，製作時也一定要留意是否會與設定產生矛盾之處的問題。

1 羊是先用保麗龍做出雛形後，再用AB補土做出頭部和腿部的。製作時要留意，別讓每一匹的動作看起來都一模一樣。

2 羊與飼主的完成狀態。這些都是用壓克力水性漆來塗裝的。雖然還不到舊化的程度，但羊群也要添加塵埃和泥土之類汙漬，這方面只要施加能充分強調陰影之類的塗裝即可。

3 孩童們的人物模型是拿Master Box製套件改造而成。雖然有用補土之類材料為服裝追加細部修飾，但基本上還是直接製作完成的。

4 為了讓在情景中登場的平民能吸引目光，因此塗裝得較為色彩繽紛。而且同樣要留意讓各人物的服裝紋路和色調過於相似。

5 這是阿富汗的戰士們。有別於平民，採用明度較低的塗裝。讓在情景中登場的人物也能互成對比，這樣會更易於理解他們在情景中扮演的角色。這些都是用AMMO製壓克力水性漆塗裝而成的。

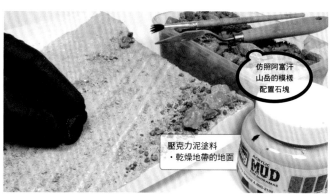

仿照阿富汗山岳的模樣配置石塊

壓克力泥塗料・乾燥地帶的地面

6 造景基礎選用AMMO製壓克力泥塗料的「乾燥地帶的地面」。不僅灑上尺寸各異的石頭，更趁著完全乾燥前用套件的輪胎壓出胎痕。

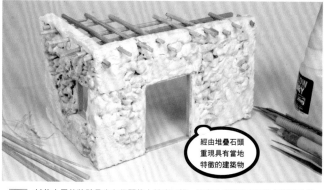

經由堆疊石頭重現具有當地特徵的建築物

7 村莊小屋的牆壁是先在保麗龍上挖出凹槽，再塞入自製的石頭並用樹脂白膠固定住，然後經由塗布混合沙子的牆面修補劑來重現。等待補劑乾燥後再製作屋頂。這部分選用拿巴沙木削出的木棒等材料。製作時參考阿富汗當地簡潔建築物的照片等資料。

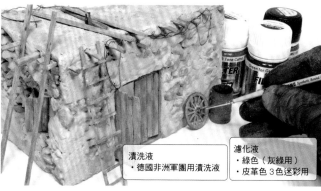

漬洗液・德國非洲軍團用漬洗液

濾化液・綠色（灰綠用）・皮革色3色迷彩用

8 建築物製作完成後，就拿壓克力水性漆用噴筆來塗裝土的顏色。細部也用琺瑯系塗料施加濾化，賦予變化。至於細部則是用筆塗方式分色塗裝。

質感粉末・沙
質感粉末・淺塵

9 這些是配置場所已經確定，於是固定住的人物模型。接著用質感粉末為鞋子等處添加汙漬，使人物與地面能更有整體感。為了確保和其他車輛一樣能融入情景中，因此這是絕對不可或缺的作業。

泥表現 Tips 05
DAMP SOIL SPOT

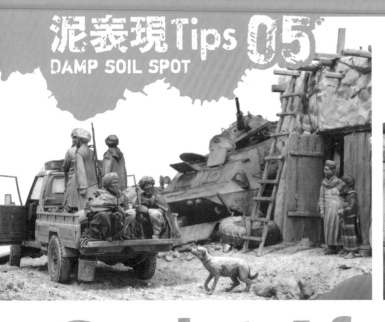

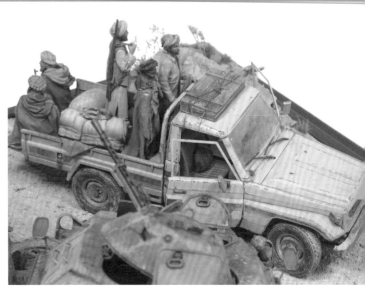

Soviet-Afghan war

Panjshir Valley 1980-1985

潘傑希爾山谷位於阿富汗首都喀布爾往北約150公里處。對於抵抗蘇聯軍的聖戰士來說，該處是設置祕密據點的絕佳地方。蘇聯軍當然也很清楚這點，因此在阿富汗衝突的前期～中期，亦即1980至1985這段期間曾16度對該地區發動攻擊。不過蘇聯軍終究沒能全面制壓住這個地區，最後只能宣告撤退，在山谷各地也留下當時敗退的痕跡。在這件情景模型中登場的BTR，正是蘇聯所留下的「痕跡」。基於重現這段歷史的想法，我以自行構思的設定為準，在情景模型中製作這座位於山谷入口附近的村落。

（克雷安克萊・鮑金達）

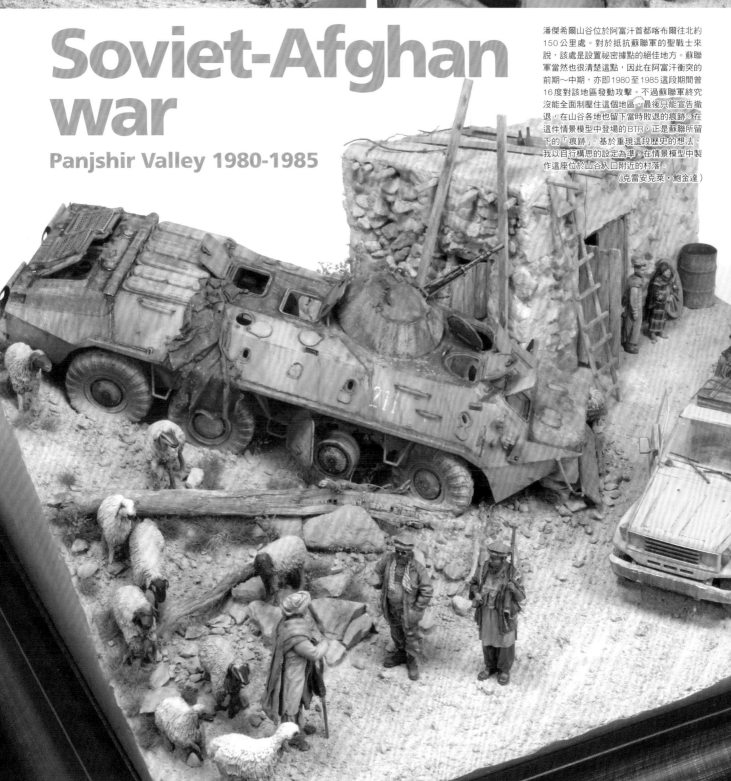

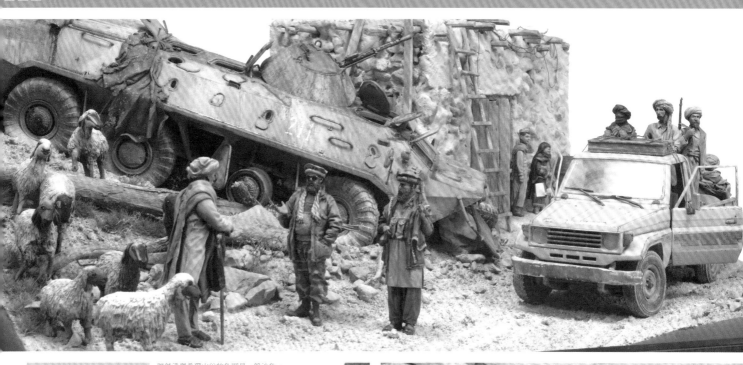

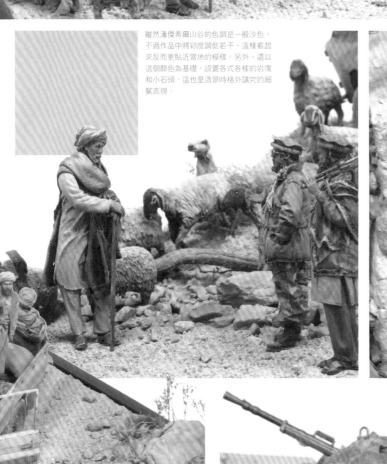

雖然潘傑希爾山谷的色調是一般沙色，不過作品中將彩度調低若干，這樣看起來反而更貼近當地的模樣。另外，還以這個顏色為基礎，設置各式各樣的岩塊和小石頭，這也是造景時格外講究的細膩表現。

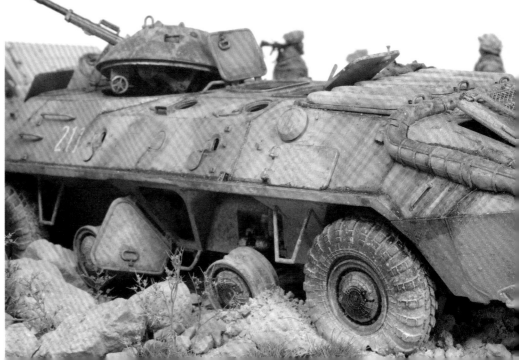

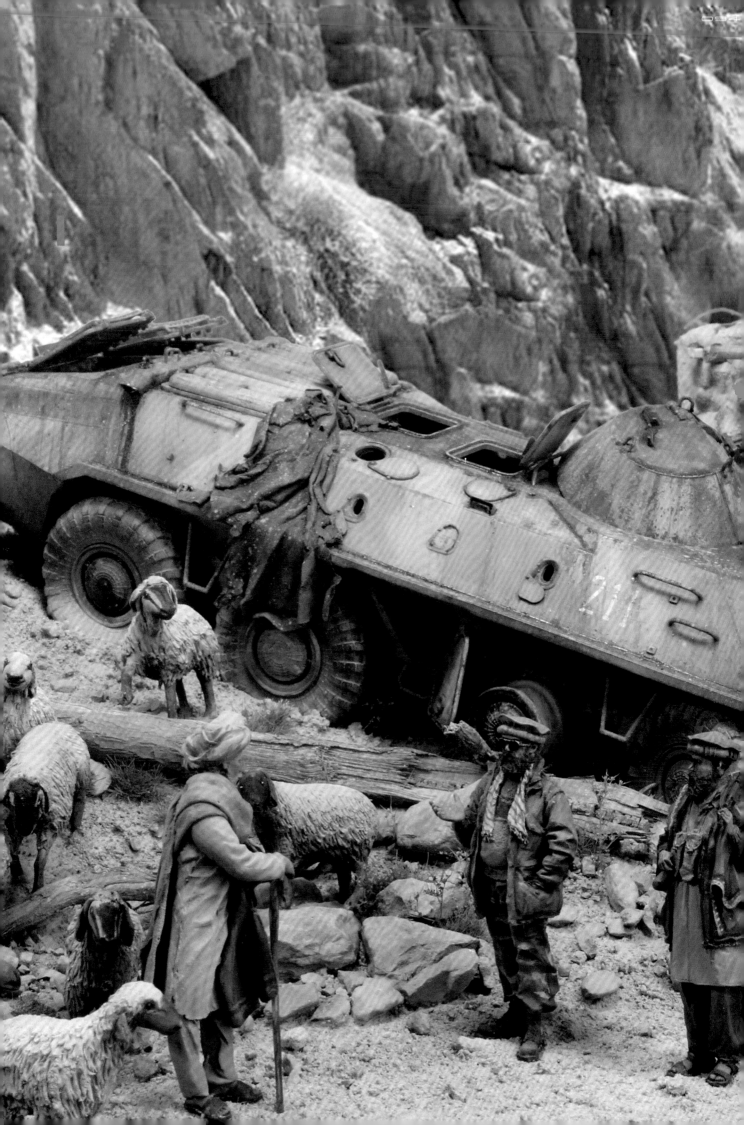

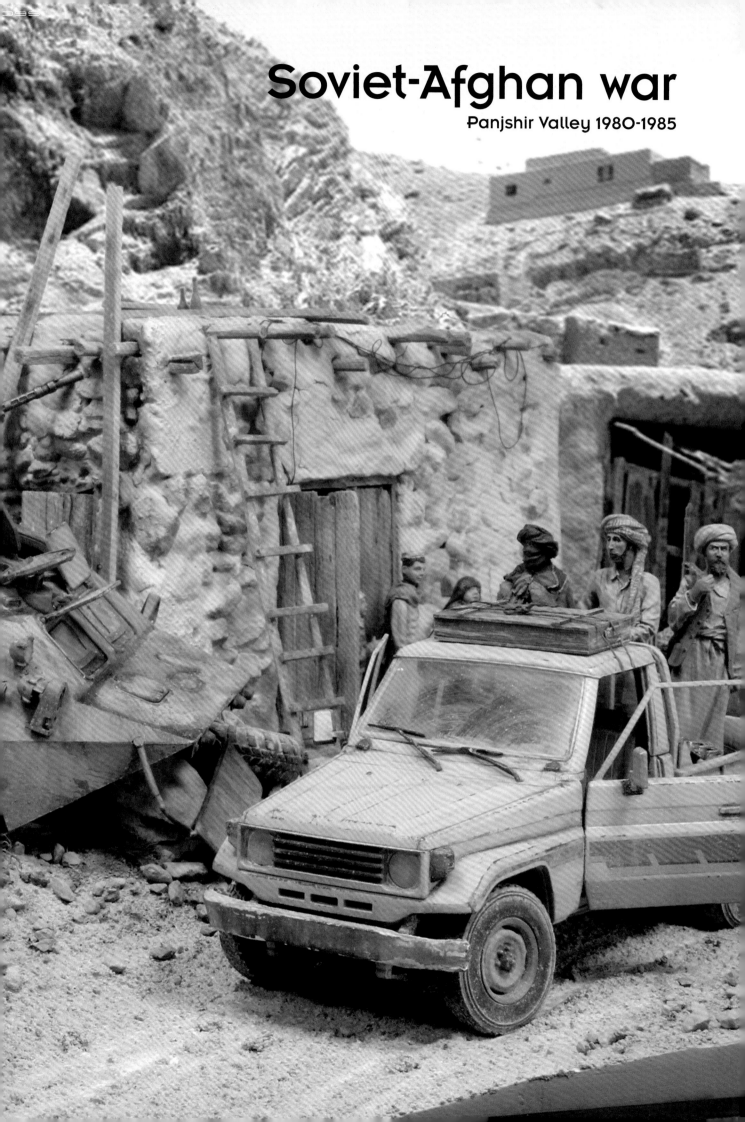

Soviet-Afghan war

Panjshir Valley 1980-1985

關鍵在於土的泥巴仗

所有的戰車都會沾滿泥巴●那些泥巴是什麼樣的顏色、又該如何塗裝出來？

Special thanks

藤井一至
山城雅也
吉岡和哉
吉田伊知郎
平井 真
八部将嘉
川瀬貴之
Mig Jimenez
Kreangkrai Paojinda
Lester Plaskitt
Roger Hurkmans
Luciano Rodriguez

土が決め手の泥試合
All Rights Reserved.
Copyright © Dainippon Kaiga Co., Ltd
Original Japanese edition published by Dainippon Kaiga Co., Ltd.
Complex Chinese translation rights arranged with Dainippon Kaiga Co., Ltd.
through Timo Associates, Inc., Japan and LEE's Literary Agency, Taiwan.
Complex Chinese edition published in 2022 by Maple House Cultural Publishing

出　　　版／楓書坊文化出版社
地　　　址／新北市板橋區信義路163巷3號10樓
郵 政 劃 撥／19907596　楓書坊文化出版社
網　　　址／www.maplebook.com.tw
電　　　話／02-2957-6096
傳　　　真／02-2957-6435
作　　　者／Armour Modelling編輯部
翻　　　譯／FORTRESS
責 任 編 輯／江婉瑄
內 文 排 版／洪浩剛
校　　　對／邱鈺萱
港 澳 經 銷／泛華發行代理有限公司
定　　　價／450元
初 版 日 期／2022年9月

國家圖書館出版品預行編目資料

關鍵在於土的泥巴仗 / Armour Modelling編輯部
作；FORTRESS譯. -- 初版. -- 新北市：楓書坊文
化出版社, 2022.09　　面；　公分

ISBN 978-986-377-800-4（平裝）

1. 模型　2. 戰車　3. 工藝美術

999　　　　　　　　　　　　　　111010534